人文艺术文献译丛 （第一辑）

主编 王秋菊 张燕楠

YISHUSHI DE KETI

艺术史的课题

[日]植田寿藏 著

王秋菊 王丹青 吴婧涵 译

东北大学出版社

·沈 阳·

ⓒ 植田寿藏 2023

图书在版编目（CIP）数据

艺术史的课题 ／（日）植田寿藏著；王秋菊，王丹青，吴婧涵译. — 沈阳：东北大学出版社，2023.4
（人文艺术文献译丛／王秋菊，张燕楠主编. 第一辑）
ISBN 978－7－5517－2617－7

Ⅰ. ①艺… Ⅱ. ①植… ②王… ③王… ④吴… Ⅲ. ①艺术史－研究 Ⅳ. ①J110.9

中国国家版本馆 CIP 数据核字（2023）第 100936 号

出 版 者：东北大学出版社
　　　　　地址：沈阳市和平区文化路三号巷 11 号
　　　　　邮编：110819
　　　　　电话：024－83687331（市场部） 83680267（社务部）
　　　　　传真：024－83680180（市场部） 83680265（社务部）
　　　　　网址：http://www.neupress.com
　　　　　E-mail：neuph@ neupress.com
印 刷 者：辽宁一诺广告印务有限公司
发 行 者：东北大学出版社
幅面尺寸：140 mm×203 mm
印　　张：5.5
字　　数：133 千字
出版时间：2023 年 4 月第 1 版
印刷时间：2023 年 4 月第 1 次印刷
策划编辑：牛连功
责任编辑：杨世剑　张庆琼　　　　　责任校对：吴　越
封面设计：潘正一　　　　　　　　　责任出版：唐敏志

ISBN 978－7－5517－2617－7　　　　　定　价：48.00 元

总　序

　　20世纪80年代初，我国开始盛行译介外国美学和艺术理论，出版了大量富有价值的译作。其中，日本的美学及艺术理论虽然也受到了关注，但是，仍然以欧美、俄苏的译介为主。众所周知，日本是东亚国家中率先走上现代化之路的国家，在哲学、美学、艺术学等人文社科体系建构方面也起到了引领作用，产生了多位具有独立美学理论体系且著作等身的美学家。对于中国美学界而言，在这一时期的美学大家中，大家较为熟悉的有大塚保治、深田康算、藏原惟人、中井正一、竹内敏雄、山本正男、今道友信和神林衡道等，而作为大正时期和昭和前期的日本现代美学主要代表的大西克礼、植

田寿藏却没有得到应有的关注和重视，尤其是植田寿藏的著作至今尚无译本。

李心峰在众多日本现代美学家中选出四位最重要的代表人物，在其所著的《日本四大美学家》[①]中作了较为翔实的论述，可以说是中国迄今为止对大西克礼和植田寿藏两位美学家的首次研究。为了进一步全面研究日本现代美学，填补尚缺中文译本的植田寿藏美学著作的空白，东北大学人文艺术文献译丛翻译小组首先选择了植田寿藏美学著作中的五部进行翻译。植田寿藏（1886—1973），是日本京都学派美学代表人物，深受西田几多郎哲学思想的影响，构筑了以"表象性"为核心范畴、集现代性与浓厚东方思维特点于一体的艺术哲学体系，具有"弱理论"和"东西方对话"的特色。植田寿藏的美学、艺术哲学研究的主要著作有《艺术哲学》《艺术史的课题》《视觉构造》《美之极致》《美的批判》《艺术的逻辑》《绘画的逻辑》《日本美的逻辑》《日本美的精神》等，在近现代日本美学、艺术哲学体系建构中具有极高的地位和重要影响。

① 李心峰. 日本四大美学家［M］. 北京：中国文联出版社，2021.

此次人文艺术文献译丛选定《艺术哲学》《艺术史的课题》《视觉构造》《美之极致》《美的批判》五部作品作为第一辑，后期还将继续翻译植田寿藏以及大西克礼等美学家的著作。希望我们的翻译能对从事艺术理论研究的同人有所裨益。

2022 年 10 月

序

　　自从我对何谓艺术史的课题及其本质产生兴趣以来，虽然已经为时不短，但是，对该问题研究所得出的结论仍存有缺憾。就如同艺术作品永远无法做到完美那样，学术研究也是永无止境的。对此，我体会颇深。尽管我所做的研究还不够充分，但是也斗胆地对其进行了汇总梳理，因而此书才得以呈现。

　　本书中所列举的大多数例子，是在造型艺术的基础上，引入了绘画作品及雕刻作品的例子。这并不表明我要将自己的研究仅局限于造型艺术的历史，即美术史的课题当中。一是由于我的兴趣所致，抑或由于我在这方面的知识积累较多；二是想避免叙述的问题过多而导致复杂化，引发混乱。再

1

者，本书中所指的艺术，不是单指西方学者所谓与文艺相对立的艺术，而是涵盖了美术、音乐、文艺等各个领域所有的艺术，是广义上的艺术。因此，本书中所探讨的艺术史的课题，在考虑到上述不同的艺术领域所具有的特质的同时，力求能够运用到所有种类的艺术当中。

在本书中，我想尝试解答的是"什么是艺术史的课题"这个问题。必须再次强调的是，我并未在此基础上进一步为研究这个问题的人们传授经验性的方法。对于想要探寻经验性方法的读者而言，本书中几乎找不到直接回答此问题的答案，但却可以找到以此问题为前提的根本性的知识。

此外，本书中或许存在着许多不足之处，本应尽力将其改正，但是每当想到读者能够在本书中收获与介绍其他学说的图书不同的体验——并能够谅解这仅仅是一本就一些重要问题记录了我个人思考的书，或能够在谅解的同时指出本书中存在的众多问题，我将感到无比幸福。

植田寿藏

昭和十年十月二十日于京都

目 录

第一章　艺术性

　　绘画如同制作点心，当你决定创作的那一刻，才是绘画真正的开始。人们自然地持有这种观点，但是我却对此感到怀疑。当你做好决定，就一定能创作出优秀的作品、制作出美味的点心吗？许多与这种观点相反的不幸事实可以作为它的反例。假若没有这些事实来佐证，那么这个世界上将不会存在不优秀的作品了吧？既然刚刚所说的这种决心不能决定创作的完成情况，那么对其起决定性作用的事物必然要从他处寻找。制作点心的人想到要制作特别的点心，类似于艺术家因为捕捉到了某个主题而准备创作。艺术家有了某个构思，或者找到了值得写生的美丽的自然风景，源自获得了能够驾驭的灵感。他们并不是因为下了决心才获得灵感，而是在获得灵感之后，下定了使其得以实现的决心。决心只不过是伴随着创作的本质而产生的想法。创作的本质是什么呢？不是别的，正是由构思产生的意识。

　　人们只能通过眼睛看到一朵花开着，或者一颗小石子落在沙子上，除此之外，没有其他途径。这种色彩与形状是耳朵、鼻子、嘴巴、皮肤等其他感官都无法感知的。只有通过双眼，有关颜色和形状的固有概念才能在人们心中建构。因此产生这样一种特殊的事实：事物作为其本身浮现在人们的心中，在非其自身之物面前，通过展示自己来认识自己的存在，这就是所

谓事物能被人们看见，这种事物以能被看到的形式而存在。对于不可见之物，或者不能见之物，人们是无法想象它们的颜色和形状的。因为颜色和形状意味着眼睛的对象，即可见之物。人们的某种经验是意识性的、主观性的，但与此同时，它作为经验事实（无论是否存在其他成分）是一个明确、客观的存在。如存在着"插入水中看起来弯折的手杖"这种视觉性表象的同时，也存在着"笔直的手杖看起来弯折了"这一不可动摇的客观事实。

上述此类事实之所以能够"成立"或者"存在"，正是因为它能够成立或存在，或者说，是因为我们能够使其存在而存在，又或者这一事实本就应该存在。我不能在天空飞翔，是因为我无法做到不可能的事。从此意义上来说，某种事实的"成立"或者"存在"，必须在预想上是"能够成立的"或者"能够存在的"。一朵花能被看到正是因为这样的特殊事实是能够成立的。我试着将这样一种事实、一种表象的成立称作表象性。表象性不是表象本身，但也不能脱离表象而存在。所有存在着的事物都具有表象。

表象性不是像一个表象那样特殊的意识内容，而是作为特殊表象的根基被预想，即其本身是不能被表象的。所有的表象都必须能够预想这种表象性。只有存在物即被表象的东西方才存在。此外，没有任何值得思考的东西，即便是有，也必然是不经意间使存在得以存在而已。即使事物只是偶然存在于此，也必须预先设想使其存在的偶然性。进一步来讲，在某些人看来，这种预想仅会停留在思维法则这一初步层面上，不会深入存在的根源，而认识不到这一点也是这种思维模式的一种。这就是无视"单纯的思维法则"的思维。然而，这种无视思维

法则的思维甚至会在质疑它是否为事实之前，就想当然地将自己置于思维本身的立场中对其进行排斥。表象性作为使表象得以存在之物，必然可以被预想，但其自身却并非存在之物。这是"存在之物"所要背负的命运。

花通过表象性使其自身得以浮现，它的轮廓使其得以凸显本身。在相同意义上，花带有颜色的表面是被其轮廓限制了的特殊的延伸。花的轮廓不能使它在空间层面上成为一朵花，也就是说，这种轮廓是相对于背景的轮廓，同时是相对于观赏者的轮廓。人们通过眼睛看这一轮廓才能够看到这朵花。人们平时赏花，同时在观赏着与花相关联之物——花的背景。但仔细想来，人们无法同时注意这两种事物，因为在观赏背景时，实际上就忽视了花本身。

或许有人说花与背景部分可以统一起来一起观赏。把某物当作具有两个部分的"一个物体"或许可以对其进行一起观赏，但如果是这样的话，我们就不再是单纯地观赏背景或者花，也就是说，不再是分别观赏这两个部分。此时背景的一部分也被当作眼前的对象来进行观赏，已经不再是相对于花的背景了。当人们眼睛的焦点不再是花，而是转移到所谓花的背景的时候，人们所见之物或许是层叠的树叶，或许是一根树干，也就是说，此时的背景作为一个视觉性对象被清晰地表象出来，成为与看到的花相同的事物，而不再是"不属于花的事物"了。一片叶子，从它并非一朵花的角度来看，它确实是"不属于花的事物"的一部分。但是，"不属于花的事物"并不是被明确表现出来的事物，而是"此花"之外所蕴含着的无限事物的无限空间。因此，人们无法在真正的意义上感知事物，也就是说，人们无法将一朵花或一般事物的背景当作事物

本身来感知。感知的东西必须是能被表象的特殊之物，事物的背景只能具有某种意志。换句话说，在事物的背景中作为"不属于花的事物"的表象性，具有进行无限创造的意志性。

一朵花之所以能被看到，是因为轮廓限定了其特殊色彩蔓延的表面。轮廓只要作为这朵花的轮廓被看到，就是属于这朵花的线条，而不是与之接触的其他任何事物的线条。这朵花的轮廓"外侧"所涵盖的一切都是无限的，在这个意义上，也可以说背景是无限的。花通过其轮廓在无限之物面前强调自身的存在，同时在向观赏者展示自身的存在。人们的目光在"描绘"花本身的同时，也在"描绘"具有无限表象性的、与之对立的事物。所谓背景，实际上是"用无限表象性赏花"的人们将其空间化到"花存在的彼岸"，也就是投射到外部的东西。

一朵花之所以能被看到，是因为它具有作为其自身而区别于自身之外的东西，区别于同种类的任何花朵，区别于无限背景的特殊的色彩。也就是因为它的颜色和形状具有视觉性表象，即具备"视觉性"，它作为能被看到的事物而存在。视觉性是指视觉表象性。

事物能够被看到，也就是指视觉性不仅仅是一朵花的颜色或一颗小石子的形状，而是指作为这些事物形状、颜色的根源及使其成立的必然预想。除颜色之外，任何事物的纯粹视觉性都是不可见的。这并不是表象。视觉事实必须基于视觉性才能成立，但是无法凭空想象出一个基于视觉性的视觉性事物。此类事物是支撑视觉事实存在的东西，也是"不属于事实的东西"。事实正是通过这样不属于事实的预想所支撑，"限定"或者"产出"成为相对事实存在的必然关系。因此，视觉性

"产出"颜色与形状。

制作一块点心、画一朵花、长出一株嫩芽、开一朵花，这些事物不同于其他任何外在之物，独一无二、脱颖而出地存在着，但若说这些事物只是存在于此就略显单薄。一个画家不会漫无目的地涂抹色彩。例如，一个画家以描绘盛开于庭前的凤仙花为目的进行创作，这是他的选择，他眼中的凤仙花因此得以现世。这使我产生了一个疑问：在让花朵通过某一限定方式，即通过"画"这一动作被描绘前，人们能够预想到"凤仙花"的存在吗？

或许有人会说，存在必须具有先行性。但是所谓描绘花朵这一过程，并不是将覆在已经完成的花之画作上的布揭开。花具有了花的形状，并不是由物质充斥而来。古人推崇的作为"写虚境之能力"的形式，并非与外部的"没有形式的内容"简单地联结在一起。要让花成为花，需要通过观察并对其进行描绘。"画出来的凤仙花"这个特别的存在正是通过绘画这一过程才拥有具备视觉性意义的可能。当然，视觉性意义并非模糊和不切实际。为了使这个意义真正存在，承担着这一意义的存在必须是能够存在的。不能存在之物是没有意义的。表象性使承担着视觉性意义的特殊表象得以存在。这种特殊表象必须区别其他事物，是独一无二的存在，是不能像自身那样进行表象（被表象出来）的表象，必须区别于那些不能按照表象来表象的"未能成为特别表象之物"。表象则与之不同，实际上是从物体内部进行区分的。像这样存在于表象背后的，是人们称之为表象性的、必然能预想到的，但自身不能表象的东西。

但是直接使我产生疑问的是各种表象性之间的关系。如同

人们除具有视觉性外，还具有听觉性、味觉性等其他表象性。诚然，可视并非可闻。视觉性和其他表象性分别从属于完全不同的领域，但是，在作为"特殊表象性"这一方面两者是一致的。差异性既将两者区分开，又使两者以此为基础实现对立统一，而不是单纯的视觉性或听觉性。而且，两种表象性必须是在此基础上才成为相互对立的关系，这种关系必须是存在于内部的。存在于不同表象性背后的、使表象性得以成立之物，人们称之为比表象性、一般性更深层的"意志"或"精神"。

因此，表象性作为产出具有特殊表象的东西，一方面体现为意志，另一方面体现为意义。不过，二者不是互为因果的关系，将其分开阐述只是抽象推演的结果。使"一个表象性"必然成立的东西即意志。反过来，同时考虑意志背后使其成立的表象性或者说"存在"是无意义的。

表象性只能产生表象自身。但是，产出表象性之物并非表象性本身，而必须是"无法成为表象性之物"。意志就是这种存在。但是在表象性背后的存在之物，并不是作为特殊之物而被限制了意义的意志或存在，或许应该说是最高层次的存在。只要是能被称为"存在"（无论从哪种意义上来说），就是"能被表象的事物"。因此，必须预想到背后使其存在于此的、自身却不存在的事物。这样，使事物存在而自身无法存在的必然预想就叫作意志。意志就是使存在能够存在的事物。存在的背后是能预想的、但自身无法存在之物。存在必须是通过非存在来限定下来的。然而，我们没法在想象中去规定非存在之物。非存在意味着不能对其进行规定。苏格拉底说过："最初存在的东西不是成立的，所有能成立的东西必然会成立，而不是从其他的东西成立来的。"

无论是听觉性、视觉性还是其他表象性，都是通过这样的意志，即深层的表象性成立的。离开这样的意志，这些表象性则无法存在，而是作为各种表象性分化出来。

表象性在纯粹形态上体现为"艺术性"。听觉性是音乐等其他听觉艺术的根源，视觉性是绘画、雕刻、歌剧、电影等所有视觉性艺术的根源。但是，为了使这一结论更加明晰，尚且需要继续进行必要的考察。

表象性使表象得以成立，作为其中一个方面的视觉性使视觉性事实得以成立。表象性因产出表象而得以存在，不存在没有表象的表象性或是不产出视觉性事实的视觉性。钟声响起，又消失于人们的耳畔。但是，钟的特殊声音于今天傍晚响起（或许明天还会响起）这个事实永远也不会消失。玫瑰的花朵从含苞到绽放再到凋落，经历了各种姿态，但是它总归还是玫瑰的花朵。虽然凋谢了，但玫瑰花开于此、落于此的事实是不会变的。表象性将作为无限的东西而存续下去，正如从未有人听说过中途变为马铃薯的玫瑰花。换句话说，不存在不产出视觉事实的视觉性，同样不产出表象的表象性也是不存在的。玫瑰花将作为玫瑰花而永远存在，这就是表象性的根源。也就是说，通过强烈的意志，使事物无限地存续。所谓表象性，就是对表象，也就是对事实的意志。当然，这不是指单纯的个人意志，而是通过所有表象性产生的、由种种事实而来的、不可否认的固定性整体意志。个人意志是整体意志的一种表现。

在视觉性的世界里，与上述整体意志等同的是背景。背景可以分为两种。对于视觉性表象事物来说，在能预想的无限空间里，关于垂直方向的叫作背景；与此相对，关于水平方向的叫作地盘。例如，高山的前面有一片树林，树林生长的土地为

地盘，树后的山峰及上方的天空为背景。树与其后面的山及天空等是相对的。画家在描绘这幅景象的时候，将树安排在山的前面，恰好将其绘制在某个特殊的位置上（不是五厘米左右下方的位置，也不是右边的位置），于是可以看出山的形状与林立的树林相得益彰。这些树在广阔的山体轮廓之内，即在延展着的山的画布之内。画家描绘了山的轮廓，也就是画布所延展出的所有都作为山这一整体而存在，树林则作为这延展中的点睛之笔而被创作出来。此处是将树林作为山的细节而画，如果没有这些树林，画家要画的风景也将不完整了。现实中的山，即使那一片树林已经被砍伐，山本身也许不会发生变化。反之，如果画家是为了描绘这树木林立的山中风光才在某个位置支起了画架，那么林立的树木就是这幅山之画不可或缺的要素。画家在画布中想要描绘的不仅是山之轮廓，也是树木林立的山。被特殊的延展所限定的山之轮廓，也是"树木林立的山"的轮廓。作为"树木林立的山"的表象性，就如同产出了山之轮廓那样，也产出了林立的树木，仅仅以"山之轮廓"自身是不能生成的。通常认为，山是树林的背景，但准确来讲，山的形状与表面并非树林的背景。"要求那里有树林的山"的表象性才是山与树林的背景，这就必须与单纯的山的表象性进行区分。山的表象性只能表象山，树的表象性也只能表象树。"树木林立的山"的表象性是将山与树林两个表象性作为自己的细节而存在的。为了实现自身的意志，"树木林立的山"的表象性将山和树各自的表象性融合起来而产出其自身。换句话说，产出"林立的树木"的是"树木林立的山"的表象性的轮廓及其整体。于是他将这些树林作为自己的前景，也就是绘画中"画布"的某个位置要求有这样的树林存

在，这就是"山之绘画"本身的意志。再换句话说，是画山的画家的意志。

"风景被反思，变得有人性了，在我心中映现出来。我将这风景投射于画布，客观地将其固定下来。于是，我便成为这片风景的主观意识，就像我的画成为它的客观意识一样。"（塞尚与加斯凯的对话）从绘画的场所，也就是"画布"来说，山的轮廓被分割，山将自己延展的一部分表面积提供给树林，使其得以存在。从这个意义来说，山赋予树林存在方式，使它们在画中得以存在。这样的关系并非只存在于山的轮廓线条，还必须考虑使山与树林产生关系的事物，即"不得不画的山"的意志，也就是"要画山的画家"的意志。山的意志或画家的意志产出了一个表象，在这一表象背后的事物，也就是视觉性。

在视觉的世界里，在土地中生长的树，并不会永远生长下去。一座山，假若存在于被唤为"后山"的背景下，就不会遮住后山的一部分。那些认为树会生长，前面的树会遮住后面的山的想法都是自然科学式的，或是基于现实的立场考虑的。人们所说的背景和地盘产出视觉性存在，并不是指自然科学式的产出，也不是指前方树的形状会因为后方的山或天空而受到限制。山的出现有其自身的轮廓，将其产出的东西即视觉性，也就是艺术家的眼睛（即使其得以实现的画布）。当我们只考虑一棵树和一座山时，在画布上出现的、拥有轮廓之物，也只有树和山。其轮廓内的空间和"后方的山""森林的草坪"所延伸的场域是相对无限的空间。在这个意义上，自然科学所考虑的"后方的山""森林的草坪"等由被限定之物而命名的事物被称作背景。背景是向外界进行投射的表象性，被唤作

"外界"的东西，起初只是单独存在于那里，所以不是被投射出来的。表象性产出表象，是作为"存在于外界之物"而产出的。"看"就是"看外界"。人们常说的"看内在"只不过是将其与"看外界"这一行为区分开而已。外界是表象性的先验形式。无限的外界是无限的表象性意识上的影子。

产出表象性的是无限的意志。表象性进行表象，是指表象性产出相对于表象性整体或是基于有着细部关系的表象。所谓整体，并非单纯的数值总和，而是指产出部分事物的背后的意志。更高层次的存在（即相对于背后的存在），经常是作为细部而具有意义的，是使低层次的存在能够成立的意志。也就是说，高层次的表象性的意志产出低层次的表象性。如果存在的内容更加丰富，其细部也会增加。所谓细部的增加，不仅是指在一个物体轮廓的内部勾勒显微镜般的精密细节，还指从另一面扩展轮廓的线条。想要弄清楚这一点，只要观察花蕾开花过程中花瓣的线条变化就足够了。一条单纯的弧线变成小波浪似的线条，就像在图纸上轻轻地描绘形状，让它在作品中以精密的细部而成立。而在更广阔的空间里延伸轮廓的线条，它的外形也会增大。

如同视觉性是视觉事实得以成立的根源、听觉性是所有声音的根源一样，味觉性也可以"感知"或"想象"味道，以及使各种"有味之物"得以存在，这是"要制作一种特殊点心"的意志在起作用。与绘画相同，所有的事物在各自的特殊领域内要产出某种表象的意志是一致的。

具有"要制作点心"这一意识的人的意志，背后一定联结着制作点心的味觉性意志。通过这种意志，拥有特殊颜色、形状及味道的点心得以制成。

点心具有某种味道是怎么回事呢？人们说一种点心具有某种颜色或甜味，但不会说甜味是点心所具有的，或者颜色是点心的甜味所具有的。的确，一个具有明晰轮廓的、半透明深红色的食物，会引诱看到它的人产生甜味的口感。例如，放在盘子里切好的羊羹，人们仅从颜色和形状的视、知觉就能联想到它的味觉和触觉，具有这些颜色、形状的是羊羹，而不是羊羹的形状具有味道。要说羊羹的形状具有甜味，就必须要对甜味进行规定，而且必须具有"形状—甜味"对应变化的关系。所谓"具有"，是指某物使他物得以存在的关系。以点心为观察对象，甜味作为点心的一部分，通过点心得以存在，并不是单纯地飘在空气中。当然，没有甜味也不是正宗的点心，更不必说羊羹；具有（或者包含）甜味的才能称为点心，甜味通过点心而存在，点心具有甜味。也就是说，二者互以对方为存在根基。但此时可以说点心具有甜味，却不能说甜味是点心所具有的，这是因为对于点心来说，甜味是作为点心存在的不可或缺的要素。

一般来说，甜味离开了点心也能存在。但是作为"羊羹的甜味"的甜味，是独属于羊羹的、使羊羹整体成立的要素，是处于特殊制约条件下的甜味。这一甜味的存在，说明点心的制作或得以成立这一特定事件，只有通过特别的存在方式才能实现。换言之，"要制作点心"这一意志，需通过"要制作点心"这一信念，通过点心特殊的味道即它的甜味而被规定下来。点心正是在这种特殊境况下得以存在。

所谓点心具有甜味，是指点心具有"点心的甜味"，而不是其他甜味，也不能用其他甜味来代替，是置于一种特别的存在制约下的存在方式，是由点心的表象性所规定、产出的。更

重要的是，像这样被规定之物却承担着使规定者成立的重担。点心甜味的存在是由点心来支撑的，但不是说点心存在于点心所具有的甜味之外（同样，其形状、颜色等各种性质之外），这些性质熔铸为作为整体的、具有这些性质的这块点心。具有者规定着被具有者；相反，通过"具有"这一过程，具有者才能显出形状，呈现自身姿态。从这一意义上来讲，必然存在着被具有者与具有者这样的关系。但无论何时，被具有者都必须是具有者产出的东西。甜味本身不是由一种点心所产出的。甜味有着多种存在方式，或者说它能具有多种方式，其中一种是点心。点心只不过是将甜味存在的某一方式从睡眠中唤醒为自己服务。甜味作为点心的存在方式，只不过是点心表象性的产物。

或许有人会问这样的问题：产出表象的不是表象性的意志吗？那么使表象性得以产出的背后的意志，人们自然而然考虑到作为其意志的细部。使花朵具有淡红色的是更深的颜色、更一般的红色，或者是具有更深色彩性的颜色。应该将淡红色叫作花背后的东西吧，因为花不是不能创造色彩吗？

事物是各种性质即不同的表象性的统一，其本身就是具有某种特殊意义的表象性，但不是每个表象性都由某物而产生。花所具有的淡红色，并不是花创造出来的。有无数淡红色的事物。只不过这一颜色，一般来说是由表象性所规定的，并不是纯粹地作为表象而游离出来，淡红色只有通过"成为淡红色"的意志才能成立，必须作为某物的一个性质才能成立。即便有无限繁多的表象性，只有与某个具象之物相结合，才能成为物体。一朵花的性质之一就是具有淡红色，这是其他花所不具有的，独一无二。只不过像这样的淡红色，并非因为花朵，而是

因为其颜色本身的意志才得以存在。

花朵具有颜色，但这并不意味着创造颜色。颜色唯有通过眼睛才能被看见，也就是只能通过视觉性才能被创造出来。同样，气味、味道、触感也只有通过各自的表象性才能被创造出来。但是，为什么这些通过自身意志被表象出来的表象，不能单纯地作为自身而只能作为某种存在的属性出现呢？不过，这也理所当然。一般表象性应该作为某个现实而成立，不存在现存事物不具有意志的表象性的情况。具有某一表象性就意味着作为某个特有的事实而成立，事物也作为特殊之物被规定下来，从这一意义上也是被创作出来。表象性作为表象的意志，是表象的根源，另一方面赋予其性质以特殊的意义，这就是性质成立的过程。某个特有的、具有某种意义的表象只要成立，必然存在着比其自身性质更高的、可以预想到的存在，存在的表象必然作为某物的性质而存在。

花不能创造色彩，也就是说，花只不过借用了颜色。但如前所述，某朵花的淡红色不同于其他花的淡红色。一朵玫瑰花的淡红色如同一块点心所具有的甜味一样，通过作为"玫瑰花的颜色"这一特殊的存在方式才能成立。规定这一存在方式的，不单单是颜色，也是玫瑰花自身。即使一朵桃花有着与凤仙花色调、饱和度都完全一致的颜色，也不能直接将凤仙花的颜色看成桃花的。众所周知，一种特殊的淡红色，必须在特定的场合、特定的时间才能够被看到。因此，表象作为一个特殊的存在，也只能在特定的时空内才能被表象出来。

表象性是表象的先验形式。当意义成为现实，表象性产出表象就意味着存在某种特殊的时空。表象都具有一定的数量或者形状，不存在内面上或空间上不具有大小的表象。在特定条

件下，在某个场域内，表象就会作为现实之物被意识到。我所说的作为存在于外界之物而不能被表象的表象是不存在的。这就意味着，一个表象常常作为某个存在之物而被表象出来，这是不可改变的。

淡红色的某种外延就是作为"颜色"的淡红色，除此之外，再无其他。淡红色的外延不是坚硬或光滑的程度，就只是"淡红色之物"。这点十分明确。当然这一存在与花朵的存在意义是不同的。花朵不局限于它的颜色与形状，而是具有各种性质，并将这些性质统一起来为己所用的更高层次的存在。作为特殊颜色与形状（也就是视觉表象）的存在，不能识别花朵整体所具备的其他性质，比如花的香气、触感、向日性、营养吸收作用等，只能作为花的某种性质而存在。

我将淡红色的外延视为存在于外界之物，这是我所意识到的表象。我将其当作外界的、与我一样独立存在之物而进行表象。我也可以触摸并观察到花朵的颜色。这时我所意识到的光滑性、柔软性的触觉也是作为存在于外界之物的触觉来表象的，并将其判断为颜色之外的触感。但是，我直接感受到的只是眼睛所看到的淡红色的颜色及指尖坚硬光滑的触感，并不是被表象出来的具有这种颜色与触感之物。然而，之所以存在这样的"东西"，是因为这些表象的痕迹是清晰可见的，与某物的本性相关联。

淡红色与坚硬光滑的触感产生关联完全是偶然，反之亦然。淡红色的性质里从未有过坚硬光滑这种属性。同样，坚硬光滑也不能产出淡红色。这些联结表象的东西，都必须存在于表象之外。不可能让这些外在于表象之物，同所有他物产生联结。掉落在外面的白色尖状的小石子就是这样。如果小石子不

是白色而是淡红色的，不是尖尖的形状而是被打磨得圆圆的、光滑的，这些表象就能作为小石子的性质而被联结起来。如果是这样的话，首先必须明确的是，能够联结这些表象的，是只具有这些表象而不具有其他表象之物。换句话说，是能产出这些表象之物。例如，产出淡红色的只能是视觉性。具有淡红色的花，必须包含作为其颜色的视觉性意志，以及人们的意志。

不同的色彩达到怎样的色调与饱和度，才能作为某朵花的颜色被看到，是由作为那朵花的表象性的意志决定的。其他花也是如此，其中的某物作为花的性质被采用，将这些统一起来的就是花的意志。而将这一意志充实起来的，就是作为其性质被统一起来的种种表象性的先验的存在方式。它是一种更高层次之物，使事物的某种性质得以成立并充实，使意义得以成立，使事物的背后之物得以成立。这意味着部分同整体的关系，以及拥有者同被拥有者的关系得以成立。各个表象作为产出意义之物，可以预想其性质的背后之物。以此为基础，是在时间和空间上得以成立的、具有数量或大小的、要求无限多的"有意义之物"。

某种表象能够显现出来，是因为该事物将自身同他物进行了区分，从而凸显了自身。某种较深的浅红色，为将自己的颜色同其他颜色区分开，其延伸到某一界限就必须具有形状，具有形状就是在一定的空间上具有量，这就是某种颜色的成立。颜色的成立必须与形状结合到一起，反之亦然。两者的结合并非单纯从外部接近，而是来自内部的、各自的表象性意志的结合。也就是说，颜色的成立是指颜色获得了形状。形状同颜色的结合也意味着某物的成立。颜色必须具有各种表现，因此，颜色与形状的结合也一定具有缤纷的变化。也就是说，颜色必

须作为无限多样的"物体的颜色"而出现，将这种颜色作为自己的性质或某方面的事物因此得以成立。

物体是其各种性质的结合。物体的各种性质，如视觉、听觉、言语等，都是各自表象性的一种表现，是各自艺术性的一部分。一辆汽车，因其颜色和形状成为绘画的对象，因其声音成为音乐的对象，因其内外的光景成为小说家笔下之物。放在青瓷碗中的羊羹也一样，成为绘画的对象、文学的对象，甚至回归本源，成为味觉的对象。

但是，点心的颜色与形状同点心本身没有关系，甜味同颜色、形状之间也没有关系。点心就算被切开，形状发生了变化，颜色与甜味也不会发生变化。就像没有不与形状结合的颜色那样，也没有不与触觉结合的味觉。这些相互结合的表象性融为一体，对其他表象性产生影响，但不产出其他表象性。从这一点来看，这些性质之间的关系是偶然的，联结这些性质的是性质背后的点心本身。可以说，随着形状和颜色的改变，点心可能会失去甜味而带有酸味。人们经常将点心颜色与形状的变化视作腐坏的证据，所以点心的视觉性同味觉性不是单纯地呈现在那里，而可能存在着密切的关系。

但人们必须正视事实，点心的形状和颜色之所以改变，是因为点心腐坏了，而不是因为甜味腐坏了。甜味永远是甜的，不会变酸或变苦。不能说甜味包含变成酸味的因素，变的只是点心的味道，点心变酸只不过是甜味消失了而已。具有明晰的外形、美丽的颜色及甜美的味道的点心变了颜色、毁了外形，这只能说明甜味在人们的记忆中消失了，并非甜味本身发生了变化，同时不能说明酸味由变化产生。有多少人可以从形状和颜色得知没吃过的点心的味道呢？人们之所以能从形状和颜色

的变化判断出点心坏掉了，是因为有过不知道点心坏了而误食的不幸经历，或是从其他方法习来。不论怎样，这些都是基于过去的知识将其联系在一起。这种联系是偶然的，而且这种变化发生在点心身上也完全是偶然。

制作点心的人是想着要把点心的形状、颜色、味道传达给人们，并不期待（即使会有点担心）点心会腐坏变酸，更别说会腐坏成别的颜色与味道了。"腐坏的点心"不是点心，这超出了点心师原有的想法，也就是超出了规定的存在方式。因此，制造出这种东西的是藏于点心师背后的、在其制作点心时不得不产生的意志。

就像包装一份点心可能会浪费太多的纸一样，我认为阅读蒙娜丽莎夫人的传记（无论这是一个怎样有趣的故事），对观赏收藏于卢浮宫的达·芬奇的《蒙娜丽莎》这幅画作本身也没有什么贡献，所以不必对相关的事情进行长篇累牍的叙述。

卢浮宫的大画廊里悬挂的《蒙娜丽莎》，原型相传为乔康达夫人，关于其生平只留下小部分传言。她出生于那波利奥，原名丽莎·格拉迪尼，1495 年同佛罗伦萨上流社会的弗兰西斯科·吉奥贡多结婚，并成为他的第三任妻子。关于这幅画，瓦萨里曾说达·芬奇在创作期间花费了四年光阴，让人经常在她的身边唱歌、演奏乐器，或者给她讲故事，使她保持愉悦的状态，但最终也没做到。（瓦萨里，《意大利艺苑名人传》）关于乔康达夫人的信息只有这些。这传记甚至无法判断真假，也没有必要为了观赏这幅画（真正意义上的"观赏"）而提前了解。人们不需要知道当时夫人是坐在能够眺望远方的、廊下扶手前的佛罗伦萨上流社会的宅邸里。如果不知道这些情况就无法真正理解这幅画，那么这幅画就相当于永远只为某几个

人而存在。然而，人们能够直接感受到《蒙娜丽莎》这幅画的形状与颜色，以及让这幅画在全世界产生共鸣的东西。

但是事实真是如此吗？我必须重审自己的观点。音乐，特别是用钢琴、三味弦、小提琴这样的乐器演奏的音乐，就算我们知道这只是音符的联结而已，但仿佛能在眼前真实地浮现某种事物，花、木、鸟、原野、高山、人、神或者佛都具有某种意义。不仅仅是这些，我们看到最多的是各种事件。例如，看到"人"，除了人的脸、身体的外貌外，那人一定会呈现出一种状态：或是在安静地读书，或是坐在那里，或是与人交谈着。人多时会发生更多的事情，从鸡毛蒜皮的小事到令人震惊的大事。人们的眼睛看到的是那种状态、表情、事件，而不是单纯的颜色与形状。除了人，也常能看到鸟兽。不仅如此，还能看到更大范围的自然界：盛开的美丽花朵悲伤地凋谢；耸立的大树被风蹂躏着枝头，痛苦地摇曳；高山的一角崩塌，呈现出苍凉的风景。总之，从广义上来说，"自然"中也会出现种种意义上的"事件"。人们用眼睛注视着这些。自古以来，用绘画、雕刻记录这些表情、状态与事件。这些作品不是单纯地描绘颜色与形状，而是述说着各种意义。创作这些的画家当然也希望大众能理解这些意义。

但是，人们的眼睛能看出这些意义吗？自古以来的神话、经典物语、历史事件、优秀的文艺作品等都被当作绘画和雕刻的主题。人们在不经意间观赏某一作品时，想要直接了解它表达了什么，需要事先知道作品的主题，或者是之前读过或听过作品中人物的态度、服装、附属品，或作为背景的山水等主题。除此之外，无论具有多敏锐观察力的人，都不能直接理解作品的主题。

当然，人了解艺术作品所描绘的故事的程度，根据其受教育水平的不同而有所差异。对于有些人来说，只能够理解作品中人物的性别、年龄、事件发生的场所是户外还是室内、背景是乡村还是城市等这些最基本的意义，但是有的人几乎能想象出全貌。有些人对于作品中的人物只知其固有名词，或是不能确信取自经典的哪个部分，但很多情况下也能精确、深刻地理解作品。

为什么会产生上述差距？两类人都拥有健全的双眸，只不过其中一类人掌握关于作品所描绘事物的知识。例如，通过画作的中心人物的风采与服装可以知道该画作描绘了怎样的事迹，通过背景中的自然、建筑可以知道人物生活的年代、地点，通过画中人们的动作及附属品可以窥见他们遭遇了什么事件。或许人们没有意识到，他们所知道的这些意义，并不是通过被描绘的人或自然，而是通过补充知识得到的。对于这些人来说，那幅画描绘的所有东西都被赋予了类似文字的意义，这些意义综合成一篇"文章"的形式。他们通过阅读这篇"文章"，就能读懂画作中所描绘的事件的意义。

当然，要做到这些，首先必须看到描绘的对象。这就相当于要读论文的人首先必须看文字。但是，要想知道深刻的意义，不能仅止步于此。必须在其色彩与形状相结合的基础上，加入另一种意义的心理活动。事实上，在看画的同时，这种心理活动已经发生了。但是这种心理活动，不是单纯通过眼睛，而是观其形与读其意的结合。读其意不同于观其形。这就是说，作品的意义类似于文字，如果不进行学习，就算用再锐利的眼光来看，也不能解其意，这是注定的事实。

所画之物具有意义，是看画之人将拥有的知识与他自己的

人生结合起来的结果。被描绘的颜色与形状，也就是视觉表象不包含在自身当中的事物。人们的视线不能超出色彩与形状之外，可以说，目光所及之处都是色彩与形状。眼睛不能看到雕刻或绘画、或者人生中作为事实的意义本身。

我并不反对这种观点，在视觉表象中加入某种意义，不是最普遍的事实吗？这在我们的精神生活中不也是最平常的事实吗？在日常生活中遇到各种事件，人们自然想去了解，了解这些并非自然存在的事实背后的事件性意义，赋予绘画、雕刻所用的颜色与形状以意义。画家首先要设想其作品能被理解，随后才选择种种历史和宗教传说、文艺作品作为创作的主题。我并非盲目反对上述所有，只是尝试着对视觉本质做出更明晰的规定。这确实是人们最自然的精神生活的事实，只不过这一事实不能直接被我们的双眼看到，也不是特殊的精神生活本身。必须正确理解这一点。连接两者的不是相同的生活，而是必然将两者包含在内的、更加广阔的生活。上文所说的自然的生活就是将两者相结合的生活，这样的生活就意味着健全地生活。虽说如此，也不能否认只看得到颜色与形状的、对人们来说自然的生活。在面对"未知事物"的颜色与形状时，人们的眼睛并不会懈怠或闭合。

希望观众能够通过自己的作品了解事件，是画家的自由。他希望人们能掌握关于这件事的知识，并与其创作的东西结合起来。他对人们的期待是更多的人"能做到"。对此，画家必须明白两点：第一，不是所有公众都像他预想的那样具备关于此事件的知识，甚至很多的人都不具备，也就是说，他所追求的结果很有可能无法实现；第二，即使很幸运，人们像他所预想的那样了解此事件的意义，他在绘画中描绘故事时，也无法

将这种意义准确地表达出来。他所画的是色彩与形状，而故事的意义是后来被添加上去的。即使画家在创作时已尽力表明故事的意义，但人们不理解他的故事，他也没有理由向人们进行抗议。那是因为他描绘的、给予公众的东西只是色彩与形状，除此之外的意义是他擅自要求人们附加的东西罢了。

以上所述是不可动摇的事实。如果真是如此，那么将历史或故事等当作绘画或雕塑主题的做法从一开始就是错误的。这么做会产生很大问题。古今中外的大画家大都用绘画或雕塑来表现宗教传说、历史事件和文艺作品中的故事。不仅如此，许多风景画画家所描绘的也不单单是山水的集合，还有比较明确的现实风景。虽然是单纯的树木、山川，但也具有各自的名称。如果描绘的事件是错误的，那么所画之"物"同样也是错误的。

画家之所以会产生这种疑虑，是因为他们没有理解我所说的"绘画只能描绘色彩与形状，不能添加除此之外的意义"的含义。所谓描绘色彩与形状，就是描绘参与"一个事件"的人物、表现事件意义的动作、表情、事件展开所必需的东西，是包含事情发展的场所，以及其中的人、物品、动物、自然的色彩与形状。如果事件不同，相应的色彩与颜色也会不同。即使是同一事件，在展开它的过程中，也有各种不同的场景。故事是仅在很短时间展开的景象，它作为颜色与形状的统一，实际上展现着无限多样的内容。不仅如此，即使停下来观察发展变化着的事件的某个瞬间，根据观察者立场的不同，也肯定能看到许多不同的场景。在以这一景象为圆心所设想的圆周上，从两个不同立场上望去，仅间隔十厘米，就已经是两个明显不同的线同表面的结合了。根据一个事件的不同场景和角

度所看到的色彩与形状都是不同之物。画家从这些景象中选取了某一个。他将某个事件的某个场面从某个角度进行描绘，他所看到的实际上是只能从这个角度才能看到的特殊的色彩与形状。画家从经典或历史、文艺中寻求创作主题，从这一角度看，是正常的行为。只要不认为通过其色彩与形状可以表现出这些事件的视觉表象以外的意义就可以。

描绘事件就只是描绘其色彩与形状吗？观赏一朵花就只是观其色彩与形状吗？花不只具有独特的色彩与形状，它们有的温柔可爱，有的清明爽快，有的优雅高洁，透过不同的花朵可以感受不同的情感。事件也不单单具有色彩与形状，有的景象是安静的，有的景象是悲伤的，还有的景象是神秘的，所有景象蕴含着种种感情、精神。人们的目光所及之物，不仅是眼睛的对象，所有被表象之物都由种种精神性内容所填充。

表象性产出色彩与形状这一观点能解释这些精神内容吗？我所说的色彩与形状并不是单纯的、空虚的色彩与形状的概念，而是指眼睛能看到的表象。在这表象中，实际上已包含眼睛能够看到的精神性内容。我所说的视觉表象常常就是具有这种精神性内容的色彩与形状，听觉表象也是在声音中听到的、包含着精神性内容之物。值得注意的是，精神性内容可以从声音中听到，从色彩与形状中看到。色彩、形状、声音等感觉形式来自外界。与此相反，精神性内容来自人们自身，人们把它赋予到感觉形式上，将其进行融合，就产生了美，这种说法就叫作"移情"。但是我并不赞成将"美"的成立归因于这一有名的说法。所谓作为"外部所给予之物"的对象的知觉表象，与人们的精神性内容融为一体，作为其对象的东西而出现。也有人说，精神就像对象中所存之物一样与其紧密结合在一起而

出现（沃尔克尔特，《美学体系》，西奥多·立普斯，《美学》），从中能够看到其知觉表象与精神性内容相统一的是观赏者自身之物。就像精神性内容和人的内在之物那样，"外部所给予之物"、知觉表象本身也属于观赏者。同时，这些东西处于外界，离开观赏者并且作为他人或者自然的对象被看待的话，又是属于他人与自然之物。无论在哪种情况下，知觉表象一定与精神性内容结合在一起，这才是我所谓"表象"。只将知觉表象当作存在于外界之物，或是只将精神性内容当作是观赏者独有的，这种观点是错误的。

根据克鲁格的说法，人们的经验不是孤立的，而是一个统一的整体。感情将经验包含其中，它具有整体精神性的性质，同时是整体经验的产物与过渡形式。感情填充了经验，引领着意识前进的方向。经验的变化首先表现为感情的变化。感情本身也是精神的物理性状态与整体机能的产物，但是，感情也维持了生命整体性，也通常是新事物产生的原因（费利克斯·克鲁格，《情感的本质》）。

根据这种观点，感情对于每个表象来说都是根源性的存在，也可以看作更高层次的意识。但是，感情果真如此吗？感情也是一种意识内容。如同表象有很多种类，感情的状态也是多种的，都作为特殊的感情经验被规定下来。意识本身不能产出意识的内容，使意识能够成立的必须是不能成为意识的表象性。如果说感情能够产出意识，它必须具有这样的表象性。这样的话，这里的感情就不再是人们平时所说的感情。

产出表象的是表象性。同时，表象性与其表象相联结，产出作为表象的感情。人们观赏到的花朵的温情，与其色彩和形状一样，也属于花本身，如同属于作为观赏者的人们自身。并

不是说花也能像人一样感觉到温柔，作为自然物的花不能将自己的颜色与形状表象出来。不仅是花，即使是人也不能体会别人看自己时的那种感情，人无法像别人看自己那样看待自己。花本身不具有意识这一点，与这些花具有各自的感情是不同的。所谓一朵花很温柔，是说这朵花的表象所表现出来的温柔。不仅如此，人在看花时所感受到的作为"美的感情"的美，既来自人，也来自花本身的感情。但并不是说这是花作为植物本身所感受到的，就像花在色彩与形状上表现出人类的经验一样，花也表现出美的感情。

达·芬奇的《蒙娜丽莎》所描绘的只是代表夫人生活中某一侧面的"夫人的姿态"。人们面对这幅画时，脑海中浮现的夫人的人生与这幅画并没有本质的联系。当站在这幅画前面的人注意到瓦萨里所描述的夫人的生活和达·芬奇所画的轶事时，并非在观赏此画。

这些"画外之物"或许对别人和我来说都很有趣。人们的兴趣使关于这个不可思议的"美丽模特"的新信息，以及此画的创作记录的新发现不断涌现。然而，如果想要真正观赏这幅画，这些言论并非不可或缺，只不过是外部附加的事实而已。

这种想法可能会让部分人感到意外。然而，我想让人们注意的是，蒙娜丽莎夫人的传记之所以会引发知道《蒙娜丽莎》这幅画的人的兴趣，或许是因为他们觉得知道这些对观赏这幅画，或是领悟这幅画的意义有所帮助。为什么传记里并未说明为何佛罗伦萨的一位女性会引起人们这么大的兴趣呢？回答这一问题时，除了说出达·芬奇所画的《蒙娜丽莎》以外，人们还能想起其他事情吗？不正是由于有了这幅独具深度与优美

的实体画作，她的传记才能引发人们这么大的兴趣吗？不是传记使"蒙娜丽莎"变美了，而是达·芬奇的画使她的传记显得美丽了。

但是，我们不能忘记从相反的角度去思考问题。例如，不是作为单纯观赏达·芬奇的《蒙娜丽莎》的观赏者，而是作为一个想要了解蒙娜丽莎夫人的历史家或者小说家。瓦萨里自不必说，达·芬奇在描绘她时——即使不了解"模特"的全部背景——也知晓她拥有怎样面容、处于怎样境遇、拥有怎样性格，他当然需要对其服装、表情，特别是有名的眼睛和嘴进行刻画，这些都属于夫人的本质特征。只不过，这些信息对于传记家或者小说家来说是必要的，而对观赏此画的人来说则无关紧要。

如果理解了这一点，人们可以很容易区分作为纪念品的铜像和作为艺术品的铜像。作为纪念品的铜像最初是为了纪念具有功绩之人而作，为了瞻仰其风貌，追思其功绩累累的一生，让其成为后世的模范。这类铜像自然要求传达真实。但是，雕塑家基于自身想法，选定描绘某个人物，以及勾勒脸部的各种线条，更精确地说是线条的走向和表面的延伸方法等，都是为了自己的作品而作。雕刻作品之所以能被创作出来，是因为雕塑家通过刻画出指定的线条起伏和表面的高低变化，将想要展现的模特用青铜展现出来。这就是雕塑家所制造出的铜像。他所描绘的模特当然也是存在于这个世界上，有着姓名和某种经历的人。但不论他是谁，雕塑家将其作为模特，都不是为了那些无关紧要之事。如果模特不是名人，这种说法会更容易理解一些。经常有人想要别人相信，在阅读作品之前了解模特的经历是观赏者的应有之义。将纪念碑当作文艺作品的乌提兹曾

说："对一个英雄的抽象追忆并不算是艺术层面上的问题。倒不如说是艺术将这一带有英雄性之物带到我清醒的感情面前，所以它也尽可能地是艺术。"（埃米尔·乌提兹，《一般艺术学基础理论》）他一方面模糊了纪念碑的意义，另一方面有将雕塑的纯粹艺术性进行混淆的嫌疑。

当想要创作出纯粹的艺术作品时，被创作出来的铜像是无法书写人物传记的。之所以这样说，并不是没人去写，而是无法写出来。换句话说，这与能不能写传记无关，不是因为有其他理由而不能写，而是只要是雕塑，其人物形态（线条、表面）及所包含的精神性内容之外的东西是无法描绘的。这由雕塑的本质所决定。绘画如此，文学亦然。例如，无论一部小说中人物的语言、性格和行动描绘得多么生动详细，都只能用文字来描写，无法通过绘画或雕塑等其他方式来描绘。

第二章 艺术作品

　　我的观点可能会让人产生疑问，所谓表象性不是单单产生其表象的事物吗？不正是在这样的抽象的"事物"中，现实的表象本身才得以产生的吗？但我必须提前声明，有些事物尽管具有客观的表象，但不能产出人们能够意识到、看到和触摸到的事物，因此不具有表象性。所谓表象性是指产出这些表象之物，除此之外，别无他意。

　　但是我曾听到人们提出这样的疑问：各自的表象性能够产出作为细节部分的表象吗？这不是一个单纯的概念吗？一个概念为什么能够产出各种各样的表象呢？这些人还没有完全理解表象性的意义。我之前说过，表象性是某种表象想要表现自身的一种深刻的意志，是一种事实成立的根源。花的视觉表象性就是花的开放、被观赏、被画下来等所有事实，并不是人们曾看到花的记忆，也不是植物学者所记述的花的特征。因此，固定的表象内容不具有无限丰富的产出性。

　　想要了解在院中盛开的花的表象所具有的表象性意义，我们就应该同时考虑到开出花的树、观赏者的眼睛，以及用画笔与画布描绘花的画家的手，这至关重要，不能被忽略。这些东西不是简单被附着到表象性上，而是表象性本身在植物学、生理学、美学等立场上作为这些东西而被加以考虑。院子里盛开的花只不过是在这个意义上的表象性的一种表现而已。无限大

的整体和细微的细部因之得以产出。表象性是使细部得以产生的意志精神。

但是，可能还有人会产生以下疑问：为什么这些表象可以忽然从什么都没有的地方出现呢？这不得不让人联想到使这一表象成立的材料，也就是物体。为了回答这个问题，我提出一个反问：像这样被联想到的物体为什么能作为花被表象出来呢？即使能被联想到，物体、精神与视觉性最终也只是有着不同的名字而已，若非如此，它为什么能作为花被看到呢？可能是因为它有形状与色彩。但是大家能够想象出没有色彩与形状的视觉表象吗？无论想象什么物体，离开物体的表象，人们的眼睛是看不到物体性的。物体作为花而存在，就只能将其作为花来看待。如果不考虑视觉表象性，它为什么能存在呢？不是因为物体存在，花才能被看到，而是因为花被看到才存在，所以花才被认为是物体。哈特曼认为："所有的认识都是因其本质而存在，在认识之前，只要是独立存在的，就与之有关。……谁都不会相信，知觉的对象是知觉（大概是看到）后才得以存在的吧。倒不如说是对象在被感知之前，就以其原有的存在方式独自存在着。如果不是这样的话，人们的认识就会按自己所想的来考虑。不受存在之物的制约，那么正确与错误、真理与谬误之间将失去区别。"哈特曼的这一考虑陈述了一方面事实，但是，"对象像存在似的存在"这是什么意思呢？我相信，在我不看人或想看他人时，那人也总是存在的。我能够说明我的眼前之物，就像现在我所看到的书确实在那里，我才能够看到它，但我不认为在我离开桌子的同时它就消失了。我或是在回到桌子之前忘记这本书，或是将这本书留在记忆中。人们能想象到这种存在于知觉之前——也就是还没有被感知的，

却被叫作感知对象的事物吗？通常我们关于知觉的讨论忽视了一个事实：因为物体存在，其形状与色彩才能够被看到。我们想象物体时已经预想到了某种形状或色彩，以及各种能感知到的东西。在我看此书之前或是我没看时，每个人都能证明书的存在，这意味着作为书的视觉可能性一定是存在着的。可以将它看作书的表象性和无限的存续性。表象性是一个事物能被表象这一事实的必然性，唯有它才能决定表象能否成立。

一朵玫瑰花，在这种特殊的限定性意义上，必须永远作为玫瑰花而存在。这种被限定了的特殊的视觉性（或是其他表象性）具有无限的同一性。一朵花只能作为这朵花开放，作为这朵花凋谢，作为这朵花而被记住。那么对于人们来说，这朵花都是这样存在着的。无限地作为其本身表象（也就是被人表象）存在的玫瑰花，不会被其他人（只要其具有正常视力）当作桃花。对于所有人来说，该事物具有独一无二的"固定性"，也可以说其具有"客观性"。因为玫瑰花作为物体，是所有人都能看到和想到的。听觉、味觉、嗅觉、触觉等所有表象性都必须进行同样的预想。我们看到的"东西"，不是浮于空中的海市蜃楼似的色彩幻象，而是物体的本质。

"固定性"这个词容易引起人们的误解。这不是说它像是被刻在石头上了的，固定的不变的表象。"玫瑰花"这一视觉性具有含苞待放、开花、凋谢等状态，正是具有这些状态的玫瑰花产出了视觉性。同样，玫瑰花可以划分为红玫瑰、白玫瑰等多个种类。但这些花朵，又都是一整枝玫瑰的细节，如同一朵玫瑰花就是一棵玫瑰树的细节。表象性隐藏在事物背后，能展开无限层次，是更高层次之物使低层次之物得以成立的意志。也就是说，固定的表象性在固定的领域内会产出无限的细节。

但我并不是想说是支撑玫瑰花的小树枝使得玫瑰花开放。花因为树的整体才能够开放，而不是因为没有根和干的小树枝。首先，自然中不存在"无根无干的小树枝"，只有被折下来的树枝。同样，玫瑰花也不能只依靠根来开花，想要开花就必须依靠小树枝的前端。小树枝是因为玫瑰树支撑着花朵的意志才存在的。花正是因为这根小树枝才得以作为花而存在，就像小树枝是因为树干才存在于那里一样。从这个意义上看，小树枝是玫瑰花背后的东西，而小树枝的背后是树干。所以，玫瑰花的背后是一棵玫瑰树的意志。一般来说，所有阶段的细节表象性都是由各自特有的意志产出，由背后的意志支撑。最深处的表象性意志自由分化出了细节的表象性。像这样的表象性的分化、细节的产出就是"运动"，这是在"时间"与"空间"成立的。运动是意志的形式，时间与空间是运动的形式。当然，就像运动并非无意义的"蠢动"一样，不存在空虚的时间或空间，我们很容易理解，它一定是某些表象的存在方式。

物体的固定性并非只由形状和色彩承载，而是味觉、嗅觉、触觉等各种表象性的结合。它不单纯是模糊的物体，而是具有味道的、敲击能听到声音的、能够看到形状与色彩的物体。这个物体能被听到声音是因为听觉性，能被看到是因为视觉性。但是这些产生于表象性的东西，为什么具有物体性呢？为什么艺术作品不单单是形状和色彩，而是承载这些的青铜、大理石或者画布、画笔的结合呢？为什么一个东西不仅限于纯粹的色彩与形状或其他眼睛看到的表象，而是有着"重量"或"硬度"，也就是要与触觉性相结合呢？

根据心理学者的说法，"重量"被当作"耐力"，"硬度"

被当作"努力"，这是触觉性的两个著名公式。这里共通的东西就是相对于"依靠""对抗"的"意志经验"。身体的紧张是指全部的身体或活动部分（关节承担重要的作用）的肌肉、肌腱等部分的紧张。

所谓看，就是看事物的特殊形状，也就是轮廓及与之相应的表面。视觉有意识地朝着特殊空间的各个方向延伸，在不同的方式中把握空间的表象，这是在视网膜上映出形象的过程，既是眼睛的运动，也是与眼球运动相关的肌肉、肌腱等的运动。一般认为，正是因为具有能够活动的肌肉与肌腱的"肉眼"的存在，视觉经验才能成立。但如前所述，只是这样的"肉眼"还不能充分说明视觉的起源。之所以说视觉基于"肉眼"成立，是因为视觉性方式（与所有表象性相同）是一种"运动"。视觉性本身就是一种特殊的运动性，这样说是因为所有的视觉表象都是肉眼运动与触觉性的结合。视觉性包含运动性就说明视觉表象具有物体性。

不仅是眼睛，任何领域的表象性都在变化上或时间上作为运动而出现。表象性是运动的根源。倾听一段旋律，品尝一份美食都是以各自特殊的方式进行的运动，即时间性进展，这是所有表象性共通之处。在不同的物体中存在着共同性，是指个别之处受到共通之处的规定。共通的事物以不同的形式出现。所有不同的表象性中，共通的运动以无限的意志的方式，使这些表象性得以产生。站在生理学的立场上，这一意志的运动性是作为具有各种器官的身体来考虑的。身体具有无限运动的可能，因此也就是无限运动的储藏所。但身体运动不是模糊的"蠢动"，而是具有特殊意义的机能。眼睛、耳朵及其他感官是无限多样的表象性的根本类型。身体具有多种器官，或者说

这些器官都在身体里，是被这些根本类型所统一起来的表象性，它们在各自的运动性上被无限的意志统一起来。

因此，哼唱一段轻快的进行曲，或者听一段旋律的时候，耳朵、嘴巴等在起作用的同时，身体能活动的部分——颈、肩、臂、指尖、膝等都伴随其运动。当看到美丽的线条（如平坦的山的轮廓）时，伴随着眼睛的运动，就像随乐声起舞一样，身体也会随之运动。眼睛、耳朵、嘴巴的运动不仅是伴随着外部的运动，它们也被视为用眼睛看或用耳朵听的运动本身。离开这一运动，人们在现实中既看不到也听不到。这些部位并不是在看到某物、听到某个旋律之后才开始运动的，而是几乎同时开始。倾听这些旋律或者看到这些事物，换句话说，当这些声音、事物作为世界上存在方式的要素时，身体就开始运动。因此，无论是脱离听觉、视觉及其他感官，还是脱离这些运动的表象作用，都只会得出单一抽象的结果。实际上，眼睛、耳朵等感官的表象与身体各部分的运动之间的内在融合，产出了视觉的或听觉的，甚至全部的表象。如前文所述，这些表象各自永久地作为普遍之物存在。

我认为观赏花这一事实是基于视觉先验性的，而且对旁人来说也必须是成立的。我所意识到的表象内容，也必须能表象给他人。换句话说，人们看到美丽的花，也必须能够将其"传达"给他人。社会性是表象性的本质形式，是表象背后的意志。

人们能通过各种方式进行传达。一个被花的姿态打动的人，人们通过看这个人，也可以得到关于他所见之物的信息。此外，他也能运用语言对花之美进行描述，这也是一种传达的方式。但是这样被传达出去的信息，只是关于他所见之花的报

告，而非花本身，不是花的视觉表象。他所见之花的视觉表象在他的意识之中，被他的愉悦感环绕着，从而映现出花的美丽。表象性意志必须如实传达花的色彩与形状，除此之外的其他方式都不能传达花的表象。为了传达花的表象，他的整个创作经验都要服务于"赏花"这件事。他所看到的表象本身必须传达出去，这就是画家写生的意义，也可将范围扩大，是美术、戏剧及其他所有视觉艺术被创作出来的意义。

达·芬奇的草稿中记载着这样一段话："视觉是我们已知的人类最早的感官活动。我们眨眼间就能看到无数的事物，而且片刻就能知晓某物。各位读者通过随意一瞥和想象，就能立刻知道草稿上写满了各种文字吧。但是想要立刻理解这些文字说了什么，想要表达什么，却是很难的。所以，为了理解，你必须花费时间，一字一句地研读。如果你想登上屋顶，必须一步一步往上爬，除此之外别无他法。"（让·保罗·里希特，《列奥纳多·达·芬奇的文学作品》）

达·芬奇写这个草稿是为了告诉学习绘画的人，要熟知事物的外形，需要从细节出发，慢慢地、一步一个脚印，并怀着一颗想获得知识的心。不过，我在这里引用这段话，是希望引出这位大画家曾提及的关于视觉的论述。

各位之前没注意过吗？无论是我们平时看事物，还是画家为了写生而欣赏自然或是想象一些光景，都不能在刹那间将全部事物尽收眼底。换句话说，在初次看的阶段，人们所见之物就好比是某个"浓缩的表象"，就连达·芬奇这样的画家也不例外。当然，这个表象不是已经完成的、像被压缩的某种物质那样的形态，而总是处于从原初阶段向精密的表象阶段发展的过渡状态。正如佛罗伦萨还留有许多达·芬奇未完成的画作，

在罗马、佛罗伦萨、巴黎、柏林和伦敦等地，还保存着一些米开朗琪罗未完成的雕刻作品。假设这些雕像全部按照米开朗琪罗当时的构思被创作出来，也一定是有着精密细节的完美作品。为了完成作品，所有部分（尤其是面部和手足）需经过精密雕刻。在现有雕塑的光滑表面的基础上，展现出更为精密的凹凸变化，因此想让其表面衔接得更为自然，需要利用各种线条，也就必须完善好细节。任何事物的创作都不能在一瞬间完成。只能一点儿一点儿，努力向完美状态前进。

擅长雕塑的人能够快速在巨大的大理石上雕出细细的指尖。然而，这首先取决于他们的"目测量"，即对于将要雕刻出的人物的"全部身姿"，以及与此相对应的手的比例关系，手上每根手指的位置等，他们都需要了如指掌。也就是说，当你面对一个粗糙的整体时，要把细节放在首位。如前所述，当你观看某物时，首先看到的就是它的轮廓。例如，人体即使没有明显的轮廓，也能通过代入某种形状来预想出它的轮廓。那个轮廓有背景。除了某物自身的空间，也必然能预想出在特殊位置上使自身空间所存在的空间。一个事物一般作为自身的一部分，既存在着整体，也存在着细节。创作的过程是从整体向细节的推进，因而必然要沿着这一路径进行。整体无限发掘着自身的细部。一个整体事物将细节的完善当作自身的课题，这也意味着一部作品的成立。

一尊雕像的手和脚展现出曾被蕴藏于"大理石的暗处"的耐人寻味的似手非手、似脚非脚的圆润。削去大理石的某部分，手和脚的形状才能清晰可见。米开朗琪罗用了若干小时加工这块石头，才制作出手和脚的形状，大理石之中蕴藏着这些细节。但对于其他雕刻家，甚至是我们来说，又能预想出什么

样的手呢？对于已经完成的部分，人们能了解一二，也许在某种程度上也能够雕刻出来。但雕刻家想要雕刻出怎样精密的手，只能由他自己决定，如果他没有将其实现，那么其他人永远也不可能知道。这是米开朗琪罗个人创作独特雕刻的力量，是只属于这个伟大的艺术家的"雕刻的视觉性"。这种独特的视觉性，能让米开朗琪罗在大理石中找到雕刻出人物的手的可能性。一般来说，大理石只有面对着雕刻家，面对着某种创作的意志，才能开始作为雕刻的材料而出现。正是由于雕刻的表象性，"作为雕刻材料的大理石"才能够首次成立，颜料、画布、画笔等材料也是同理，只有面对着"作画的人"，面对着绘画的视觉性，这些材料才能够作为创作之材首次成立。

围绕着米开朗琪罗这些未完之作的事实，不仅完全符合所有雕刻的创作过程，也完全符合所有艺术的创作过程。如果说艺术作品是规定每个人意识的表象之物，那么作为艺术性的表象性，是根据创作者的意志而被限定为细节的表象性，这种关系到哪里都成立。特殊的艺术性是在更高层次的艺术性中创造出的特殊限定之物。对于更低层次的艺术性来说，正是这个作为无限意志的特殊艺术性，才能将其创造出来。

花的表象，仅仅存在于看见它的人和想要画它的画家的脑海里。但还远不到展现表象性所具有的普遍性（也就是传达性）的阶段。如果只是观看，他们的创作便会止步于初级阶段，也就是止步于画那朵花的底稿阶段。就像画家在创作诸如宗教画之前，将原始构思匆忙记录下来的那个阶段。

前面所讲的是人们想要尝试自己握笔，根据自己所见画出一朵花，这样的话就很容易理解了。人们都不必去观察复杂的花——哪怕是只有几片花瓣和花蕊的小花，想轻松地画出花朵

轮廓的方向、色调、明暗关系及其他各种视觉性质，恐怕都不能够轻易做到。画不出来是因为不能清晰地看到花，即使是自己最熟悉的人的脸庞，如果没有清晰看到，也无法画出来。恐怕有人会这样回答：并不是看不见，仅仅是因为画家的手跟不上眼神的速度而已。但是，画布的表面是光滑的，从颜料管里挤出油画颜料，挥动画笔，无须耗费多余的工夫。是因为他们的眼睛不能引导手的移动，他们不清楚移动的方向和距离，进而阻止了他们拿着画笔的手的自由移动。而且，他们的眼睛不能告诉他们该拿起哪种颜料，使用哪种颜色。"人们常说，心中潜藏着的思想是无法表达出来的，但只要有想法，就应该使用美丽的、优美的语言表达出来。人们的表达从产生到消失，或是看起来变得贫乏，是因为它本来就不存在，是事实上的贫乏。无论他们是谁，哪怕是能够想象出圣母的拉斐尔那样的大画家，能在画布上画出圣母像，也是因为他有天赋的技巧。上述见解是毫无问题的。"克罗齐如是说（克罗齐，《美学原理》）。

相反，如果可以清楚看到想画之物的形状、颜色、明暗等全部特征及其关系，画家就能选择正确的颜料，调好需要的颜色，以及运用画笔创作出来吧。也就是说，他可以自然地将所见之物用画布和颜色表达出来，将所见之物原本的样子传达到画上。那么，仅存在于画家脑海中的表象就通过颜料和画布被"具象化"了。之所以会这样，是因为眼睛在运动，能够选取所见之物的颜色。被称作画笔的工具，伴随着持有画具的手即身体的活动成为工具，其运动要伴随着眼睛的运动，看花的同时，也要挥动画笔。这时，观看此花的视觉性已经进展到这一阶段，即眼睛和手（在观看过程中，人体运动最精密、最细

分的部分）的运动达到完全一致。观看此花的视觉性，是画家整个身体中被展现出的最纯粹之物。创作出万寿寺中的金刚力士和佛罗伦萨的大卫雕像的艺术家，当时他们的全身都在大幅运动吧？与此不同的是，画出如针一般的毛发的人，看上去只有手指在动。画笔是又细又轻的东西，手指带动着它做细微的运动，但如果认为只有手指在动，就大错特错了。事实上，画家为了画毛发，全身都紧绷着。雷诺阿晚年时由于患风湿病，手指失去自由时（本来应该用手持调色板，不得已只能将其放在膝盖上或书架的边缘），仍然以某种方法拿着画笔，继续创作着不亚于之前水平的作品。这个事例也论证了我的观点。

这就是画家的创作活动，也就是画家的手拿着蘸有颜料的画笔在画布上绘画的运动。人们有必要关注这个绘画运动。画家的运动并不都是创作。例如，吃饭和呼吸，缺少这样的活动，画家将无法进行创作。虽然它们是最重要的活动，却不是创作活动。创作活动必须是用颜料在画布上绘画，是拿着雕刻刀在大理石上雕刻。"画家"的运动，不是说画家这类人全部的运动，而是作为"画家"的运动，即在画布上用颜料画出色彩和形状的运动。运动是一个复杂且连续的过程，在时间上是统一的。绘画这一运动和其他运动之间必须是统一的。所画之物与整体之间也必须是统一的。构成这种统一的部分必须是普遍的，且能被永久可见地保留下来。这就是美术作品被叫作"空间艺术"的原因。

美术作品被创作出来，从某种意义上说就是"可见之物"的诞生。创作是指这个"可见之物"被创造出来。如果画家的哪个活动没有这个意义，那么这个活动就不可能是创作活

动。例如，即使在某个创作过程中做了有助于创作的事情，这些事情本身也不具有这个意义。例如，在创作中，大多数画家吸烟却不创作，或者拿错画笔丢到地板上，这些很显然不是绘画活动。但是反过来，捡起丢掉的画笔，同时挤出颜料，这就很明显是一个创作活动，当颜料接触到画布的那一刻，就意味着绘画活动开始了。

当人们在欣赏被创作出来的作品时，就是在追踪这个画家的创作活动。从他停笔的那一刻开始，人们就用眼睛开始了接下来的创作。这绝非偶然，作为画家的创作而展现出来的"可见之物"或者说是"艺术性"，已经先验性地对此做出要求。并非因为美术作品是一个实体被看到，而是作为画家的作品被看到。美术性本身要求其作品具有固定性。作为画家自身的创作而起作用的美术性，其本质要求按照公众的欣赏来推进。

我们必须注意到，背着手欣赏和绘画这两个动作之间，实际上有着很大的"隔阂"。尽管如此，认为"'只是看'和'绘画'是不同种类的活动"的想法也是错误的。

康拉德·费德勒曾说，艺术创作要富于独创性，这种观点如今已广为人知。接下来要揭示的就是本章的主旨。

根据一般的说法，我们用眼睛看到的一切现存之物，都可以用其他感官来确认。如果无法确认，眼前之物就会迷惑我们。但是，无论通过其他感官怎样的活动，都不能感知所见之物。在世界上，视觉的所得只能通过"看"这个动作获取，其他任何感官无论通过怎样的手段都不行。属于视觉领域的形式表象，与其他诸如属于触觉领域的形式表象之间不存在任何相似性。一般情况下，眼睛所看见的现实，会呈现在意识活动

之中。而感性形象的进一步发展，只能存在于直接的现实活动之中，现存的视觉性只在这个现象中出现。在视觉的领域，其他感官领域的东西是被拒之门外的，也就是说眼睛会把所见之物交付给意识。人们通过这种方式进入外部活动的领域，视觉活动与外部现象相联结，即继续移入外部作用的领域。当唤起一个表示所见之物的动作时，人们通过眼睛直接获得知觉或是在表象的意识中显现某物，这个过程中只有视觉在起作用。首先，我们把看到事物的感觉和知觉交付给大脑，然后大脑使人体的外部机构运动起来，这之前的活动只是内部现象而已。为了让外部机构工作，并实现创新的目的，需要人类自然的表达能力发挥作用。这是朝着完整的表达活动前进的、感觉和知觉同时发挥作用的现象，是视觉表象的进展，是将内部之物以外在方式摹写出来的尝试，而不是两种不同的现象。这是从视觉的知觉开始的，但不能仅仅依靠视觉经验。即使在初次尝试描绘造型时，手不是做眼睛已经做过的事，而是在眼睛即将结束动作的同时，将事情继续深入下去。人能够通过视觉特殊的机关——眼睛，在视觉表象中创造出知觉中的事物。为了能够公开内部现象，需要进行外部活动。艺术家的造型描写活动就是事物的进展过程，通过这个过程，打开人类现实存在的特殊领域——意识。艺术家是"少数几个被赋予艺术表达才能的人"，他们的创作是在努力捕捉眼中之物，使艺术得以记录。艺术家不同于常人之处在于他们特有的天分，即将观照的知觉立刻表达出来的能力。

康拉德·费德勒认为，在某种意义上，将视觉性限制在知觉和表象相关的现象中，也是一种视觉的形式。只不过它仍处于混乱中。艺术的现象是从混乱到明晰，从内在现象的非限定

性超越到外在表达的限定性。在艺术家的艺术生涯的更高阶段，在创作时，他们的表象经验可以使身体的外部肢体（即眼睛、大脑和手）瞬间同时开始工作。

视觉领域是一个独特的世界，从属于它的视觉性事物，无法通过别的途径获得。在视觉表达活动中，手不仅能摹写眼睛看到的表象，而且能延伸到比目光所及之处更远的地方。这是思想家的真知灼见，虽然与前文所述几乎一致，但在共性之余仍有差异。因此，我不能完全赞同这种观点。

虽然说用手描绘出来的事物是眼睛所见之物的延伸，但是当手一直在画的时候，眼睛看向何处呢？眼睛一定是在看着笔下的画作。正如费德勒所说，手不是在眼睛之后接着进行创作，二者通常同时发挥着作用，我们是在"看"着"被画之物"。"手要继续进行描绘"是指执笔作画时，眼睛和手同时进行着"眼睛所见之物"的描绘活动。在看的阶段，不单单是眼睛在活动。需要注意的是，眼睛绝不是孤立地发挥着作用，其他身体部位也不是偶然运动的，而是和眼睛一起发挥着作用。

对于看和画，费德勒也认为这不是其他的作用，而仍是视觉性的作用。但是，他对感性的视觉和视觉性的表达活动进行了严格的区分。眼睛能看到视觉的表象并将其产出，这不是眼睛自身能力所能达到的，而是建立在知觉之上。据此，可以将能力出众的艺术家从普通民众中区分出来。费德勒认为，公众不能真正地理解艺术家，是因为他们自己不能作画。"理解艺术家的只有艺术家。只有他们具备表达的能力，除此之外的任何人都不能理解，即便他们具备说话的能力。"

因为普通民众不能作画，所以他们不能真正理解艺术家，

我并不赞同这样的说法，在后文会进行更深入的阐述。无论怎样的人，无论出于怎样不幸的理由（如手和眼睛失去功能），也能够画出他们看到和想象的东西。毋庸置疑，刚刚成形的作品和优秀之作之间差别巨大。但是，它们都带有绘画的元素，都能表达视觉性的特点。

如果按照费德勒的观点去做，就无法说明"仅有感性的视觉"与创作艺术作品同时呈现的视觉性之间的关系。那是从感性的视觉出发所说的，将混乱变得明晰，给予无限定性以限定性，才算是达到了创作艺术作品的要求。但是，眼睛所见之物只能区别物体的形状和色彩，无法考虑以混乱和无限定为特征的视觉作用吧。与天才相比，我们的视力缺乏明晰性是事实吧？只是根据这点，无法说是缺乏本质的视觉性。根据费德勒的观点，产出视觉艺术的事物不是视觉性本身，而是与此不同的、具有某种表现作用的事物。如果从视觉艺术的起源来考虑视觉性，与视觉性本身别无二致。人们在观看日常之物时，视觉会立刻产出艺术的视觉作用、表达作用。在这一点上，我无法不同意这位卓越思想家的观点。

描绘所见之物，用雕刻去表达事物，困难之处不仅在于我们无法轻易地制作它，更无法从本质上区分它们。我们不能因为创作过程不容易，就否定艺术家的艺术才能，也不能否定他们为之付出的时间和苦心。拥有多种事迹的众多天才，画不出来是因为看不出来。辨别轮廓的方向、色调及明暗的细微关系并非易事。他们看到的东西基本上就是底稿上的大概。艺术家根据所见之物创作出细节，进而完成作品。公众一旦看到这一作品的根本精神，也能够看到该作品的根本精神的表象。对此物的观看一定是通过视觉性的先验性来实现的。在视觉性真正

发挥作用之外，除了手眼一致，别无他法。

画家除了运用观察自然的双眼及绘画的手之外，还会使用颜料和画布，这使人们产生疑问与好奇。因此，有人可能认为，仅仅通过研究视觉的展现，无法找出美术作品成立的根源，因为画家在通过双眼观察之后，进行初次制作时，必然会借用某种现有的"材料"。哈特曼认为，艺术是精神性内涵通过知觉作用而得到的实体形象，它被客观化而得以成立。艺术作品可以分为作为本质形象存在的前景和作为精神内涵存在的背景这两种不同层次的存在方式。艺术的分类并非根据外在表现形式，而是由使用的材料决定的，材料规定了前景、背景的形成和精神内涵的客观化实现，对艺术作品进行分类的价值正是基于此。艺术的价值与前景、背景都有关系，重视艺术创作的材料是正确的。作为背景的精神内涵，要把握精神上初次出现的东西。无法独立存在的精神与现实形象这种具有独立实在性之物全然不同。

对于这样思考艺术的材料的人，我希望他们注意以下事实。即视觉和听觉等感官机能与身体的意志能力（如上文所说的耐力、努力）这类范畴有所区别。首先来分析人类的无限的意志作用，重量、硬度等属于触觉领域的对象，它们的身体运动（为避免歧义）仅体现在指尖之上，如握、推、拉、改变方向、压着钩、伸出手指敲等这类动作，都是以硬度和重量为对象。触觉性的对象是从视觉性、听觉性等容易理解的对象上类推而来的东西，是从外界可意识到硬度、重量的对象和物体。由于物体首先存在于外界，我们的手偶然触碰到它，对硬度和重量的感知，不同于视觉性产出形状和色彩，或是听觉性产出音色、音高和音强那样。触觉性的对象如上述，是先验

的、视觉与内部的结合，与其说是视觉的对象，不如说是具有形状、色彩、重量和坚硬度，即"颜料"这样的物体。画家的"看"这一活动，要求颜料是偶然的，但视觉性本身被包含则是必然的。颜料不是一开始在颜料盒里——也就是存在于外界吗？对于画家来说，颜料不就是自然而然在那里吗？自然被其眼睛捕捉到的吗？存在这些问题也理所当然。简单来说，画家自身所见之物也无非是能被外界看到的东西，视觉性的方式和触觉性的方式完全一致。不存在"属于外界"却无法意识到的事物，像视觉表象是来自外界那样，触觉性的对象也来自外界，与人的手部动作对立存在。手在这个场景中没有其他意义，只是纯粹地体会形状和色彩的运动性。颜料在这个意义上被物化，或是被视为视觉性的无限的意志。

确实，颜料不仅能被眼睛看到、被手触摸到，也能被鼻子闻到。一幅淡红色的画，一定包含使其成为其自身的种种性质，淡红色的表象性也预设着某朵花的颜色。但是，颜料被制造出来，包含某种颜色的化合物、药品或是香料，实际上仅仅是为了那样的物体，为了那个柔软的物质的色彩性而被创造出来，体现为纯粹视觉性本身的表象。艺术作为一个表象，脱离了包含这种性质的物质，在这里，人们也能理解为什么艺术表现其纯粹的表象性了吧？

画家本人并不生产自己所使用的颜料。如上文所说，画家是随着作品的延伸一同发展的美术性的一部分，但也只是一部分而已。颜料是视觉性的一种实现方式，是被客观化的无限的视觉性。基于广阔自然而被创作的无数的绘画，在颜料诞生之前已经存在。在画家创作以前已经以天然的方式存在，如同画家使用颜料，为了让一朵鲜花盛开而涂上色彩一样。

　　如同颜料是视觉性意志的客观化产物，画布、画纸等绘画的载体也是视觉的空间性的客观化产物。只是对于雕刻来说，想象像青铜、大理石、黏土这样的材料作为视觉意志的客观化产物或许有点困难；相反，绘画使用画布、颜料两种材料比较容易预先想象。总之，视觉性产出绘画和雕塑。

　　绘画在视觉性的表现中只拥有一个立足点，而雕刻是以在那里的所见之物为圆心的一个圆周为轨道，无限连续地拥有立足点的东西。这规定了它们各自的特性，相对于雕刻是现实地持有深度，而绘画则只能看到深度。换言之，雕刻是拥有现实的高度、宽度、深度三个方向的立体的艺术；绘画自始就只拥有高度、宽度两个方向，是平面的艺术。把绘画想象为平面正是基于它的本质，其本身是使用柔软的或者溶于水的颜料进行创作的。这里所说的绘画的立场基于一个立足点，即表现无限空间的对象。人们使用这种方法创作绘画，这个空间是像画纸、画绢之类的布料。

　　依据物理学常识，把绘画的空间想象成单纯的平面，再在上面叠加画纸或画布的这种观点，会妨碍我们正确地理解其内涵。绘画所用的画纸、画布，并不意味着只是单纯的平面的延展，它是拥有无限深度的视觉性的"画室"。

　　对于理解创作材料拥有怎样意义的人来说，也能轻松地理解各种乐器吧？真正的听，不是仅凭耳朵听到的声音的印象，而是连接着身体的演奏运动。听的对象既包括声音，也包括手的运动，这才是对乐器的倾听。各种乐器被发明出来，正如绘画的画布和颜料被细分一样，听觉性也根据其意志而无限分化。像器乐这种处于特殊领域的音乐，作为声音存在的同时，也以触觉性的对象而存在，是一种从乐器意义上的"咽喉"

中发出的音乐。

木刻家制作木雕所使用的木材，产出作为视觉性细节的雕塑性。制作乐器所使用的木材也产出其特有的器乐的听觉性。于是，木雕和乐器都是以木材为材料，以各自的表象性产出各自特有的材料。也许有人质疑我这种观点，因此必须阐述清楚。我们知道，作为雕刻所使用的木材与作为乐器所使用的木材的种类是不同的。即使是相同种类的木材，用于乐器和木雕，其使用的木材的状态和性质也绝不相同。作为雕刻材料的木材，重点在于用凿子制作起来的难易程度，以及能够制作出怎样的表面，或者有怎样的耐久性。作为乐器材料的木材，重点在于能否产生共鸣或使用起来是否方便。根据木材不同的性质，使用时有着各自的适用范围。因此，我同意前面提到的哈特曼的观点。

用于艺术创作的各种材料，是艺术家独立创作的，因此，思考各自特殊的技术是解决艺术混杂现象的线索。

雕刻家使用的材料（如青铜），必须采用特殊的技术才能创作。与此相反，木材与大理石等可以直接进行创作，但是必须从山地砍伐并运送出去。这一切活动是创作雕塑必不可少的，但是其本身并不属于艺术活动。巨大的木材从遥远的森林被运到城市，并不只是为了雕刻家，木材商并不是雕刻家。

这些想象的形态也并非只有一种，其中有值得注意的两种形态——颜料和画纸至少要区别开。作为艺术的想象，很多木材和大理石被开采出来，一般情况下，它们会成为艺术品。油画颜料只用于创作油画，使用油画颜料相比于搬运木材来说，更接近油画创作。对油画颜料的使用，一般情况下，在画家从箱子里取出颜料或者在颜料店购买颜料的时候，已经开始了。

木材和石头，除了具有雕刻材料的性质，即拥有视觉三个方向性的立体空间与作为触觉性的对象的形体这两个方面之外，还具有热、湿气等其他各种性质，从而成为各种工作的对象。现在被广泛使用的那些作为纯粹绘画材料的颜料，则拥有视觉的两个方向性与触觉性。

空间性与触觉性的结合是所有美术起源的视觉性本身的性质，但并不是所有艺术活动都具有空间性与触觉性。艺术活动必须根据原始性质的意志创作无限的细节，绘画、雕刻、建筑等正是产生于这些细节，随后才能开始根据各种意志及各自的领域进行无限的创作。

颜料盒中的蓝色颜料是用来描绘天空、大海、蓝色的衣服，以及其他无限接近蓝色之物的，并不局限于其中的某一个。画蓝色之物的可能是作为蓝色的视觉性的意志。颜料是理念与神的光辉化身。

歌德说："最伟大、最熟练的艺术家，即便能够支配他们创作的材料，也无法改变其性质。他只是在某种意义上，或是在某种制约下创作出他的志向。能将构思与想象同使用的材料相结合，才是最优秀的艺术家。埃及人完全有可能是根据花岗岩本身的形式而建造了诸多方尖柱。"颜料、画纸、大理石（作为视觉艺术素材），所有画家使用的材料都包含画家本身的意志。正如人们所思考的一样，画家与材料不是对立关系，画家对外界的接触是他们的视力前端，材料不是被画家所征服，而是画家忠实的伙伴。画家想要画蓝天，取出蓝色的颜料，而不使用红色的颜料正说明了这种情况。颜料之心即画家之心。

为了雕刻大理石而使用坚硬的凿子，为了作画而使用画

笔。同样，视觉性被客观化，视觉性的意志作为另一个侧面也被客观化，运动性作为表象性的方式，是表象的物体性的根源。以手为中心的全身运动，是将表象性客观化的事物。凿子与笔是拥有这种意义的手的延长。颜料与画布作为被表象之物意味着具有另一面的无限性，凿子与笔可以创造出无限的作品。凿子不是用来破坏大理石块，而是用来创作雕刻的表象，同时实现石头的意志。如凿子一样，画笔也具有帮助展开绘画表象的颜料与画布的意志。

笔尖的颜料与涂满颜料的画布无法分离，这是所有美术作品的起源，是艺术性的两面。这些拥有着物体性的东西意味着先验的美术性，这是最纯粹的视觉性的表现。在绘画运动中，观察必然伴随着想象，观察的场所是在画布上实现的过程。画家的眼睛即视觉性，作为某个对象所见到的特殊的形状、色彩即特殊的延长性，是作为这些东西的特殊的视觉表象性。正因为是表象性，色彩被看作其本身，而不是他物，并拥有了固定性。绘画运动是拥有这个固定性的特殊的形态，色彩本身是色彩的展开。绘画运动如风一样消失，而色彩的搭配作为可见的东西残留下来，这不是偶然，是美术性本身的先验性。

艺术性的实现（即艺术家的创作）是永远持续的表象运动。普遍的、永久的、留存的表象，就是艺术作品。

第三章　艺术史

　　艺术性是使艺术作品在世界上具有生命力的原因，是使艺术能够无限存续下去的特质，或许也可以将其称作"艺术的意志"或"艺术精神"吧。艺术性能够根据自身无限的意志产出一切艺术。不过，艺术性自身的意志不能产出艺术性，只能产出被艺术限定的某个事物。人们所能考虑的只有思考时的意志，所以当艺术停止产出时，无法考虑其艺术性。

　　由艺术性产出的是以其为无限背景的艺术作品，是特殊的被限定的表象，同时产出的表象必须预想其表象性。表象之上，也一定有能够产出无限的、充满细节的表象性。各个艺术门类及门类之间的艺术作品，使这些艺术作品被创作出来，使艺术家成为其自身的，全部源自其艺术性的意志。

　　这是为什么呢？一提到艺术作品，一定是局限于某个人或艺术家的某个特殊作品吗？艺术性有多种层次，如果高层次之物产出相对低层次之物，那么为什么一个民族或流派没有直接创作出作品呢？一个民族的艺术在被某个创作者当作个人艺术创作出来以前，难道不是已经存在的艺术吗？

　　想请对持有此疑问的人们考虑下面的问题：如果认可高层次的艺术性产出低层次的艺术性这种说法，是否可以认为是由于艺术性的意志的缘故。意志是产出艺术性的原因，而不是被艺术生产出来，即意志不是被当作某物体而被限定了的一种类

似现实存在的东西。艺术性在某一阶段，只要被认为将产出某种事物，那么在这种意义上，它既不能作为一个存在而存在，也不能作为一个作品而存在。因此，即便是某位个性鲜明的艺术家的画作，也会带有某个时代、某个民族或某个流派所展现的艺术性。如果只聚焦于某一作品，人们恐怕不会这么认为。假如某个原始民族在洞穴上留下壁画，单看到这个壁画的人通过这个作品很容易就能推测出这是原始民族的画，但它是何时何地画的？仅凭这幅画是难以推测的。况且，通过这样的画也很难轻易看出作者的流派和个性。困难之处在于，单看此画，找不出能够将其与其他物体进行区分的特征。与此相反，在欣赏两个不同民族的艺术家的画作时，人们能够很轻松地指出不同点。例如，如果缺乏更详细的知识，观赏画作时就很难判断其属于哪个民族、哪个时代。人们无法区别画作之间的民族、流派、个人等是因为看不出它们的区别。因为对人们来说，区别是不存在的。是因为人们缺乏画作的相关资料吗？抑或是人们缺乏能够发现区别的眼力吗？因为某种理由而不能看出区别的人，即使面对一幅充满个性、明确地表达流派和民族特质的画作也不能说出与其他艺术作品的区别。与此相反，同时欣赏两幅画作时，大部分人都能自然而然地区分这两幅画作在艺术性内产出的较为明显的不同。在作品的背后蕴藏着什么呢？是怎样的事物呢？仅仅比较两幅作品还不能充分了解。如果将艺术作品分成细节呈现出几个阶段，才能够初次把握它的本质。

　　研究两幅不同的艺术作品时，不能局限在一个作品之中，而要看到两者之间的差异。与其只画一个橘子，不如在两幅画中分别画上一个苹果和一个橘子，用"两种水果"代替"一种水果"。由于一开始的确画了一个橘子，因此不是画了什么

不为人知的"水果"。那么，在这种情况下，从主题受人的兴趣牵制的角度来看，问题在于画的这"一种水果"，在被问及其名称之时，就会回答"是橘子"。例如，在只放橘子的桌子前请人品尝水果，就等同于请人吃橘子，可以说此时的橘子就代表了"水果"。画家只画橘子时，橘子作为一种具备特殊形状、色彩、光泽等表象的水果呈现为绘画的主题，是受兴趣引导的缘故。我还没有谈及橘子区别于苹果的特质，因为此时的苹果还不是作为艺术的对象而被发现的。而当画家同时画了橘子和苹果时，画中的苹果一开始就具备了不同于橘子的形状、色彩、光泽。相对于画中的苹果，人们此时看到的橘子就是一个"与苹果有着不同特点的水果"。在这两种情况下，作为创作主题的橘子的性质，实际上是两种全然不同的概念。第一种情况是描绘橘子这种"水果"，问题的关键是作为水果这种视觉性表象的成立；第二种情况是水果的表象分化成了两种内容。两种情况都是以水果为表象。在其同一的表象性内部形成了一部分差异。从其各自的形状、颜色、光泽中可以窥见少许差异之处。在各自表象的方式中，"以水果为表象"创造出了细节，"画中的水果"产生了两种细节上的表象性。

这种意义，不能被误解为一个橘子的表象性产出一个橘子和一个苹果的表象的意义。"橘子"的表象，只是作为一种被限定于其本身的状态，并非作为表象性本质的意志，非意志的事物是不能产出其他事物的。如前所述，能产出某物必须具备作为意志的表象性。橘子产出其他内容，这必然是作为橘子的表象性起了作用。橘子的表象性只能产出橘子的表象，不能因此产出其他表象。从画有橘子的作品到画有苹果的作品之间产生了分化，并不能说是橘子的表象性本身产出了这两种水果的

画作。如同鉴赏前文提及的"树木林立的山"的画作一样，"画水果的画家的视力"即"水果"的视觉性会产出两种内容。

一幅橘子画作承载了两个层次的表象性，仅仅以这一思路挖掘此画，恐怕也无法直接了解这幅画的时代、民族、流派、个人等各种层次的问题。一位艺术家在其一生或某个时期，创造出琳琅满目的作品，这些作品的意义也不是轻易就能够被理解的。两位艺术家画同一个橘子，呈现出的却是有着不同颜色或轮廓的、蕴含不同精神的作品，且一定会是有着不同色彩、轮廓和蕴含不同精神的作品，这同样也不是轻易就能够被理解的。

从这种意义上来看，艺术性必然会催生出各种各样的艺术。但人们也能预想到，即使这些被催生出来的种种艺术并非都是现实存在的，而作为一种过去的事实，也必须是能够维持其自身的存在。否则，"各种无止境之物"便不会存在，创造无限的意志也终将成为非现实的幻影。一朵花被视觉性的意志所规定，拥有作为此花的无限持续性。也就是说，此花产生了作为花朵的表象性，通过这种表象性而产生的无限意志，一定能够预设此花的万种风姿，我现在所看到的这朵花只不过是花朵的一个表象，只是森罗万象中的一帧。

从这种意义上来看，虽然从艺术性的角度可以将艺术作品分为多种层次，但它仍是部分性的。欣赏一幅画就像描绘大自然中的事物，在种种形状与颜色的统一中，发现以艺术性为整体的细微之处。

一个艺术性的整体当然是以艺术作品作为其自身的细节，脱离这些细节它便不复存在了，通过这些作品，它才得以初步

展现自身。人们认为，被创作出来的艺术品中会初步展现出某种特殊之物，这可以印证艺术性的存在。将艺术的特质与其他事物区分开来，才算是真正洞察它的本质。被区分出来的各种差异是艺术性为了创造出其他事物的意志而更进一步的崭新创造。人们想要了解这一点，需要掌握作品的差异性，初步从这些事物的背后去认识整体。所谓认识两事物的差异性，就如前文所述，是把两事物放入它们的共同之处，以及包含它们的事物中，把二者当作不同的事物去理解。不同之物有共同之处，即这些事物都将共同之处当作背景，分化成各自的特点。在任何意义上都无共同之处的事物是无法比较的。为了研究"某物"之间的异同，必须先研究它们的相同之处。发现两种颜色的"差异"也就是发现两种不同的"颜色"。即使颜色可以广泛存在于某种空间，但观察颜色的方式也可以进行比较。这是因为不同的存在方式是可以被观察出来的。如果要研究两种不同颜色所呈现出的色彩性（即颜色的普遍意志）背后的东西，需要先认识整体，再由此了解各事物的特质，否则就会本末倒置。这样一来，人们第一次能够通过各种各样的艺术作品了解其隐含的内容，包括了解这些作品的细节，反思更深层次的内涵。艺术史的课题就是通过对各个艺术作品的认识，将事物间的联系作为自我形态的艺术性。

乔托在帕多瓦的斯克罗威尼礼拜堂和佛罗伦萨的圣十字圣殿等教堂的壁画中创作的老人，都拥有长长的胡须，颈部到背部的轮廓高高地向后部突起弯曲，体现了他们健壮的体格。15世纪，佛罗伦萨的卡尔米内圣母大殿中，马萨乔创作的壁画中的某个人物拥有更加弯曲的轮廓，表现了更加健壮的体格。又过了大约一个世纪，这个弯曲更为突出，米开朗琪罗在罗马的

西斯廷教堂的天顶画《创造夏娃》中创作出神的伟岸形态。在作为多米尼哥·基兰达奥的门徒时，米开朗琪罗曾经摹写了圣十字圣殿的乔托的壁画及卡尔米内圣母大殿中马萨乔的壁画，世间甚至流传着一则由瓦萨里所传、如今被许多教堂所认可的著名的趣闻（瓦萨里，《米开朗琪罗》）。米开朗琪罗曾向乔托学习，因乔托之名而流传至今的圣十字圣殿的墙壁上，有着使者约翰升天的部分素描，这就是米开朗琪罗向乔托学习的最好的证据。马萨乔学习乔托的证据并没有这么确切。但是，这三位伟大的佛罗伦萨人创作的人物轮廓之间，确实有着美术史意义上的关联。为什么会这样呢？

　　马萨乔创作的人物后背轮廓继承了乔托的证据如下。乔托作品中特殊的画风，在马萨乔的作品中再一次被验证。摹写自然人物时，一般情况下很少会用到这种轮廓。在我认知的范围内，在更加古老的意大利的画中它并非完全见不到，在罗马、雅典的古老案例中，也被认为是存在构成其先例的东西。乔托、契马部埃和卡瓦里尼的作品中也有先例。如今现存所见，这种轮廓作为乔托画风中崭新的一面展现在他的壁画中。在本书的研究中，我希望诸位能够理解我为什么重视乔托绘画中这特殊的轮廓出现的起点，因为它作为老人的脊背的轮廓具有特殊的视觉性，或者从更为狭义的绘画性上来说，正是它创造了乔托的特殊画风。我对这艺术史上崭新的一页记忆犹新。在圣母百花圣殿的墙壁上发现这个特殊的脊背轮廓时，人们体验到了在不同场所出现的特殊的艺术性。但是，因其时间和地点不同，仅凭一方面的经验，还不具有学术性。这不禁令我想起，曾经有新发现的壁画因相似的脊背轮廓而被视为乔托的作品这件事。人们为了判断是否为乔托所作，必须重新审视所画的脊

背的轮廓。人们必然会认为这是在观察其背后的变化。那是马萨乔的作品，而非乔托的作品。如今，乔托的画风也出现了某种变化。不仅如此，在马萨乔的绘画作品中，可以看到其使用了乔托首创的脊背的画法，显然并不意味着这由乔托所画，只意味着看到了乔托首创的特殊的脊背的画法。当然，乔托所画的轮廓并未出现在马萨乔的其他作品中。因此，马萨乔的绘画归根结底还是其自身的作品。而且，之所以说观赏马萨乔的作品时看到了乔托的踪迹，是因为观赏出了与原来乔托的壁画中所呈现过的"乔托式的背"的不同之处。如果把乔托首创的特殊方法作为他的创作作品，也就是将乔托的作品视为特殊的绘画性，我们很容易理解绘画的视觉性的一面——绘画性。正如乔托的作品是这种绘画性的一种表现，而马萨乔的绘画是另一种表现一样，乔托与马萨乔的作品都是乔托首创的脊背轮廓这个绘画性中的各具特色的细节。作为乔托的脊背轮廓的绘画性，从乔托的作品分化为马萨乔的作品，丰富了其自身内容。这两幅壁画的特殊脊背形状正是绘画史中的一个知识点。为回避混杂之嫌，我只列举了美术史中的事实，但是，以这些事例为线索进行考察，对于人们理解文艺、音乐及其他各种艺术间的相互关系也有启发，有利于他们更广泛地理解艺术史的课题。

在一个艺术作品之后，又创作另一个相关的作品，这就是艺术性将新的内容吸收到自身当中的过程。一个作品必须拥有其他作品所没有的特性。某种程度上与原作不同的作品即新的、首次出现的作品。反过来也意味着，它没有原作所拥有的东西。从这个意义上来说，创作出的作品与原作之间的变化即艺术性的进展，但这并不意味着不同的作品新增了艺术性的内

容，就比其他作品有了更特别的意义。无论塞尚画出怎样新颖的、优秀的作品，也无法磨灭普桑旧作的光彩。塞尚的作品现存于卢浮宫，普桑的绘画也大量存于卢浮宫。不管舆论如何，都无法否定这个事实：塞尚是一个天才，他的作品获得了世人的赞誉。同样，人们对于普桑的作品也是赞赏有加。在 17 世纪甚至近代的法国人心中，塞尚都产生了很大的影响，人们对他的理解也更加深刻。如果塞尚与普桑的关联促使法国绘画史产生日新月异的变化，在普桑创作绘画之后，他不再发现新的事物，塞尚重新为法国的绘画做出了贡献。塞尚的绘画与普桑的绘画都表现出绘画性的意志。塞尚的画只能作为其自身的那种特殊之物而存在，而与普桑的绘画中存在的任何变化无关。

同样，探索近代美术史时，不能认为印象主义完全转向为对立的表现主义。虽然不能重新探讨印象主义的本质，但是印象主义可以变为其他东西。认为印象主义转向表现主义是在颠倒黑白。在印象主义的背后，所形成的艺术性凭借不断产出新作品的意志，不停地创作出表现主义作品，才正视了事实。

施莱格尔曾说："《奥德赛》作为史诗《伊利亚特》的对照与补充是必须存在的。埃斯库罗斯的悲剧风格依旧融合了残存的不和谐，与索福克勒斯的作风形成了鲜明的对比。"不言而喻，这种融合与《伊利亚特》这部作品本身的需求无关，而是荷马本人的要求。在某一作品之后创作出的、与其相关的其他作品，例如印象主义之后出现的表现主义，或者与古典精神相对应的浪漫精神，不是因为外部原因而产生的，而是与艺术性的、现存的东西相反的，是作为"对照"或"补充"的事物而产生的。新事物的出现并不是对旧事物的否定，而是一种补充。艺术的世界是只会孕育出新事物的世界。

对于乔托和马萨乔的作品，之所以能够看出"乔托首创的脊背的轮廓"在它们之间体现为部分与整体的关系，是因为属于乔托作品的特征处于不同的墙壁上、通过不同画家之手增加了不同的表现方式。这被认为是在一个事物出现之后，产生了新事物，这是思考两个事物之间时间性关联的本质。

事实上，马萨乔壁画的创作时间比乔托的要晚大概一个世纪。但是，世界上并不是只有一个美术家，多个美术家也可以同时创作出更多的作品。当我们思考这些作品背后的艺术性进展时，其中也必然会涉及与艺术史相关的知识。在艺术史中，时间性关联的重要性不在于年代的先后，而是其内部存在艺术性发展的关联。尽管两部作品的产生年代存在先后，但是，如果这之间没有艺术性的关联，那么也无法成为属于艺术史的知识。单纯的年代先后对于艺术史来说没有任何意义，该结论也许会令一部分人吃惊。

重要的是了解艺术性的关联，并能区分出来。一个是时间的关联，另一个是艺术作品向其他作品发展的过程。例如，艺术性加入了怎样崭新的内容，也就是说，了解其有着怎样的发展历程。对于艺术性在空间上的关联，需要了解作为不同民族、国家、地区、流派的艺术品的发展历程。

即便在同一个时代，在不同的阶段出现的不同作品，艺术性也凭借其意志的自由在其中加入新的内容。思考这些不同作品背后的艺术性的关联，也是在思考一个时代或作品的成长历程。只是我们一般不会想到，这种艺术性关联并不是直线关系，而是处于非直线的波纹形的空间关联当中。

如何发现这样的艺术史的关联呢？发现这些关联有怎样的意义呢？

对艺术作品任何艺术性知识的考察都必须从对艺术品的观照出发。但是，只观赏一部艺术作品，仅停留在享受这部作品的阶段，并没有了解这部作品，而只了解它的特殊的形态，即特殊的色彩而已。我们眼睛的功能就是随着作品的色彩和轮廓而动。作品轮廓的方向及被创作出的拥有色彩的空间意识，只是人们观照的内容，而不是知识。

了解艺术作品，是从欣赏这部作品出发，进而了解其背后的更高层次的艺术性。

所谓了解，是了解什么样的作品存在于什么地方。从任何意义上来讲，人都不能了解不存在的事物。所谓存在，必须是其作为作品拥有某种意义，具备表象性的表象。

表象性表现的是眼睛所意识到的事物。认识事物时，所谓意识，是必须有能够被意识的东西。原本没有意识内容的地方就无法被认识。例如，观察一朵花，与此相对的人的主观作为观察的主体，只是这种花的表象性的一个侧面。花的表象本身是另外一个侧面，一部作品不可能成为其他作品。如此说来，主观与客观需统一，缺少任何一方都不能成为表象性的先验的形式，既没有任何表象，也不表象表象性。

表象性必须根据其意志进行表象。表象的特殊意识内容，与主观的意识形成对立。这种对立使表象性得以固定，因为它蕴含着欣赏者过去的记忆。

我欣赏一幅画着花的画，是一个有意义的事实，当我停止欣赏，或者有人搬走了这幅画，而后我因别的机会再次看到它，如果我记得曾经看过，就会回想起这幅画，继而断定这正是之前看到的那幅。但如果我忘记曾经看见过它，就不会发现它是之前的那幅。为了证明它是同一幅画，我需要与之相关的

记忆。

　　但是为什么这是必需的呢？要通过记忆证明它们是同一部作品，需要借助怎样的力量呢？记忆又是什么呢？记忆的表象实际上是不存在于意识当中的。所谓记忆，不是现在表象出的东西，但是完全不表象也就没有把此事作为重要的记忆，那是完全不了解或者彻底忘记的内容。记忆是不能表象的，但表象的结果、表象可能性，简言之，必须是表象性本身。同时，单纯的表象性也不是记忆。我们睁开眼睛，能否看到至今未曾见过的绘画作品，而不是回想起记忆中的绘画呢？记忆必须是重新唤醒曾经记忆过的东西，与初次作为表象的表象性在本质上相同。第一次见某物与再一次见到它必须经过相同的表象作用。如果不是这样，那么就无法做出眼前看到的就是曾经记忆中的关于花的绘画这个判断。唤醒记忆作为追忆的表象性的特征，不是表象出一个表象，而是产出表象作用本身的表象性。表象一朵花不是仅仅看花，而是拥有关于表象化的意识；不只是表象一朵花，而是表象出的花的背景，表象看花的自己，看画着花的画，正如从自身抽离出来，从更高的视角去观察花之画的整体。看花的人，就是花的表象性。用回忆表象花有两个条件，表象和被表象之物。威廉·冯特说："回忆曾经见过的东西是一种特有的、熟知性的感情。"回忆是将过去所经历的事实与过去的环境一起再次进行思考的可能性，或者说是预想过去之事的可能倾向。记忆必须是基于过去的。也有人认为，自己的过去必须伴随着"温暖与亲切"。（威廉·詹姆斯，《心理学原理》）考夫卡也认为，回忆是一种现象，由过去经历所引发并表现出来。我认为，在此表象的经验具有实际发生时的印记与空间的限定性。无论如何，回忆不是一种表象，其表

象的经验，表象作用本身，都能够与其他意识内容进行关联，从这一点上看是一样的。把一个表象和另外一个表象联系在一起需要想象其背后的关系。曾经欣赏过一朵花，对这朵花进行表象作用的，是位于更高层次的、与他物既相关又对立的背后的存在。表象性作用作为被限定之物，必须与其背后的东西相关联。被记忆的表象性的背后，也就是其表象性发生作用时，意识活动的范围也包含了欣赏者在欣赏此画作时关于自己的位置、时代、情况等一切因素。观赏绘画正如置身于自己生活中的一部分。观察事物背后的关系，即返回过去进行思考。记忆不外乎是放置过去的东西，因此，心理学家把熟知性的感情与过去的环境联系起来，称为记忆的特征。这些记忆与过去所经历的表象相结合，不再是最初被记忆的东西。过去的经历联结着其背后的表象性，产生这种关联的是反省，也就是知识的对象。

同样，观看花的绘画是这一表象的本身。"我观赏一幅绘画"这个事实中，花的表象性是指我通过眼睛看到的花的细节，这便是拥有过去。画中创作的花与画本身之间形成了部分与整体的关系。这种关系之所以成立，是因为过去的事实成立。艺术的事实（即艺术性的表象），常常作为艺术性的细节而被创作出来。不仅仅是艺术，具有这样意义的其他事实也是这样。事实常常作为过去的事实而成立，艺术作品也作为过去被创作的作品而成立，但没有成立有关这类事实存在的知识。知识只能作为反省的被记忆的经验。

关于记忆，布伦塔诺曾说："心理学是形成知觉与经验这些东西的源泉，比如说愤怒，不可能成为观察的对象。这个问题在心理学方面产生很多不利因素。没有观察就不能成为学

问，这一点让心理学产生了无法消弭的缺陷，但这至少在某种程度上可以被对以前记忆的心理状态的观察所弥补，这往往是了解心理事实的最优手段，不同的思想家们关于这一点的认识是一致的。"

这种思考是富有暗示性的，但的确是事实。因为以前的心理状态如果只是偶然被记住，并不有利于心理学研究。真正有用的所谓记忆是从外部被观察、在过去被放置的知识。被看到的表象成为知晓此事的判断的主语，被反省的背后（即主观）成为包含这些的谓语。

我也许怀疑看花的主观与知识的立场。对于观赏花的主观而言，谓语是成立的吗？花的背后不是创作出的表象性，画花的也不只是画家。我只是看那被画的花，没有产出作品的表象性，但是我看花自然是站在看花的立场欣赏，把此花与他花区别观赏。作为观花者的我的眼睛，能同时无限产出与那种花一样的各种事物的表象性。那种花所表现的是背后更高层次的表象性。在知识的立场上，也许很难理解那朵花背后作为主语的花成为谓语的东西吧？

所谓了解，是反省一种表象的背后所蕴含的东西。表象性所表象的，即是由整体的表象性产出的、作为细节的表象。作为产出之物的表象性，也成为其产出之物的表象性，成为被人们熟知的意义。知识是表象性应该回避的影子。表象性根据自己的意愿塑造自身形态，仿佛将自己的影子映照在无形的镜子中。

这并不是"表象行为"，而是将"表象行为"当作一种被限定之物，是站在表象之外对其进行审视。表象性是按照从整体到细节的方向进行表象的，想从外部观察表象的背后之物，

需从表象向背后出发。精神生活完全与表象呈现出相反的运动方向。当然，表象性作为从整体的深层到细部的表层，是表现出的创造运动以及必然被预想的事实。表象性背后的意志从完全相反的方向创造出两种精神活动。意志作为产出一切表象性的意志或者精神，存在于一切表象性的背后。从存在论的立场上审视，不存在的东西即无。

　　站在存在论的立场，存在着所有存在的起源，存在起源于无。也许有人会质疑，因为这种说法混同了被反省的意志和意志本身。将被反省的意志混同于视觉性本身，单从这样的概念出发，与认为现实的美术作品是不成立的这种想法一样，都是错误的想法。就如同因为雷姆布朗特不能亲自执笔自画像，就得出他不是画家的结论，这也是错误的想法。视觉性作为所有美术作品的起源，作用于人的眼睛，正如一篇论文所述："视觉性不见物，当然也不创作美术作品。"如果要了解什么是真正的视觉性，必须了解艺术史。创作作品作为意志的艺术性，在知识的世界中是不存在的。不是某物的表象。离开眼见的事实，视觉性本身无法存在。被观察之物进入视野，自然地成为视觉的艺术作品。意志依赖于存在，作为产生存在的背后之物而被感知。作为艺术性的一面的视觉性，一旦被正确理解，视觉性的事实就得以成立。如果正确理解了视觉性的意义，就不会怀疑物体的成立，就不会怀疑被创作出的艺术作品的成立。

　　我们根据上述前提将艺术作为知识的对象进行研究。所有的艺术作品都是为了被观照而被创造出来。有人认为，研究艺术破坏了艺术本来的目的，也破坏了艺术的美，就像揉碎美丽的花一样。我想提醒人们的是，站在盛开的美丽的花的前面，思考花的植物学性质会使花凋谢吗？另外，即便看到那朵花正

在盛开，也不代表着在观赏此花。正如只知道盾的一面，而不知道它的另一面；也像是晃动手电筒照亮各种物体的细节一样，艺术相关的知识在别处，并不是能够拿"手电筒"就能观察到的。整体与部分的关系的成立，即知识世界的成立。作为对自然与艺术进行观照后的再创造，艺术作品往往注重整体与部分的关系，这是艺术性意志本身的方式，艺术作品在其他层面上能成为知识的对象，也是基于艺术性的意志的一种宿命性的预想，"创作"与"了解"是无限意志的两大契机。

作为知识对象的艺术作品，作为整体与部分的关系被发现。作品内容"视觉创作"本身，作为过去的一个事实，必须从作品之外探求。艺术作品作为一部作品而被创作出来，必须将其置于过去的事实。作品的"记述"就是这种事实的最初的产物。

艺术家创作的作品有人物、风景、静物等，在广义上是指自然或者宗教画，佛、菩萨、基督、天使等可以被认为是人或其变形，是色彩与形状的表象，作为各自天然存在的外表而被命名。一幅画被命名为"蔷薇花"，是因为它具有自然生长的蔷薇花所有的形状与色彩的特殊的表象性，拥有作为这幅画的一个表现的意义。需要注意的是，这幅画之所以被叫作"蔷薇花"，是因为其只有蔷薇花的形状与色彩，此外并不包括这种特殊的植物所具有的任何一种性质。正因为缺乏这种认知，所以人们对艺术产生了种种误解。

一幅画中所呈现的蔷薇花，它的特殊的视觉性是一种表现。观赏它即观赏它的色彩与形状。人们的眼睛，以及伴随它们的全身运动，随着蔷薇花的轮廓变化而运动，随着色彩的扩展而扩展。在这种表现之外，观察此画与背后事物的关系时，

我们根据自己的花卉知识说这是一朵蔷薇花，这就是关于这幅画的最初的记述。蔷薇花有自己的颜色（如白色、淡红色及其他颜色），可以将其想象为是对蔷薇花的记述。没有色彩的蔷薇花是无法表象的，一朵蔷薇花是淡红色的，从淡红色背后了解淡红色与一般色彩的关系，同时了解拥有淡红色的蔷薇花这一表象性。在这幅画中，人所表象的不是无色的蔷薇花，也不是单纯的淡红色，而是淡红色的蔷薇花，但是，像这样命名的表象性，除了这幅画之外，还可以画出各种各样的画，这幅画只不过是其中的一种表现。拥有某种色彩的蔷薇花，与其他种类的花的绘画不同，高洁的气质可能包含在形状的大小、线条的粗细、色彩的浓淡等这些差异之中。这时它作为高洁而淡红的蔷薇花被记述下来。

记述不是单纯的观照对象，而是离开现实，依照过去的经验从外部对其进行规定。对艺术作品内容的解读不是单纯翻译语言。

记述通过观照绘画所得的整体的现象，分解"词汇"，令读者想象或创作出全新的作品，德苏瓦尔曾以此为课题，认为"视觉的表象与记述的语言之间可以用不同的方式表现统一合法性，表现同样的结合价值，观照的东西被描写为精神的事实，如果脱离所有的关系就不能上升成语言，结合的价值即同样的法则性，可以被摹写为语言。"但是，作品的表象（即其中所表现出的法则性），如果用语言表述，其表象性必然是在知识中的反省。摹写一个东西，即探究一个东西，是朝着同一方向前进的心理作用。记述起与观照相反的方向前进的作用。正如德苏瓦尔所言："记述不是再现观照的结果。要了解一个艺术作品，除了观照别无他法。但即使作品的记述再精密，在

本质上，它也不等于作品所给出的经验。"记述在唤起其对象的主要细节或者发现并认识其对象这点上是容易发挥作用的，这正是我的研究课题。此外，我预想一般读者看到这个问题时，可能会认为艺术作品所给予的最深刻的思想或理念用语言描述就足够了，因此，艺术是无用的。雅各布·布克哈特所言极是（雅各布·布克哈特，《艺术指南》）。

艺术作品是客观存在的，人们起初认为只要观赏它就够了，因此有人会疑惑为什么要记述它。人们只需记住艺术作品，观照者所记述的是在作品中发现的东西，即通过他的眼睛所发现的艺术性。如前所述，这并不是记述本身所驱使的，而是作品的存在本身，是观照者看到某作品这种事实本身驱使的。

艺术作品是艺术经验的结晶，是艺术的表象与其相伴的感情经验的无穷无尽的宝库。当然，正如雅各布·布克哈特所言，艺术作品所表现出来的，只对具有艺术性直觉的人才成立，只要表现了这些，就不是单纯的"某一物体"，而是艺术作品。

所谓艺术作品的记述，是作为一种经验的表象性的记述，不是单纯的物体的记述。任何对象在色彩、形状方面都包含精神与生命，艺术作品记述的是这些表现，而不记述绘画工具的数量、大理石的硬度、画布的制作方法等。

毋庸赘言，观照者所记述的是作品传达给他的东西，也就是他发现的作为作品的表象和他感知的感情经验本身。他通过观照作品内容所发现的东西构成了这部作品的艺术性，观照者对于作品的解读具有无限的普遍性。

观照者也是一个个体，是作为个体的视觉性的一部分。如

同所有的艺术家都有着卓越的观察力一样，观照者也必须有自己独到的观点，这是艺术性本身的意志。因此，他不能像别人那样看待一部作品。换言之，他不能将这部作品的表象性都看全，他只能在自己的观察力范围之内发现应当发现的表象性。他只有站在正确的立场上，才能从艺术作品的内容中发现它的内蕴。如果他有着出色而敏锐的观察力，也许就能更好地领会这部作品的内容。如今，我们对于艺术史家提出了两个要求。

第一，要充分、清晰地理解艺术是何物。想要正确理解一部艺术作品的意义，必须清晰地理解艺术是何物，以及是什么将艺术和人类的其他行为区别开。因此，我们不应认为艺术只是偶然和外部世界发生联系的东西。人们应明确，佛教寺院或基督教教堂中为做礼拜而创作的宗教艺术本质上是宗教的对象，以及明确它们作为艺术史对象被接受的理由。

第二，比起谦虚的态度和坚定的努力，更重要的是观照者要具有天生敏锐的观察力。例如，不能重蹈有着惊人观察力的伦勃朗那样的大画家的覆辙。罗斯金曾说，美术家眼中的自然混杂着所有的善和恶，但追求自然真理的美术家却能够将剔除恶发现善、一同发现善恶两者和剔除善发现恶这三件事区分开来。剔除善发现恶是指没有枯萎和破损就不能画出一棵树的树干，没有风暴和乌云的覆盖就不能画出天空，他们倾心于人类的贫苦和粗野，他们用的颜色大部分也是昏暗且不自然的，占其绘画最大空间的就是被"黑暗"覆盖的部分，这使得伦勃朗为人所知（约翰·罗斯金，《威尼斯之石》）。

接下来看这个例子。李格尔对德沃夏克说过一番有教训性质的话："因为难以在艺术史中发现历史性发展的客观标准，所以最优秀的艺术史家往往是没有个人兴趣的人。"（马克斯·

德沃夏克，《艺术史论文集》）更严谨地说，这种观点恐怕与前文论述的观点不一致。持有难以避免的个人见解并不是直接持有"个人的兴趣"，而是发现作品内容或者其特有的部分。也就是说，仅限于在某一方面发现某个有限的东西，但也不能希望在这方面根据个人见解去发现他人所没有发现的内容。因此，自然能够察觉到艺术家自身没有意识到的和作品中没有被发现的新内容。为透纳写传记的欣德引用过桑伯里的话，桑伯里对罗斯金、对透纳的赞赏之语感到愤怒："'他在向我暗示我绝对不会考虑的东西'。虽然人们可能会质疑为什么要因为赞赏而愤怒，但罗斯金也确实通过想象在这幅画中展示了透纳绝对不会去考虑的东西。"（查尔斯·刘易斯·欣德，《透纳的金色幻象》）虽然对于"透纳看见了什么"这个问题没有疑问，但人们也数次意识到这样一个不幸的事实：作品所表现的东西和艺术家的意图不一定一致。施莱格尔也曾说："天才的一半行为是无意识的，所以即使最明确地表明了一部作品的目的和含义，也会使人误会。"（弗里德里希·冯·施莱格尔，《导论》）艺术家意图表达的东西和人们发现的东西不一致的原因如下。

人们所觉察到的艺术家的意图只是创作预期，而非创作本身。事实上，自不必说创作开始前就是如此，无论在创作的哪一阶段，只要艺术家仍想要表达自己的想法，就不能说他已经完成了创作，因为他的意图和作品在本质上并没有统一，这只不过是一种预期，对作品来说是开始阶段。

他也有对完成这个创作而感到满足，并认为已经完全表达了他最初的意图的时候，这难道不意味着作品和意图的完全统一吗？人们要注意的是，一旦放下笔并回顾创作的过程，写出

想写的东西的心已经属于观照者，而并不是想要写的意图本身了，这是在满足观照者的本心，并不包含想要书写的意图的、带有不充分意识的、尚不满足的本心，也并不能和想要观照这部作品的意图保持一致。意图是艺术家对作品完成的本心，而不是将作品本身表象出来的本心。作品超越了艺术家的意图，通过艺术性而普遍表现出来，它不是由艺术家而是由所有人决定。

每个人都有着不同的观察力，这并非源于艺术性的其他方面，而是源于艺术家创作出的作品的艺术性本身的意志。作品必然作为与其意图不同的事物被发现，因为作品在这个世界上成立，并不单单依靠艺术家一个人，而是还有其背后的艺术性。艺术家只是一个有生命的"写字机器"，塞尚曾说："在创作时，艺术家的大脑只是像一个感光板或自动记入器那样活动。"

认为艺术作品是一个固定的带有表象的存在之物，这种观点是错误的。艺术家也决不会认为他的作品不会发生任何变化，能够证明这种观点是错误的事实还有很多。

事实上，任何人都能根据某个证据说他完成了一部作品，在某种意义上也可以说确实是完成了。一幅绘画的底稿被展示出来的同时，全部的构思也被展示出来了，这幅绘画的视觉性领域也被展示出来了。在这之后的创作是充实这个领域的细节的过程，从这个意义上说，作品和底稿一同被完成了。但是，艺术家自己却不认为此画已经完成。不仅是底稿，也是经过几天的创作之后，才渐渐在某一天停笔，而且第二天他也一定会找出能加笔的空白之处，正如观赏者在看画时永远看不够，永远能发现新东西，没有持续观赏此画的疲劳，画家放下笔也并

不意味着创作的完成。1893 年 3 月 28 日，身处鲁昂并在画鲁昂大教堂正面的莫奈在信中说："我将延长在这里的停留时间，但并不是因为没有完成主教座堂的画，只是越想画就越无法将我感受到的东西表达出来。我认为，说自己已经完成一幅画的人是令人害怕的高傲的人，完成意味着完全和完备，所以我不指望有什么进展，只是想拼尽全力；不为达到什么重大的成果，我只是研究着、摸索着，并且也已经感到疲惫了。"我认为这真正道出了艺术家的心声。一部作品或者说作为这部作品而呈现出来的艺术性绝不是人们误以为的那样，使其诞生就算达成了艺术家目的。相反，作品永远在成长着。"一部作品"能够在无数人的眼中产生出无限丰富的细节。欣赏者在艺术作品中发现了与艺术家自身意图不一致的内容，即使这一内容没有被他人发现，但欣赏者从中得到了领悟，这一内容就属于这部作品，因为它是由欣赏者的眼睛所发现的细节。只是当欣赏者没有受疾病及其他事情的困扰而对艺术产生误解，他正确地对艺术作品进行观照而发现的事物，也能被处于同样状况的人所认同。欣赏者对作品进行记述就是为了避免其他事情对观照艺术的困扰。

艺术史学家的研究所预期的就是这种作为经验对象的作品，它以第一个研究者根据自身而观照出的东西为预期。乌提兹认为，艺术史的研究对象是作品本身，但他却并不认同艺术史的研究对象不是作品的经验这种说法（《哲学年鉴》）。存在不作为"作品的经验"的"艺术作品"吗？从绘画的"印象"出发，深入到艺术中产生错误判断的沃尔夫林的观点（海因里希·沃尔夫林，《艺术史的基本原理》）对我们来说也是无意义的。被正确理解的"印象"不只是一种情绪，而

是作品的表象。

　　观察美的事物或者艺术并不是观察抽象的形态和色彩，纵使蒙上"美的"名称，也不意味着会带来美感，不如说它是形式与美感的结合，没有这一个，另一个也不会存在，缺少一个，艺术性就无法展示出来。

　　阿尔伯特·德累斯顿认为，观察艺术的人们与创作它的艺术家处于创作的对立面，艺术观察在艺术家的工作完成时才开始，它有着独立的、特有的课题。在观察艺术家交到人们手里的已完成之作时，也应发现艺术作品中蕴含的生活的种种可能性，且如果不将这些可能性变为现实，它们就只是画了画的画布和没有生命的大理石块。以这种观点为基础，有人相信人们必须用艺术家的眼睛去看待艺术作品，所以认为"全部艺术观察的立场的位置都错乱了"（阿尔伯特·德累斯顿，《艺术之道》），当然这也是错误的。虽然艺术作品的观察需要等待更合适的机会，但从艺术作品中"发现的东西"当然也必须是这部作品所涵盖的东西。这样的发现，是指通过眼睛将这部作品所表达的内容进行后续追踪。

　　这不正是通过眼睛继续进行创作吗？站在正确的观照立场上，真实地观察这部作品就是站在与艺术家相同的立场上。

　　正如前文所述，显而易见的是，一位观照者不能与创作这部作品的艺术家拥有完全相同的观点，就像无法苛求一个不知道艺术意义的人一样。印象，或者说这部作品离开了以观照它的人的表象的形式所展示的东西，并不能被称作作品。作品不单是固定的物体，艺术性也是不断向前发展的。离开艺术活动，艺术作品就不存在了；离开艺术作品，艺术活动也就不存在了。将二者分开去讨论艺术的成立只能得出抽象的结果。每

个人关于艺术作品的记述都是不同的，因此，人们在一部作品中发现的不同的细节，只是基于他们所发现的这部作品真实的记述。这个记述在作品内涵的新发现方面给人们以指示，记述对于读它的人们来说，只是探求这部作品真相的一个指引。这些人可能也在这部作品中发现了与记述内容一致的东西，但与他们的经验却不一定一致。所以，这个记述也许并没有传达出这部作品的真相，这样一来，记述在本质上就成了"无能为力的行为"。

通过两部艺术作品的联系进而知道它们背后的艺术性的进展，就是解开艺术史最原本的课题。每一部艺术作品都是根据艺术性的意志，以一种与众不同的形式被创造出来的。如前文所述，艺术性在一方面是意志，在其他方面包含特殊事物被限定了的意义，意志使特殊的表象表现出来，产出作品，即艺术家的成立。"产出"这种行为中如果没有产出的东西，那么这种行为是不成立的。产出的东西构成表象性的一种意义，创作的对象（也就是"主题"）因此而成立。在广义上，人们称其为"自然"。它指成为艺术的对象的事物，所以，它不仅包括风景、静物等，也包括动物、人类、佛、菩萨等，这些自然或者说表象，都是作为外界中的存在而成立的，也就是说，艺术家必须拥有一个可以发现这些外界存在的空间性的场域。所有某种意义上存在的事物——即使被认为是高级的存在也不能直接成为知觉的对象——因它具有存在性，必须直接预想其空间性。因此，没有空间预想的事物只是使存在得以存在之物，也就只是一种意志。它作为能够使人们感知现实的存在，或者说是作为已知的存在被人们记住。一部作品有它成立的时间，就像它有成立的场所一样。无须赘言，这个场所是存在的，而

且对于将它表象出来的人来说，它也是存在的。对于观察自然的人和进一步创作艺术作品的人来说，作品都是一开始就存在的场所，实现艺术性就是指这一点。并不是个人或艺术家与被表象的自然处于两端，人们只能表象出和他完全没有关系的存在的自然，或者去模仿它。展现艺术性这件事，在某方面意味着将表象自然的个人当作他所表象的自然而展现。一部艺术作品必须是由一位艺术家在某个特定的场所和时间创作的，所有作品也必须以这个存在的制约为基础进行创作。作品只能是独一无二的，这种差异性是在上文的三个存在的制约中显现的，并通过各种各样的形式展现出来。

　　15世纪的意大利画家在佛罗伦萨画的圣母和19世纪的法国画家画的马尔赛附近的风景完全不同。在同样的时代，在佛罗伦萨画同样的圣母，表面上看起来只是画家不同而已。但达·芬奇的圣母和波提切利的圣母却显著不同。虽然同处佛罗伦萨，但两人的画室位于不同的地点。即使一位画家想要像莫奈画鲁昂大教堂的正面那样去画，即使是相同的主题，绘画的时间也不同。只要放置画架的地点有一丁点儿不同，同样的正面也会呈现出明显的差异。即使是莫奈本人，看到不同时间所展现的不同光景时，作为想要将其画下来的人，也是完全不同的"莫奈"。然而，严谨地讲，这些例子也是能证明相反的事实的，那些有着不同成立方式的作品在还原成其背后的艺术性时，也能表现出所谓同一对象。达·芬奇的圣母和波提切利的圣母都分别还原了其背后的"圣母"的视觉性，当被认为以两部不同形式的作品而展现时，双方才被认为画的是同一个"圣母"。因此，我们还未明确各种作品成立的特殊方式，时间、地点和人物这三个制约因素的存在，使每种作品的特殊性

得以成立。因此，每部艺术作品也就在产生无限内容的艺术性领域中获得其特殊的位置，所有艺术作品都在自身无限的艺术性向前发展的过程中，获得各自固有的位置，也因作品间的互相关联而描绘出艺术性的前景。但是，如果想知道一部作品在艺术性之路中处于什么样的位置，就必须从艺术品之外去观察它。当观看一幅画时，将画的内容作为现实的对象来满足内心，就无法从这部作品之外去观察。更不必说人们将它作为作品看待时，已经把它当作自己的相对之物（即外界之物）来看待了。只有用反省取代观察"画中的世界"，将反省而来的经验作为内容去观察，才能知晓这部作品的特殊性及与其他事物的关系。这样被反省，也就是从外部观察"艺术作品的存在"，便使这部作品成立的年代、场所和创作它的艺术家为人所知。

每部作品都有其创作的年代，在人们将阅读的年份写在书边或底部的一个角落的几天或几年前，作品被创作出来这一事实已经不可动摇，人们不能更改这部作品的创作年代。多数作品的创作年代都在作品上清晰地记载着，也根据其他某些记录了解某部作品。但多数作品中都存在不明确的地方，因此，这部作品是在什么时间、什么地点创作的，就与作者是谁，一同成为艺术史学家研究课题的内容。

艺术史学家试图将这些内容做出定论。为什么要知道这些呢？首先，因为它是一部被创作出来的作品，有创作时间，这是事实，必须为人所知。如前所述，一个事实成立的理由首先是这部作品是知识的对象，但仅凭这点就要知道它成立的年代吗？事实上，没人会花费很大精力去了解艺术家在创作期间吃了什么面包，喝了哪种酒。这不也是的确存在的事实吗？此

外，事实上，如果有达·芬奇在创作《最后的晚餐》那天是怎样喝意大利酒的记录，想必不仅会引起我的兴趣，同样会引起其他人的兴趣吧。不仅如此，艺术史学家不着急知道这点是因为，他们不关注作为艺术史知识的这一信息。反过来，为什么一定要知道一部作品的年代呢？

最简单的情况是，知道两部作品成立的先后也就能知道有着艺术性的两部作品的发展方向。乔托画的老人脊背的特殊形态被马萨乔继承，就确定了这个事实。因此，乔托向马萨乔转变的过程中，某个有特色的脊背进一步被放大，乔托画的老人的背的特殊视觉性，是确认产出两种细节的事实。事物细节的增加过程就是历史的关联被发现的过程，知道两部作品的创作年代就是了解它们在时间方面的关联。所以，知道这点就是知道了艺术史的一个原本的事实。

将现存的艺术作品的材料按照成立的时间和地点选出并分类，仅列出有根据的、可信的顺序并不能满足艺术史的要求。不如说这个工作在更深意义上是为了对艺术作品做出历史说明和便于理解的辅助手段。费德勒认为，它不过是一个必要的准备工作（康拉德·费德勒，《论对造型艺术作品的评价》）。蒂策也表达过类似的见解："当今承认年代、场所和作品由谁而作的问题完全是第二义的。不是像我们是否应该怀疑制作潦草和不充分的目录有没有价值这种层面的问题，就算从头到尾都接近真实，这些问题也只是准备工作。无论承认与否，一部作品是不是由某位艺术家所作，这都不是艺术史的主要工作，不如说正是因为讨论承认与否这件事本身使艺术家的面貌变得更纯粹，更圆滑，更有力量了。"（汉斯·蒂策，《生活艺术史》）对于认为考证艺术作品的年代和作者等问题是艺术史

最主要的课题的人们来说，以上观点能够让他们进行反思。但是，这些问题不仅是艺术史的准备工作，而且是本质性的工作。但是它不能包含艺术史的全部，只是涉及了某一方面。

不难发现，仅从各部作品的内容出发是无法得知作品的创作年代的。作品作为特殊之物，是艺术性的内容，且无法象征这个意义之外的意义，它的意义只存在于这部作品之中。从这部作品之外去看它，并不能从观照的立场去知晓它，或是知道与它存在的有关系的年代，只能知道它本身而已。语言和记录是了解这种关系唯一的方法。

通过作品本身是无法直接知道创作的场所的。的确，描绘比睿山的风景画也许能表明它是绘于京都的，但这只针对于了解比睿山的人。创作的场所只能通过语言和记录确定，显然，"绘画的作者是谁"这个问题也是同样的。

记录是各种各样的，某个事物是为了传达某个事实而被特意写下来并保存的，某个事物也是与传达其他某个事实相关联并被记录下来的。教堂的记录、艺术家的书信、手记和其他各种东西也包含其中。不用怀疑，这些记录中也有不少未正确反映事实的，人们也必须将其排除。评论记录的准确性和正确理解记录是获得关于记录知识的重要一环。

各种各样的记录和传说都对艺术史知识产生积极影响。它们除了讲述创作的时代、场所和艺术家之外，还讲述创作过程。这对于艺术史来说有着怎样的用途呢？关于达·芬奇的《最后的晚餐》和西斯廷教堂天顶画等的传闻是其中两个显著例子。在各种流传下来的关于达·芬奇这幅画的传闻中，以瓦萨里的传记为首，记载了达·芬奇在创作时半天都没有动一下笔、站在画前沉思和为了画出基督和犹大的脸而费尽心思等各

种各样的记录。一方面记载了画家创作的速度，另一方面表明了创作的辛苦，这两者互相关联。与《最后的晚餐》相反，米开朗琪罗的西斯廷教堂天顶画却以惊人的速度完成，无疑是因为他的构思和技术要比达·芬奇更灵敏一些，可能他创作的辛苦也因此比达·芬奇少一点吧。但与此相反，米开朗琪罗在创作这幅大作时所尝到的身体上的苦痛是达·芬奇不能比的。所以，可以认为这两个人在创作中都付出了很多辛苦。

创作的速度和为之付出的辛苦可以成为艺术史研究的问题吗？创作实际上花费的时间并不一定意味着费尽苦心，艺术家的身体疾病和所画壁画的建筑物中发生的偶然事件等也会阻碍创作的进展。但毋庸置疑，这样的外部事件本身不带有艺术史的意义。不受这样的事件所干扰，去考证为画出一个人物花费了十天时间而不是五天这样的事，除了表明一个有趣的事实之外，对于艺术史还有着怎样的意义呢？

欧仁·德拉克洛瓦的日记到处记载着这位大画家的创作过程。例如，哪月哪日决定为展览会作画的主题，底稿是什么时候画的，作品的哪个部分是什么时候画的，是怎样未取得进展的，哪个部分是什么时候重画的。通过日记，能知道各种各样的小事和其发生的时间。

不言而喻，一部作品成为艺术史研究的对象是因为它成了在一个特殊的艺术活动中知觉的证据。艺术活动只有在时间中才能实现，想要知道创作的时间性的过程是如何发展的，其中一点是要确定这个创作的开始时间和结束时间，从而知晓这部作品和其他作品在成立时间上的联系。

关于着手进行创作到放下笔的过程的种种记载又为艺术史研究提供了什么借鉴呢？

　　这里也许记载着构思的变动。变动是指没有画最初想画的内容，因此，人们永远都无法知道当时是怎样构思的。只有在保存了底稿或有修改痕迹的底稿的情况下，才能知道最初的构思是什么样的。体现画家构思的不是人们的记录，而是这份底稿，也就是最初的作品。

　　想要记述画家为作品的构图、色彩等所费的心思不是一件容易的事情。如若这些发现很容易明了，就不存在为讲述它所耗费的苦心了，这些就是对于"看不见的东西"的记录。但艺术史的知识不是研究关于"如何发现"的问题，视觉性是如何发展的才是艺术史研究的问题。无关发展的事物的记录对艺术史来说，本质上是无用的。

　　思考其他种种情况时，不能效仿以下两个方面。一是关于发展到一定程度的创作中途停止了的记录，二是关于没有发现应该被创作的东西的记录。讲述这些事实的记录如果对确定一部艺术作品的创作年代、创作地点和艺术家产生直接或间接的作用，从这个意义上说，它们可以成为史料，也只能是史料。然而，记录不仅限于有这个意义的事物，关于破损的（即失去原状的）作品的原本样子，或处于遥远的别国无法看到作品的记录也是另一个例子。这些记录对于艺术史有着怎样的意义呢？以一部描绘阳光直射但受损严重的作品的记录为例。艺术史学家以现存的、稍晚于创作这幅画作者的、在同样城市生活的另一位画家的清晰描绘阳光直射的作品为基础，推断出现存的这幅画对阳光的描绘是对那幅破损之画的精神的继承，这就是正确的艺术史知识吧。当然，在这位画家之后出现的画家实际也有可能在其他城市居住，并在那里描绘阳光。显而易见，以记录为基础的推断会误导他人。人们担心的是，这两部

现存的作品中即使有一部确实是对其他作品的继承，也无法对这一判断进行断言。只要未发现后来的这位画家在其他城市学习描绘阳光直射的证据，就不能匆忙否定他是从同乡画家的身上所学来的这种推断。从现今的记录中仅存的作品是从哪里学来的这个推断，不能否定第二部作品在前一部描绘阳光直射的作品基础之上以某种方式将其发展。有关这点的记录是不容置疑的，从这个意义上来说，充分体现了艺术史的事实，因为艺术史是记述作品所具有的艺术意义的记录，这一记录固然是不充分的。即使关于一部作品学习其他作品的事实有着多么确切的记录，只要不是根据现存作品为证据推断出来的，就无法确定记录的正确性和它是否讲述的是事实。人们无从得知前一部作品是怎样描绘阳光的，第二部作品又是怎样加上新观点的，以及这两者的关系。相反，两部现存的作品中即使没有相关的记录，也无法否定它们直接表现出的艺术史的关联。实际上，两位艺术家是否有着师承关系也不是艺术史研究的课题，他们的作品本身有着怎样的联系才是艺术史研究的课题。

第四章　复制

　　记录有各种各样的用途，所以它对研究艺术史来说是有价值的。但对于研究艺术史来说，最重要的史料是现存的作品。艺术作品是作为能够被知觉无数次的事物而保存下来的"艺术史的事实"，是以固体形式凝固了的艺术活动。如果其他文化领域的历史事实也都以这种形式保存下来，将会省去多少花费在记录和传说上的劳动啊！艺术史的一个重要特征，是艺术作为历史的事实被保存下来并呈现在人们眼前，如今人们所看到的艺术作品的样子正是它被创作时的样子。

　　所以，不难察觉，艺术作品是艺术史最重要的关键。没有作品，艺术史是无法成立的，而且由于种种原因，即使艺术史家暂且将其他事情忽略掉，艺术作品本身也绝不会永远保持原样地存在。

　　费德勒曾说过这样一段话："艺术作品在艺术家的全部意识中，表现了瞬间的、最佳的艺术意识，它是作为这个意识视觉的纪念物而片刻存续的事物。意识本身并不能表现出整体，也不称其为存续。事实上，谁也不能保持生命处于完全充实的状态，它能留下的只是片断的、虚幻的符号。虽说是艺术作品，也只不过是会被灾害所损坏的、片刻停留的存在，它在被完成的瞬间就开始慢慢破损，最能长久留存的事物不久也会消失。"即使不同意艺术作品的存续是像费德勒所说的是瞬间的

说法，但除了个别特例，艺术作品在被完成的那一刻就失去了其本来面目，这点是普遍的事实。

但我不怕陷入矛盾，也不害怕因指出艺术世界是一个成长着的世界这样的事实而陷入矛盾。然而，艺术作品的破损并不意味着艺术性的破损，作品破损最严重的情况是因灾害而丢失，但这个令人悲伤的灾害也不能使一部艺术作品是由艺术家创作出来的事实本身消失。的确，作品一旦消失就永远不能被观赏了，而不能被观赏这个事实是现存于关闭的美术馆中的所有作品都要面对的事实，所以即使不认为作品是不存在的，也不能将已经烧毁、不能被观看的作品与美术馆中现存的作品等同视之。无论观赏几次现存的作品都是可以的，而且无论反复观赏多少次，它们是由某个时代的某位艺术家创作的这个事实都是不变的。对艺术作品的观赏不能越过它的创作，也不能对已被创作出来的"这部作品的产出之物"有显著超越。艺术性的进展过程中最重要的事实正是在每部作品的创作中逐步成立的，因灾害使艺术作品消失这件事对于艺术性来说只是一个偶然的、外部的事件，"艺术世界"是"应该存在的艺术"的世界，而不是"不存在的艺术"的世界。

那么为什么艺术作品会由这些可能会受损害的材料而创作呢？不言而喻，这以外的材料还没有被发现。我们都知道，艺术家使用的颜料和丝织物是不会永久存在的。此外，不是因为除使用这些材料之外便没有其他方法，而是因为只有用这些材料才能创作艺术作品。对于艺术家（即"创作者"）来说，只有本质上的"可创作之物"才能构成创作，"残破之物"则不能。对于在不同的立场上反思这点的人来说，这才构成问题。在艺术世界中，只有艺术性的表象才构成问题，我也只是

将艺术世界当作一个演变着的世界来思考。

实际上，从今天的墙壁表面的留存之物并不能判断收藏于米兰的《最后的晚餐》到底是不是达·芬奇画的，它的颜料脱落、形状也不完整了。所有古代的作品，即使没有脱落到这种程度，也都多多少少失去了原来的样子。以作品为最重要资料的艺术史果真还能够成立吗？但米兰的《最后的晚餐》即使如此，也确实是达·芬奇的原作。为什么达·芬奇的这幅画作颜料脱落、形状也不完整了，人们却还是认为是达·芬奇画的，而不是其他美术家画的呢？不言而喻，这是因为人们根据艺术史的种种记述和传闻而得知颜料脱落这一事实的。但能够承认这个认识是确切的和这些传闻、记述是合理的这两件事，也正因为它们在传递着事实吧，是因为人们确确实实能看到颜料脱落的壁画现状。今天人们所看到的作品是缺乏耐久力的，达·芬奇用蛋彩画手法创作了《最后的晚餐》，但由于此壁画的墙壁接近水源和厨房而受到湿气的影响，这面墙壁入口处的特殊材质及马粮干草的摩擦，都对这幅壁画产生了恶劣的影响。即使通过后人的修补使痕迹被（尽可能）抹去，也还是留有一些痕迹，谁也无法再看到达·芬奇完成绘画时的原状。比起颜料脱落留存下来的部分，达·芬奇完成的整幅绘画是更为清晰的，这一点毋庸置疑。当然，这是为了解达·芬奇的作品，不将它和现在的样子进行比较，而是通过现状想象达·芬奇作品的原状，是对"必须是这样的"事物的要求。不是要求和展示与现存事物完全不同的其他作品，而是要求将现状看成处于不幸状态的壁画的一个完整状态。在这里，修补艺术作品必须以这个为根据。而且无论提出什么要求，达·芬奇都已经去世了，人们对于观赏更为清晰的壁画的憧憬永远无法得到

实现。此外，据此能肯定的是，"达·芬奇所画之物"超越了颜料现在表达的东西而无限存续着。就算它今日是破损的，也不能被认为是"另一个画家的《最后的晚餐》"，它始终是"达·芬奇的《最后的晚餐》""破损"之后的作品。这不单是由外部知识所要求的，而是由观看它的人们的眼睛所要求的，换句话说，作为现状保存下来的形状和色彩的表象要求更精密的轮廓、情趣和多样的色彩。达·芬奇原作的艺术性要求观看它的人的眼睛要无限存续。例如，以精密的形状和色彩而保存下来的部分所规定的观点，即"对于这幅画的态度"因为破损使得不明晰的部分阻碍了自然发展的进程，所以要求它继续自然发展下去。像雪舟画的泼墨山水、莫奈画的水汽中的风景和伦勃朗画的黑暗中的人物等，在最初画的模糊之物的作品中——罗丹的很多雕刻作品也是例子——最初人们并没有领会到这一点。但是，《最后的晚餐》有被保存下来能清晰看见的部分和因为破损而看不见的部分，人们会疑惑，为什么人们观察这个因破损而看不到的部分并没有规定"对于这幅画的态度"。然而，破损的部分是指看不见的部分，也就是视觉作用不到的部分。人们还是能够想象出看得见的部分所揭示的看不见的部分的视觉性。

绘画之所以存在着"现状以前"，是由于它的意义有着无限同一性，今天我们能看到达·芬奇在遥远的过去所画之画也是指这点。非要提出疑问的话，也许能提出米兰的《最后的晚餐》是不是达·芬奇所作这样的疑问。一些学者也曾提出卢浮宫所藏的《岩间圣母》不是原作的异说。人们之所以相信这些作品是达·芬奇所作，是因为这些作品表现出的是被我们留在记忆中的，也就是通过我们变得生动的"达·芬奇"

（作品），从而深化了达·芬奇的伟大。因为除去他之外，这些绘画有着其他杰出的特色，伟大的绘画作品使画它的人不为公众所知。也正是以这些作品为首，在他名下的作品都有着被看作这个大画家的作品的同一性。只有通过记录才能知道这位伟大的画家名字是达·芬奇，存在一位有着这个名字、留下这些伟大的绘画的画家这件事是毋庸置疑的，不是因为别的历史性知识，而是因为这是人们亲眼所见的，它无限地存在于人的双眼之中。

昨日观看了一部艺术作品，今日又观看了一部艺术作品，我们便认为它是同一部作品，是因为结合了前后经验。一般的想法是，必须想象一个物体作为它的作品，没有它的话，做出昨日所见之物和今日所见之物就是完全相同的这样的判定是不可思议的。但果真如此吗？为什么在认为这个事实是不可思议的之前，就将昨日和今日看到的作品看成"同一物体"，这件事难道不是不可思议的吗？此外，比起意识，思考意识之外的物体这件事难道不是更令人不可思议吗？只要物体处于不变之中，就认为它是"同一幅绘画"的人为什么知道有着这样性质的物体的存在呢？昨日的表象在昨日就消失了，认为今日看到的画是昨日看到的画，是因为今日这幅画的表象的产生伴随着再次被感知的熟悉的感情。实际上不就是想要保证物体有这个"同一性意识"吗？由此，应避免将被"证明之物"作为"提供证明之物"。

不仅如此，人们还不能怀疑昨日所见之物和今日所见之物的同一性。在那个现状之下，只能确确实实地认为藏于米兰的《最后的晚餐》是达·芬奇所作，承认这点是因为虽然作品的很多地方破损了，但体现着此画生命力的颜料却被保存下来。

这点是毋庸置疑的。如前文所述，颜料是艺术性的客观化之物，它并不是作为单纯的化合物质被保存下来，而是作为绘画的艺术性持续发展着。

但诸多例子中，像在艺术史中提及的一样，如果一部伟大的作品因灾害而消失了，那么它就完全从人们的记忆中消失了吗？一旦它存在过，其特殊之处（如表现了一个令人震惊的主题，或者表现了富有创造性的构图，又或者画作对象充满着令人赞叹的性格和力量）真的会从人们的记忆中消失吗？现今，就像达·芬奇《最后的晚餐》的一些临摹本和拉斐尔的铜版画那样，又或者即使拿出伦勃朗的一个底稿中的形象，它们也不会在后世流传吧。沃尔夫林指出，丢勒的木版画《最后的晚餐》明显受到了达·芬奇的影响（海因里希·沃尔夫林，《意大利和德国的形式感》）。他还指出，丢勒的《最后的晚餐》的素描构图不像达·芬奇的作品那样有规则的形状，这说明了意大利人和德国人的区别，全体构图及展现出来的东西则不仅局限于这个显著的不同，但在某些部分中，也能看出其人物明显受到了达·芬奇的影响。这是1510年的木版画，从1523年的铜版画《最后的晚餐》中也能看出这个事实。换个立场来看，这表明有着不同精神的大艺术家却能十分清晰地对同一种精神进行传达。

这位伟大的意大利人受佛罗伦萨市政府的委托开始作画，但最终也没有完成佛罗伦萨维吉奥宫的壁画《安吉里之战》，作为其中心的不知所终的底稿《旗之战》被鲁本斯临摹，卢浮宫所藏的鲁本斯的《阿玛戎之战》的构图中留有着临摹的痕迹。扬·凡·爱克的《阿尔诺芬尼夫妇像》的后景中的穿衣镜中，能看见被画的人和画家的背影，这被认为是"弗拉

芒画派"的罗吉尔·凡·德尔·维登的一种独创见解,《洗礼者约翰和委托人亨利·德·瓦阿尔》、提香·韦切利奥的《梳妆的妇人》及委拉斯凯兹的《宫娥》等类似的作品并没有留在很多后人的记忆中。记忆才是重要的,记忆是返回过去思考的表象性的、艺术性的意志,是艺术无限的存续性。《最后的晚餐》能够成为一部伟大的作品,实际上就是因为艺术的无限性,换句话说,是因为人们穿越世界去拜访格雷契教堂的餐厅,或者说是因为人们看到的各种复制品,是因为人们穿越全世界的记忆。不是达·芬奇一个人的力量使它成为原作的,而是依靠人们全部的艺术性的力量。称这部壁画是达·芬奇所作,就是人们回顾过去并把它视为表象性的艺术性,是客观化的艺术性的一部分,我们将其命名为"列奥纳多·达·芬奇"。

一部艺术作品有特殊的艺术性,无限的同一性才是"原作性"的本质,这不是指这部作品于某段时间中存在着一个表象性的固化之物,而是包含了作为"状态"存在的这部作品,以及这部作品之外的事物。同时,无限的同一性也是使艺术作品的复制得以成立的根据。

一位画家越是想要进行临摹,就越是会调动他的视觉性,这不是指一朵美丽的花,而是指其他某位画家留下来的一幅画。他初次发现绘画的伟大并被其吸引,无法忍受只是观察,而是想用自己的笔将这个伟大的事物移到自己的画布上。这就是临摹,临摹的命名源于它是有着这样特殊意义的视觉性的展现,并来自作用方一侧。与此相对,从作品的产出这一角度来看,它就是一个"复制品"。复制中不仅有临摹,而且大多数情况是应用写实技术的临摹。例如,取代美术家的眼睛而用透

镜，取代颜料而用能感光的药品。复制虽然起着和美术家的创作十分不同的作用，但也是传达视觉性的一种方式。如同打磨坚固的大理石是传达视觉性的一种方法一样，透镜也是传达视觉性的一种方法。如同将油性颜料在画布上薄薄地展开一层的方法一样，将特殊的明暗展示出来的感光板也是一种特殊的传达视觉性的方法。这些都是因视觉性的意志而产生的。

因为欣赏者的所见之物不同于创作者的所见之物，所以复制品和原作必须以不同形式的作品被展示出来。即使是在一位艺术家创作自己作品的过程中，他在最初创作时的心理活动所起到的作用，同想要实现其自身想法的眼睛的作用也并不相同。例如，使用青铜去临摹黏土制的模型，就算外表和线条都完全一样，黏土模型和青铜模型也是两个作品，它们存在的场所有些许不同，材料所蕴含的特殊精神性就更不同了，这两个作品就完全不能视为同一个作品。

如同经常能看到的例子那样，制作模型的雕刻家委托其他铸造家按照模型做出青铜像时，与原模型的名字相称的只有他亲自制成的黏土像，只能说青铜像是一个复制品。浮世绘版画的原作是指画家的画稿，而版画本身被称为复制品。建筑的原作只指设计图，建筑本身也是复制品。小说的原作就只指小说家的原稿，印刷的作品也称为复制品。

这些疑问产生的根源在于在复制过程中添加了并不属于艺术家的技术。因为加入了他人之力，所以这就不单是艺术家自身的东西了。区分了原作和复制品后，我们得出以下两种观点。第一，完全由艺术家本人创作是原作性存在的必要条件。第二，更宽泛地说，艺术家的意志是原作性存在的必要条件。他会首先预想这个按照原模型所制作出的青铜像的样子，如果

青铜像符合他的预想，那么这个青铜像也足以成为他的作品。相反，如果青铜像不符合他的预想，他恐怕不会承认这是自己的作品。他所期待的铸造工作是按照他的黏土原模型制成外表和线条的全部形象，只是用青铜取代黏土，原封不动地在它特有的表面上展现出来。艺术家自身的东西与青铜本身的性质就产生了联系，将其联系起来的是铸造技术，而其中不附加艺术家的意志。称临摹品为艺术家的原作并非不恰当，建筑和小说也是同理。如果仅因这些临摹品借助了他人的技术就说它们不是原作，那么任何绘画都会因使用了他人制造的画布和颜料而很难称为原作了吧。原作和复制品不是人们认为的那样有着截然不同的区别，而是相互转换的。

复制在本质上就是原作的预想。这就恰似"假象"这个概念一定是"本体"或者"实在"的预想一样。但美的事物不是一种假象，就像它是一个自身独立的"现象"或"被创作出来的事物"一样，如果认为一个复制品也只是有着那样形态和色彩的特殊的艺术作品，就不能将其理解为复制品。只要将其作为复制品来理解，就必须要求它与原作保持一致，这是对复制品不可避免的制约。

现在，人们发现复制品不仅不受这样的制约，而且恐怕也全都不是精密地与原作保持一致。可以发现，很多复制品中没有展示出原作内在的深度，即不仅失去了很多支撑它的色彩和线条的力量，甚至忽视了构图中的深刻用意。

达·芬奇的学生阿姆勃罗乔模仿卢浮宫的达·芬奇的《岩间圣母》的复制品藏于伦敦国家美术馆，明显不同的是，他没有画出原作右侧角落里天使伸出的手，这当然是有意识省去的。很难直接回答这两个问题，即为什么将其省去和这只是

由阿姆勃罗乔独自完成的，还是达·芬奇在某种程度上促使他
这么做的？但即使暂且不考虑这个重大的改动，人们能够看到
的所有细节也都有细微变动，基本上此画的所有部分都缺少原
作的某种力量，这是毋庸置疑的。

　　藏于米兰的《最后的晚餐》的几幅临摹作品分别藏于世
界各地。从中抽出一幅来看，像霍斯留意到的那样，这幅画的
构图中，不仅各个部分都是以十分规范的比例构成，天棚和隔
开左右墙壁的线、墙壁上悬挂下来的成列的线、穿过餐桌左右
两端和地板上的线，这些向深处延伸的直线也全都集中到十分
接近基督的右眼的一点上（O. 霍斯，《达·芬奇的晚餐——
对其艺术重建问题的贡献》）。并且，因为人物的动作都是自
由描绘的，所以如果不仔细看，几乎注意不到这个有规则的构
成。可以注意到藏于卢浮宫的马可·多吉奥诺的临摹品中，不
仅线的集中是令人震惊的，而且其位置还是被打乱的。相传，
同样位于米兰餐厅的临摹品出自安德里亚·索拉里之手，但他
深刻的用意却没有被充分注意到。马可·多吉奥诺和安德里亚·
索拉里都是达·芬奇的学生。

　　写实的复制品中也同样避免不了出现不精确的地方。例
如，遗漏了深浅的细节，使得原作流畅之感变成了强烈的明暗
对比，这一类的作品并不少见。在这个基础之上的彩印版画的
复制品中，因色调不同而改变了原作所展现的东西的这种作品
也有很多。但反而产生了意外的结果（即取得了一定效果）
的作品也不少，不过这没什么不可思议的，从其本质上来说，
复制品和原作是不同的，它缺少原作的某些东西，所以反而拥
有原作所没有的某些东西。复制品通常难逃成为一幅新作品的
宿命。

这是研究艺术史的一种方法，也是轻视用复制品取代原作进行研究的原因。研究艺术史的人必须根据原作才能进行研究，这是因为通过复制品无法完全了解艺术家本人创作的作品。这是毫无疑问的。如上所述，确实无法仅凭有缺陷的、"本质上无法成为原作"的复制品，就能完全了解原作所蕴含的全部意蕴，但是人们已经留意到这是属于原作的独有之物。因为有这样的缺陷，复制品及很多原作都无法推动艺术史的研究。

人们没有将达·芬奇的《最后的晚餐》的一个彩印版画（甚至是做工粗糙的彩印版画）看作与《最后的晚餐》不同的作品，而是将它看作一个复制品。这是因为：第一，藏于米兰的《最后的晚餐》存在于人们的记忆中；第二，人们在复制品所展现的东西和原作所展现的东西（即这两个"不同之物"）中发现了相同之物。使这个复制品成为其自身之物也是使达·芬奇的原作成为其自身之物，即达·芬奇的《最后的晚餐》这部作品特殊的艺术性。

一部复制品如果能像原作那样精密且与原作保持一致，就是复制品中最杰出的作品。保持一致是怎样的呢？例如，两个事物长度一致是指将一个圆规的顶端展开一定角度，再把它分别放到这两个事物的两端上观察，即观察这两个事物中的"同一个长度"。如果这两个事物的形状以完全重合的程度保持一致，就使"重合"这件事成立，即"一个形状"规定着两个事物。复制品和原作保持一致也是在这两部不同的作品中看到它们共通的"某一事物"。这就是艺术性的一种表现。在原作中发现的只是这部原作所展现的一个特有的艺术性，而在这部原作的复制品中发现仅限于原作中出现的艺术性，如今适

用于原作和复制品这两部作品，我们意识到这个艺术植根于两部作品内部，并规定着它们。复制品和原作共有着这个艺术性，所以这部复制品才不是"其他作品"的复制品，而是这部作品的复制品。

当把目光从藏于米兰的《最后的晚餐》转向它的不是十分精密的复制品时，人们意识到两部作品的不同，但并不是全然不同，而是看到了一部作品的两种不同姿态。达·芬奇的《最后的晚餐》在艺术性领域内产出了十分丰富的表象性，也能够看出这两部作品在细节处的表象，可以说，在这两部作品之间，存在着绘画史的联系。

复制品在本质上是"与原作不同之物"，复制品只是对原作艺术性的一种展现，只看到了复制品的一个侧面。只有认为艺术性在从原作展现的表象内容到复制品展现的内容中是向前发展了的，才会认为复制品是一部新作品。但这并不是复制品存在的意义，复制品存在的目的不是创作一部新作品，而是始终"和原作保持一致"，不以忠实原作为目的而创作出来的作品就不能被称为复制品。

创作复制品的人无论是在临摹还是在写生时，都要尽力与原作保持一致。事实也是如此，原作和据它创作的复制品包含着两种不同的细节，不能将这两部作品背后所预想的艺术性当作同一个新的细节，而是要将原作本身当作背景并努力使复制品靠近它。复制品本身的含义不是和原作同一层次的艺术性。相反，它是该艺术性在一个细节上的表象，和复制品在同一层次上的是同一原作的其他复制品。复制品和原作在同一层次上的只有像丢勒模仿达·芬奇或梵高模仿米勒的这类作品，他们加入了自己的独创性，从而画出了专属于自己的一部作品。毋

庸置疑，这就不是一部忠实于原作的复制品。

比起复制品，更重视原作是理所应当的，尽管现今人们也知道复制品中也包含着原作的许多含义。当然，一般来说，原作比复制品包含更多的原创性，但这也不是绝对的。《最后的晚餐》的各部临摹品和拉斐尔的铜版画中保留了达·芬奇的原作的许多细节，这样的例子并不少见。颜料、墙壁和丝绸等绝不会一成不变，艺术作品在被完成后，它的表面真的不会有任何变化吗？在漫长的岁月中，无论保存得多么完好的作品，其中的颜料、丝绸、木材和大理石等真能保持静止状态而且永远不受物理、化学变化的影响吗？像在室内保存的青铜雕塑那样的事物真能完全免受这些作用的影响吗？无论怎样的原作都无法保持当初制作时的原状。

此外，无论多么新的一部作品，保存着多么好的原状，在任何时候都不能说已经"吃透"了它的全部内容。可以说，人们带着艺术性的意志，从一部令人印象深刻的作品整体出发逐渐观察到细节，仅一小时或半日，虽然时间短暂，但观察到的内容却不断丰富。事实上，一部艺术作品是一个能发现无尽事物的宝藏，但这些无尽之物都要局限于这部作品——像局限于米兰的《最后的晚餐》的特殊艺术性领域之内一样。即使是原作者本人，也无法像看待昨日的作品那样去看待今日的同一幅作品。他的观察力是发展着的，他的作品也是变化着的。总而言之，世界上不存在"永远保持同一内容的原作"。

但是能说原作根本不存在、艺术史研究根本进行不了吗？使原作成为原作的是这部作品的艺术性的同一性，但这个艺术性的同一性并不是指所有人都发现的同一个固定的表象，而是指每个人都在自己独特的见解之上，无限开拓并加深这个

"同一个事物"的领域。

就像别人和我在米兰的《最后的晚餐》中发现的东西不能完全相同一样，我赋予这部复制品的东西和原作包含的东西自然也不相同。通过这幅画，人们无从得知达·芬奇作品完成时的全部情况，从这个意义上来说，永远不存在完全了解一部原作的人。那么谁还会带着一个实际上只是空想的、认为已完全了解这部作品的自满的想法尝试研究艺术史呢？然而，即使只是谦虚地探究"某一作品"和这部作品的艺术性的某个方面，也必须正视艺术的历史。事实上，这也是唯一途径，知道艺术性的全部是不可能的，只能为了多知道哪怕是一点点而努力。

研究不受任何变化影响的原作是无比幸福的事。但同时，因为种种理由，认为复制品只是对原作的一个价值低的不完整的复制的人，不放弃研究（在为了不误解原作的含义去做各种努力中）也能取得进展。对于真正看清的人来说，单纯的写生和临摹的复制品也是让他愿意为其倾注一生的、蕴含着"原作"丰富含义的作品。从复制品的角度来看，人们十分期待它能比昨日更深刻地传达原作的含义。这是因为为使原作永葆生命力——克服预想的困难——在更深入地研究颜料、布料和展色剂的制作及作品的保存方法的同时，也应深入研究按照原作制作复制品的办法。

即使是现有技术，应用影印制版而创作的事物中如果不仔细观察，很难分辨出复制品的也有很多。不仅如此，美术家创作的临摹品中，原本十分忠实描绘的作品，尤论是原作还是临摹品，经过漫长的岁月，它们的色彩都发生了变化，最原始的颜色也被覆盖了，在能够证明原作卓越性的重要细节都难以辨认的作品中，很难区分出原作和复制品。

当然，人们也发现了一个课题，那就是必须努力去清晰地区分出原作和复制品。一部复制品越容易被误以为是原作，就越是对原作的精密复制，把它当作原作的艺术史的研究就能很大程度地把握真相了。就连优秀的艺术史家的眼睛也不能清晰区分二者，对于他们来说，如果这部复制品传达了伦勃朗作品的真相，那么它所表现的东西就是伦勃朗的精神。那这部复制品表现的伦勃朗的精神中也包含着模仿这种精神的美术家的精神。因此，如果这部复制品被带到了遥远的他国，并刺激到那里艺术家的创作，那么刺激他们的不是创作复制品的人，而是伦勃朗的精神。即使一位艺术史家把这部复制品当成原作，并认为是伦勃朗的作品跨越遥远的距离刺激了这些艺术家，在明确伦勃朗和这些艺术家之间的艺术精神联结这一点上，艺术史学家也已经充分传达了事实。在这点上，必须承认他的研究除了一点小错误之外，还有着一个应该被尊重的事实。

然而，这固然不是全部的事实，被传达的是伦勃朗的精神和这部作品的艺术性，而不是伦勃朗的作品本身，而且仅限于这位艺术史家所发现的艺术性本身。如果有比他更具敏锐观察力的艺术史家看到这部作品，或适当运用辅助手段进行检验，也许就能发现它是一部复制品了。也许从这部复制品所刺激的作品中不仅能发现伦勃朗的精神，还能发现临摹本身所展现的增强了的微小精神。在这个情况和上文假设的情况中，能发现两个不同的艺术史的事实。

纵使在第二种情况中没有发现复制品附加的艺术性，它是一个复制品这件事和存在创作它的艺术家这件事也是一个不争的事实。前文已论述过，区分出原作和复制品对于艺术史来说是本质性课题，此处则论述了艺术史学家的敏锐观察力的重要性。同时，如何提高观察的准确性也是十分重要的。

第五章　作品风格

　　艺术性的表象依靠表象内容和它所表象的主观意识之间的对立而成立，艺术性的发展则是由艺术作品和创作它的艺术家之间的对立而推动。但由于艺术性的意志是无限的，所以它永远向前发展着。换句话说，区别各种阶段的细节（即各种艺术领域，如音乐、美术、文学等）与其各自的细分门类及属于这些门类的大量风格不同的作品也是永远向前发展的。因此，世间存在着多种多样的、以表达艺术性为目的的创作活动，这些创作有的是描绘不同的对象，有的则是在不同的"立场"（即"作风"）中创作"同一对象"。就像有的作品描绘风景，而有的作品描绘静物。同样是描绘比睿山，一部作品展示的是西南侧的景观，而另一部作品展示的是西侧的景观，虽然同样是西侧，绘画的地点也几乎相同，但两部作品的颜色和线条却不同。即使这两部作品创作的地点十分接近，只要没有完全重合，所看到的比睿山就不是同一个比睿山，两位画家的"画风"也是不同的。

　　占艺术性内容的"一半"的风格分为无限多的等级，展现出无限多的风格。因此，要区别看待时代、民族、流派、艺术家，以及艺术家的不同创作阶段等不同风格。将艺术性置于存在之物中进行思考时，它就是作为艺术对象的自然的或历史的事实，而将艺术性置于使作品产生之物中进行思考时，就是

把它当作画风进行思考。就像盾的两面都不可或缺一样，缺少了哪一面，艺术性的表象（即艺术作品）都无法成立。

以沃尔夫林为代表的一群学者自觉且明确地认识到艺术中风格的含义。他们的功绩是在很久以前就清晰论述了这种观点："无论是索福克勒斯还是拉斐尔，或是其他诗人和画家，他们的艺术风格对于历史来说都是起主要作用的。他在作品中融入了作品的内部生命和艺术人格。他单纯的生活上的外部事件与我们毫无关系。"论述了以上观点的施莱格尔对艺术风格地位的确立功不可没（弗里德里希·冯·施莱格尔，《导论》）。

事实上，契马部埃和乔托以后的意大利的大艺术家从宗教立场上去思考风格，比如如何表达圣母被叩拜的主题、抱着幼小的基督坐着的圣母的主题，他们在绘画的意义上取得了各种各样十分杰出的进展。尽管在乔托的圣母中留有几分拜占庭美术的精神，但是在圣母的面貌，特别是微微张开的嘴中隐约可见的牙齿，是如何表现出新颖的写实精神的呢？比起安吉利科创作的在天上纯洁至极的、开朗且美丽的圣母子，波提切利的圣母是如何在无与伦比的古典美中表现深深的忧郁的呢？达·芬奇的《最后的晚餐》是如何从人物脸上、身上的姿态和左手的动作中将这不可思议的瞬间的精神动作描绘出来的呢？米开朗琪罗的《台阶上的圣母》中包含了怎样深不见底的忧郁，又是怎样赋予这伟大的身躯以形态的呢？与此相对，西蒙涅·马尔蒂尼是怎样描绘巨大的、悠然自得的华丽姿态和脸庞的呢？此外，乔凡尼·贝里尼是如何在特殊、敏锐的明暗对比的世界中描绘有着美丽的、充满力量的脸庞的圣母的呢？提香·韦切利奥的许多作品是怎样在充满生命力的身体时代来临时，描绘出象征伟大的戏剧性动作的呢？丁托列托是怎么在圣洛克

大会堂及其他很多作品中将这个动作增强的呢？解答这一系列问题并不是容易之事。

此外，必须知道的是，美术史不是研究描绘圣母这个事实本身，而是研究如何描绘圣母。人们能认为艺术史就是像沃尔夫林认为的那样是关于"作风"（样式）的历史吗？能认为艺术史就是"所见之物"的历史吗？

沃尔夫林在观察意大利和荷兰的许多绘画后，提出以下的观点："一位艺术家个人的见解必然与一定的色彩产生联系，然后他慢慢学会了如何将自己风格特征的全复合体（全部）作为一种气质去表现，使欣赏者能够理解。但人们无法知道艺术发展过程中的每一位艺术家个体，一位位艺术家组合成了一个更大的群体。波提切利和洛伦佐·迪·克雷蒂看起来并不相同，把他们视为威尼斯人的话确实是不同的，但把他们视为佛罗伦萨人的话就有些相似。此外，虽然霍贝玛和鲁伊斯代尔也十分不同，但如果将这些荷兰人和鲁本斯那样的佛兰德斯人对立起来，霍贝玛和鲁伊斯代尔就成了同类人。艺术作品除了能体现个人风格之外，也能体现流派、国家和民族的风格。"

不同的时代产生了不同风格的艺术，时代特征和民族精神交叉存在。在一种特殊的风格被确定为民族风格前，它多少都有着一般特征。与同时代的荷兰艺术相比，鲁本斯的作品有着更加浓厚的时代气息。意大利文艺复兴时期到巴洛克风格的变迁，则可以用来说明新的时代精神是如何要求新形式的产生。因此，艺术史中风格的演变与文化的演变保持着对应关系。文艺复兴时期的圆柱、穹隆和拉斐尔画的人物一样清晰地述说着时代精神。

最为重要的是，我们应把风格作为一种表现去理解一部艺

术史，即首先把风格作为时代和民族的情绪表现去认识，再将它作为艺术家个人的情绪表现去认识。但很明显这里我们并没有触及艺术家产出的艺术性本质，也就是说，仅靠情绪恐怕创作不出任何艺术作品，它只是在广义上作为风格的素材部分而被命名的，也包含了个别事物和全体美的理想。把附加的素材叫作情绪也好，时代精神也好，民族性格也好，不容忽视的是，存在着对个人、时代和民族风格形成的制约规则。此外，用一般事实还不能充分说明这种性质和表现，而是要加入第三者——描写方式。

每位艺术家都会发现一些可能制约他视觉的因素，没有事物能永远存在，"观察"本身也带有历史性，发现视觉性是艺术史最原始的课题。

在风格的历史中，事实上，能够发现一个与描写相关联的深层次的概念。对于它来说，个人风格和民族风格的差别就变得意义不大了，这里存在着一个西方的"观察"的发展史。人们很难分辨出发展史内部的视觉性的发展，这是因为对一个时代进行描写的可能性，并非在抽象理论上无法表现出来，而是因为这是自然的事实，它无论何时都关联于某种表现的内部，观察者大都有在这种表现之中对全部现象进行说明的倾向。

如果拉斐尔想要构造富有建筑精神的绘画，使其具有严密的法则，并收获前所未有的稳重感和品位，人们就能在他特殊的课题中发现他的动机和目的。用情绪统领全部事物并非拉斐尔创造构造法的初衷，这种构造法受同时代的描写形式影响，拉斐尔只是遵循着他的目的，将其以特殊的方式发展而已。17世纪的法国古典主义就是在其他视觉性基础上建立的，所以，

即使有着同样意图，也必然会产生不同成果。无论带着什么情绪，人们如果仅仅是在表现上将所有事物联系起来，那么通常会误认为表现手段总是有用的。

如果人们去探讨复制品的发展和随时代而来的新的自然现象这两件事，它们就是联结于描写形式、有着素材性质的事物。17 世纪的观点并不是单纯地在 16 世纪的人为的艺术组织中形成的，而是基于自身基础添加了其他事物的结果。撰写艺术史不应有丝毫犹豫，带着"模仿自然"这种愚钝的观念去解释模仿，这是一种错误的行为。

增加了"皈依自然"的内容不能说明雷斯达尔的风景和帕提尼尔的风景有什么不同。此外，也无法用克服现实这件事所带来的进步去理解弗兰斯·哈尔斯笔下人物的头部和阿尔布雷特·丢勒笔下人物的头部的不同。无论他们作品内部所包含的素材的、临摹的东西有多么不同，起决定作用的是存在于两者观点根基中的其他的"视觉性"图式，这种图式超越了单纯临摹这一层面，进入到更深层的问题中。

虽然有像杰拉德·特·博尔奇、乔凡尼·贝里尼那样与众不同的艺术家，且同时代艺术家所持有的风格的共同性，对于 17 世纪的他们来说，很显然是一种超越性的事物。这是一种根本上的制约，面对有生命力的、不依附着表现价值的存在之物，人们能将它作为描写形式或观照形式进行处理，在这些形式中，人们能看见自然，艺术也显现出其内涵。

人们确实总以自己认为正确的方式去看待问题，但这没有否定在变化中可能存在着变化的法则。如何了解这个法则是科学艺术史面临的主要问题（海因里希·沃尔夫林，《艺术史的基本原理》）。

用这样的想法来表达我想要说的东西，大家能立刻同意吧？个人的气质、民族的性格、时代的感受、自然的模仿，就是一切风格的素材部分，换而言之，就是他们所说的观照的形式、描写的方式等内容，真的能称作风格吗？艺术史的事实仅仅凭借对风格进展的研究是无法彻底说明白的。因为不管艺术史学家的主张如何，在艺术史的研究领域内，他所说的素材模仿部分的问题，作为艺术史的对象必须和其他内容具有同样的重要性和被关注的理由。

这样一来，如沃尔夫林所说，将所谓个人的气质、流派的倾向、民族的性格、时代的感受等各种各样的特征区别开来，发现了很多艺术作品在各自发展阶段上的共同之处。艺术作品风格的形成被认为是源于它的气质或者情绪。我叙述了它必然作为艺术性的一面而成立的事，并将其命名为作风。但是沃尔夫林并没有说明为什么作风只是单纯的素材部分，想要说明这点恐怕很困难。之所以这样说，是因为作风本身就是对作品风格的观照方式（或者是描写的方式）。它其实也和这些特征一样，只不过是许多作品的一个共同特征而已。

沃尔夫林提出了著名的五对区分风格的概念。一是线性和涂绘，二是平面和纵深，三是开放形式和封闭形式，四是多样性和统一性，五是绝对清晰和相对清晰。简要地说，这五对概念大概能够还原到一个根本概念上。但是在这里，我把这个概念讲出来，只是为了探究这个根本概念和个人、民族、时代的特质之间的关系。我打算从五对中抽出一对（封闭形式和开放形式）来讨论，仅限于说明绘画部分。

沃尔夫林认为，所有的艺术作品都被塑造成一种有机体，其中最重要的特征就是必然性，这样的结构风格可以在不同的

基础上获得。意大利在 16 世纪的时候，最高限度上地实现了这样的风格。17 世纪，自由的、非结构化的风格在荷兰凸显。可以说，这种结构风格是封闭式的风格，而非结构化风格则是开放式的风格。也就是说，在 16 世纪所有的古典画作中，垂直和水平的要素都表现得非常清晰，经常被垂直水平的对立完全支配。画作的表面在画框内看上去十分均匀规整。画作的各部分围绕中心轴很好地对齐，在没有轴的部分，画作的两半也得到了完美的平衡。画的边缘线与角落的角相互结合，和构图的步调一致。15 世纪的艺术有些表现不足。在 16 世纪的意大利，第一次出现了具有这样严密法则性质的古典艺术。达·芬奇的《最后的晚餐》用拉开中央人物的距离和两侧人群对立的方式平衡了左右的构图，第一次真正将这样的古典表现了出来。在这种结构安排下，基督作为一个突出的中心人物，坐在左右平衡的人群中间。拉斐尔的《雅典学派》同样有着特别严密的结构，相对自由一些的《捕鱼奇迹》也适合这种形式。

封闭形式的风格也是建筑师的风格。垂直、水平的形式倾向要严格符合界限、秩序、法则的要求。在任何地方，这种风格都追求一种明确的、不变的形式要素。自然是一个宇宙，而美是被其揭示的法则。

巴洛克式，或者说 17 世纪的非结构化风格，避免了明确表现出与垂直和水平事物的原始对立。这不是对结构的全面禁止，而是推翻。建筑的严格性在于，挂布的破损能使柱子与画框的垂直关系变得不那么紧密，画面和画框的风格也不相符了。巴洛克风格尽力让人们避免对构图产生表面化的印象，坚决避免使用固定的中央轴。对角线作为巴洛克风格的主要特征，动摇了绘画的构造，否定了画面的直角性，希望画面具有

朦胧的美感。能够被看穿的清晰结构，被认为是与坚硬、生动的现实理想相矛盾的。很久以前，北欧人就比意大利人对非结构化的风格更加敏感。非结构化形式最重要的东西，不是结构本身，而是让硬质的东西像呼吸一样流动起来。北欧的美是在自身内部展现的美，并不是没有界限的美。

举例来说，非结构化风格是雷斯达尔唯一可能的描绘形式。伦勃朗一再试图从伟大的意义上保留意大利经典的优点。藏于卢浮宫的《以马忤斯的晚餐》（《以马忤斯的朝圣者》）中，基督坐在后面墙上的一个巨大的神龛中央，而且神龛的轴与画上的轴并不重合，右边比左边更宽一些。不仅如此，人物和神龛并不和谐，人物被淹没在过大的空间里。

光和颜色也一样存在这样对立的问题，但为了避免使问题出现歧义，我们不得不略过这一点。封闭的形式和开放的形式，一种是静态的，另一种是动态的。这两种风格不仅仅表现在 16 世纪和 17 世纪的艺术作品中，直到现在，人们也能从许多国家，包括所有的时代、流派和个人风格中找到它们的影子，想要找到没有这两种形式的作品是非常困难的。即使在构图上也无法清楚地看清这一点，或是两者结合在一起，或是倾斜于某一方。从这种意义上来讲，这样两种形式是规定国家、时代、个人看法的共通事物（以更加深入的横向的作用方式）。这样看来，沃尔夫林的话似乎是正确的。

但是我们不能忽略这样的实例：如在金戒光明寺，惠心僧都作为画家创作流传后世的《山越阿弥陀图》，中间的阿弥陀如来和左右略靠内侧的观音与势至两菩萨，三尊佛像在山那边展现上身的景象和画，形成了明显的封闭形态。这幅画是惠心僧都亲自画下的，现在一般认为是镰仓时代的作品。作品中描

绘出了他感受到的美丽传说中来迎的景象。

　　沃尔夫林也注意到达·芬奇的《最后的晚餐》以基督教为中心，左右两侧各形成两座连绵的山脉，并且从两端都向内的构图是封闭形式中最恰当的例子。单凭这两个例子，就可以知道出现了东西方的形式差异。在达·芬奇的《圣·杰罗姆在荒野中祈祷》中，罗马的老画廊中的圣徒杰罗姆弯着腰蹲在地上，左手抱着膝盖，右手拿着石头，大体上正好从画面的右上到左下形成了一条对角线，表达了深深的忏悔之意。用力向斜上方看的视线和左右膝盖联结的线条、衣服的下摆和横在前方的狮子的身体，这双手的构图是"开放形式"中最明晰的一个例子。伦勃朗的《以马忤斯的朝圣者》，大概也有开放形式的特点在内。但是同时，也有很多清晰的封闭形式的特点，如在慕尼黑，伦勃朗的《从十字架上降下基督耶稣》（《脱离苦难》）和卡塞尔绘画馆的《圣家族》（《木匠家庭》）、《雅各祝福约瑟的孩子们》等。京都知恩院的早来迎图也是这样，阿弥陀如来和观音、势至两菩萨等踩着摇曳的白云，从左边的天空，低低地向右边角落建造的房子、向着虔诚的念佛者，沿着对角线的方向降落的圣众来迎图，也是开放形式的一个清晰的例子。那么我们应该注意些什么呢？经考证，金戒光明寺的《山越阿弥陀图》的确是镰仓时代的作品，那么可以说两侧的山水残留着更古老的时代精神吗？如果我们不深入探讨这些问题，而是遵从一般的观点，我们不就是在一个国家的一个时代里同时看到了两种形式吗？又或者，代替金戒光明寺，以传说中镰仓时代的禅林寺的《山越阿弥陀图》为例，以山那边露出半身的阿弥陀如来为中心，由左右向内虔敬地倾斜上半身的观音、势至两菩萨所形成的三角形状的构图也

是如此。再者，我们可以追溯到更久远的时代。在凤凰堂的门上因奇异而声名远扬的《圣众来迎图》，被弯曲成"く"的形状，有着大量开放形式的要素。高野的《圣众来迎图》中，众多的菩萨成群结队，左右围绕着阿弥陀如来，是最壮丽的封闭形式。我们可以在一个时代中看到两种不同的风格。以达·芬奇和伦勃朗为例，画家们知道自己属于两种风格中的哪一种。这两种形式可以由一个国家、一个时代和个人来概括，不仅作为一国的艺术，而且作为一名画家的精神和风格表现出来。国家、时代和个人的特质，深深地蕴含在这些形式中。呈现了和沃尔夫林所说的完全相反的事实。

　　与此同时，也必须找到其他四对概念相同的实例。沃尔夫林认为，比起时代、国家、个人等风格，存在着更深层次的观照的形式，就是与这些有着不同方向的视觉的方式。这些形式不止一次被发现，而是作为各自的形式被无限循环地使用着。如果只就个人风格而言，其特有的方式在各种各样的作品中逐渐转变。所有的风格都是同样的。沃尔夫林所说的五对形式就是这样。但是，此处有一种不容忽视的对立关系存在，无论哪一种特殊的对立关系，都是在各种各样的作品风格中循环变化的形式。对于这种关系，我们应该将它与特殊性区别对待。关于这方面，沃尔夫林所说的是一个怀有特殊性的、对一般性本身进行考察的问题。它应该更恰当地区别于风格，属于所谓"类型"。这同样适用于鲁莫尔的想法：风格是像雕塑中的木头或者石头一样，表达着艺术材料中独特的东西。对鲁莫尔来说，风格是"成为一种习惯的对艺术材料内在要求的顺应"，是各种艺术的"由于材料的外部限制而产生的那些""对不同绘画材料的形式要求的满足"。

　　当然，这里所说的类型和风格，只是比较的区别，在艺术性的划分上没有区别。所谓艺术性，只不过是在不同的方向上的细节性问题。

　　像 J. 库恩所说的"一般来说，一个人的作品风格，受到艺术作品特殊的形式及其历史状况的制约，我们可以将这定义为各种艺术构成原理的总和"一样，类型包含了广义的作品风格。但是无论如何都无法将其视为与个人、民族和独特的年龄观等各种风格相同的维度。当然，这并不意味着类型同沃尔夫林的风格一样。与沃尔夫林的风格相比，类型包罗万象。

　　沃尔夫林所说的"看到的东西"是能够正确理解的观看到的东西，不过是视觉性的一个方面。即使在这里不谈及视觉的基本形式和他所说的五对概念（沃尔夫林的理论有时也因难以理解而遭到批评），作为艺术史的根本概念，只把这些形式作为"看到的东西"的历史的内容，远不足以解开艺术史的课题。

　　在潘诺夫斯基关于风格意义的思考中，可以找到一个与我的想法相似的例子。潘诺夫斯基曾说，艺术作品中能够确定的感性的性质就是视觉性知觉的纯粹的性质。想要在语言和概念上——尽管这样的一般性陈述不能完全定义——掌握它，就像是说想要把皮肤变成透明的肤色、把皮肤被预想为已知的感性知觉一样，已知之物与被预想的感性知觉相差悬殊，就像与激情高涨的线条的运动和更为明朗的着色等相比。根据其性质所唤起的感情经验来叙述，有两种可能的结果。定义这种感性属性的概念与风格的概念并非等同，它只能通过暗示指向某种事实，但不能完全定义事实，它被解释为风格的表征。

　　与此相对，所谓"绘画性""雕刻性"之类的概念，不但

明确了艺术作品的感性性质的特点，也能捕捉到其作品风格的表征。这些概念与捕捉作品的感性本质不同。对某个山地风景的艺术性描绘，纯粹从感性现象来讲，描绘的不是别的什么风景，而是用绘画的深度或者表述的概念来赋予风景性格，说明其感性的性质。是将具有纯粹性质的、五个不相关的感性内容作为一个内在结合的现象的复合体给予秩序，并认可或赋予其绘画性的、具有深度"意义上的"某种功能和作用。在把作品作为一种艺术的形成原理的表现来观察的时候，才能准确把握作品的微妙风格。这些原则并非凑巧融为一体，而是由最好的风格原则统一起来。如果某种复杂的现象表现出一定的建构原则，并且这些建构原则是统一的，彼此之间没有矛盾，那么可以总结出感性性质的双重预想。在双重的预想中，体现出不同的风格。

因此，可以在普通艺术史概念的形成中分为两个层面。下层是仅指向揭示艺术品特征，仅捕捉作品的感性特征的概念。上层是真正附有风格性格的概念，把这些感性性质的复合体作为艺术史概念形成的原理，并且将这些形成的原理作为一个统一风格的原理的分化来理解。

人们从潘诺夫斯基命名为"风格"的例子中学到的"绘画性""雕刻性"等概念，与其说是风格，不如说是类型更合适。但是，他把艺术作品风格的表达概念作为比表现感性性质更高层次的艺术形成原理，这才是人们要思考的。他不仅表达了感性性质的概念，而且对其进行了说明。但是，视觉认知的复合体，为何具有上述形成原理的意义，并被当作作品风格来分析？正常的程序下是否会产生同样的结果？潘诺夫斯基只是简单地说明了"附有功能或者作用"的意义。但是，我认为

必须将其解释为一个重要的问题，也就是为何附加意义及如何附加意义。例如，山地风景的绘画风格往往被认为具有绘画性，将风景的视觉性产生的颜色和形状相统一，即所谓纯粹站在观照的外部立场上描绘感性知觉的特征。它被定位在一个特殊的限制范围内，也就是说，在一个更高维度的视觉区域，区别于它背后的其他区域。这反映了它背后的艺术性。

人们知道了"产生它的艺术性"是什么。因此，一名艺术家所拥有的风格并不是直接的风格，而是作为艺术家的特点。表现出来的艺术性的意志本身才是风格。如果说风格是艺术的形成原理，就必须有上述意义。因此，把感性性质作为表示概念的东西，只要在这个意义上的艺术性在艺术史中得到反省，都应该被视为一种风格。

在艺术性产出的无穷无尽的细节中，一个维度的特征就是一种风格。我想，想要了解艺术史中艺术性的进展，就必须了解各部作品的风格及其关联。这一点是毋庸置疑的。

第六章　艺术环境

　　沃尔夫林认为，作品的主题（即艺术的对象、个人的素质、民族的性格、时代的精神等）仅仅作为作品的素材性模仿，并不能成为艺术史研究的决定性对象。当然，这也并不是说能够直接将上述因素同等思考。即使在看过众多旨在说明风格的差异而列举的例子后，沃尔夫林在形式、色彩等角度所认为的作风，是只限于描写自然的形式中的多种特殊方式。这些对象所特有的形状和色彩（即它们作为物体的特殊的视觉性）明显是同这些区分开来的，所以这不应是艺术史研究的主要对象。

　　在艺术方面，"比起被描写的对象，更重视作品的风格"这种观点，绝对不是从沃尔夫林开始的，通过之前所引用的像施莱格尔的观点中也能窥见一斑。

　　鲁莫尔也阐述了如下观点：若将艺术作品分为观赏方法、描绘和对象，那么观赏方法和描绘就是艺术家的主动行为，而对象则是完全被动的。如果没有观赏方法和描绘的支撑，那么对象就不能在艺术作品中呈现。因此，艺术论并非源自艺术家的灵感，也不是出于他的描绘水平，而是仅从对象的选择中出发，或者说，仅仅通过确认对象是否具有价值这一点就能得到满意的答案。显然，艺术论只捕捉到了事实的最末端，是绝对浅薄的、杜撰的，一旦错误地认识艺术各部分的关系，就只能

得出完全曲解的结论。在美的事物的艺术性产出要素中，如果对象是最重要的，那么在艺术中，在所有情况下制约美丽事物产生的，反而是观赏方法和描绘方式。

存在着没有创作的主题（即不存在创作的对象）这样的作风吗？当然，他们并非忽视了这些问题。主题是艺术家从他自身之外的世界中找出的。不管艺术家有哪种风格，只要他想要去创作一幅画作，那么该画作就作为其对象，成为对他进行规定的特殊的色彩和形状。具有这层意义的艺术的对象能否作为艺术史的研究重点呢？一簇凤仙花，无论在谁笔下都是凤仙花。我突然明白，在不同的自然环境（即风景、静物、社会、历史事件等）下，无限地发现多样的对象的过程，就是将所有不同的形式和颜色的结合，看作不同的观照对象的过程。那就是将不同的"观察行为"本身赋予一种新的方式。这是视觉性本身自发的进展。与此相对，以个人、国家、时代的风格为首，这些覆盖了更深层次的"观察行为"和沃尔夫林所说的形式，在这个作为"素材性的模仿的要素"的自然当中，才第一次作为"眼睛所能看见的东西"而成立。任何风格都不是孤立存在的。仅仅根据观照的形式，不能真正地观赏到艺术作品。若是不重视对对象的观察，而是观察其他，这种行为能够获得的只是抽象的概念罢了。在这种意义上"观察行为"的进展，仅仅能够成为艺术史的一个方面而已。所谓纯粹意义上的"观察行为"，是多种多样的观照，是对对象的描写形式进行观察，以及将观察的结果创作成画的整个事实过程本身。也就是观察在时代、民族、流派、个人等不同风格下所描绘的自然。对以上所有事物进行的观察，就是观察行为，就是视觉性的呈现方式。这种作为各种各样的事实的视觉性的进展才是

艺术史研究的对象。沃尔夫林所说的"看见"的历史只是艺术史研究中的一小部分。

一位艺术家发现的自然和历史，也就是说他的对象，是他用自己的眼睛所观察到的，也是为他自己服务的。他所发现的"环境"，就是从他自己眼中所产出的艺术性。但正如刚才所说，这仅是无限的艺术性的一小部分，作为"存在于艺术家身边的东西"（即作为自然及其他艺术家的作品）是与该艺术家对立的。在这种意义上，在艺术家的创作中，自然和其他艺术家的作品扮演着同样重要的作用。

确实，即使自然与艺术家对立，他也会去画自然。另外，在美术馆看到他人的作品，他也将其作为赞赏、学习的对象，或是作为批判、声讨的对象。以上都在艺术家的周围、独立于他的意志而存在。就如同颜料、画笔、画布等也是与他相对立而存在的。事实上，正是因为这个事实，艺术家在身边发现的自然现象、历史事实、其他艺术家的作品、他所使用的创作材料，都是艺术性的外在表现，如同作为美术性的一部分围绕在艺术家身边一样。由于一直在预想与此对立的其他部分，因此思考某个艺术作品、某个部分，必须预想出该作品的诞生环境，即艺术家当时所处的地点，触发某物成为自身创作对象时的风景、城市、国土，以及在艺术家周围存在的艺术作品。将所有这些"周围"概括起来，就可以阐明"艺术（形成）的环境"。实际上，艺术史的研究就是以研究单个艺术作品、艺术家为首，加上对全部时期的所有类型的艺术作品及其与艺术环境的关系进行阐释的学问。

一位画家目之所及的并非事物视觉表现的全部，只不过是无限地能够分化成多重阶段的视觉性表现方式的一小部分。他

所看到的花，不过是只看到了作为能够表现那朵花的视觉性的、盛开姿态的其中之一而已。不同的艺术家观察同一朵花的视角不可能完全一致。我想，只要注意到这个事实，那么"一朵花"就不能被单纯地看作完全相同的事物。同一朵花在两位不同艺术家的眼中分化成了两种不同姿态的花。也就是说，对于分化后的两幅画作来说，自然绽放的花朵作为一种高层次的对象，是由画过它的艺术家所赋予的。画同一朵花的两位艺术家，必然会呈现出不同的作品。既然要画那朵花，那么这幅画就必须看起来像是在描绘那朵花。毋庸置疑，除了世界上已发现的花朵之外，人们无法想象出未曾发现的、完整的花的表象。对于艺术家来说，被他们视为高层次对象的花，只有当他们看到时，此花才能在他们的眼中浮现出来。从这个意义上来说，自然存在着的花朵规定着艺术家的创作，唤起了他们眼睛的活动，继而促成了他们创作作品这一活动。由此，创作这朵花的艺术家也诞生了。而在这些作品背后（即整体来看），作为细节的花朵本身也诞生了。

事实上，大自然正是通过这种意志产生出了"观赏自然的人们"的行为。这并不是人们普遍认为的那种与艺术家的眼光完全独立的、特殊的存在，而是如前面提到的，大自然的意志与艺术家的眼睛产生的视觉性完全一致，却又与之相比较而言是更高层次的东西。艺术家并非从外向内尊重自然（这种接纳自己的自然），而是由内而外，从自己的内心深处尊重着自然。塞尚曾说："尽可能地坚持用逻辑性的表达来面对自己面前的事物。去领会自然的逻辑。除此之外的事情，我绝不会去做。这并非在对一直等待的灵感进行空想，而是去磨炼自己的技巧。除了自然别无他物，接触自然才能磨炼自己。通过

观察和实际行动构成了同心圆，同心圆的顶点是效果最强的，也是离我们目之所及最近的点。"他还说："我的方法很慢，自然对于我来说很复杂。必须不断进步才能取得进展。卢浮宫是一本值得参考的'好书'。我会从始至终走下去。但是，这样却无法做到超越。我们必须做的真正优秀的研究，是关于'自然'画作的多样性的研究。我也一直都站在这个立场上。艺术家必须全身心地致力于自然的研究，努力创作出具有教育意义的画。"

既然要画柑橘，那它必须看起来是柑橘。但是，这种想法或许会引发一个疑问。既然说必须能被认出是柑橘，那么欣赏这幅画作的人，就理应知道这是柑橘，如此一来，对艺术作品的观照是否是以某种知识的储备为前提呢？

虽说画柑橘时必须使其看起来像柑橘，但并不是说欣赏这幅画的人一定要将其看成柑橘。这是因为，对于那些认识橘子的人来说，要使人能够判断出它是橘子，就必须画出橘子特有的色彩和形状。所以，对于不认识橘子的人来说，没有必要去猜测它是什么水果，而只需看作一种水果即可。不，甚至都不必看作一种水果，只管欣赏那色彩和形状，领会其中的美就足够了。艺术家之所以描绘柑橘，是为了描绘出柑橘特有的色彩及形状之美。艺术家看见它就觉得很美，正因为如此，才想到要把它的美描绘下来，让世人观赏。相比艺术家而言，观赏画作的人不会从植物学角度去判断画得是否正确。如果观赏一幅画也必须按照这样的模式，那么观赏画作恐怕也成为一项困难的任务了。又有谁能将古人所画的历史、风景、人物、静物与被描绘的历史和自然的对象进行比较呢？类似宗教艺术的艺术是怎样形成的呢？像观世音菩萨和圣母那样的画作，又能够以

何种方式与什么样的作品进行比较呢？

画作的主题是玫瑰花，而不是山茶花，这在艺术史上是一个重要的事实，而在植物学上也是一样的。一尊雕刻的主题是不动明王，而不是观世音菩萨，这在艺术史上是重要的，而在宗教史上也是如此，只是重视的理由不同而已。这并不是为了维持植物学的、宗教史学上的正确性，而是因为不同的对象具有不同的视觉特质。宗教物品也好，自然物体也好，所有的对象都有各种各样的形状和色彩，这并不是巧合，实际上是基于视觉的意志之上的事实。

我是否正视了这种事实呢？文艺复兴时期的意大利巨匠通过创作"怀抱幼儿基督坐着的圣母"这一主题，展现了刚才提及的绘画史时代，这并非出自画作的主题，而是出自艺术家的观赏角度。

但是，正如文艺复兴时期的意大利人创作了各种各样的宗教主题的绘画作品、洛可可时代的法国人创作了描绘华丽的社会交际场景的作品、19世纪的人们创作了当时的日常生活或熟悉的风景一样，不同时代会产生不同主题，产生全新的世界。正如毕沙罗画出了巴黎的大街，高更在塔希提岛画出了毛利人。梵高在荷兰描绘了朴素的荷兰生活、在南法兰西第一次发现柏木林。不同的国家和地方，是如何将不同主题提供给艺术家的呢？同样在巴黎，莫奈看到了华美的巴黎人和他们典雅的生活；而在同一个大都市下，德加却发现了赛马和舞女。不同性格的艺术家就算在同一个都市也会选择不同的主题。这对于艺术史来说，都是重大的事实。由于人物、国土风情、时代的不同，视觉性也以无限不同的形式存在。而且，无论在何种场合，视觉性都是一种表象，它并非局限在个人主观的幻想

中，而是作为"实际存在的东西"、作为人们都"将其视为确定的非他物的东西"被发现。不同的主题（即对象的成立）是艺术性的先验的产出。绘画作品的创作对象之所以是无限的，是因为所有的作风都是依据视觉性的意志本身出发的。这或许会招致人们的误解，视觉性的领域（即与艺术世界无关的自然事物），不是从任意的外部吸收进来的，而是离开了这些，视觉性就无法显现了。意大利文艺复兴时期，圣母之所以以不同的视角被描绘，是因为宗教角度上的"同一个圣母"，在绘画角度上却有着形象上的区别。正如一位艺术家可以用自己特有的风格去描绘抱着幼儿基督的圣母或者一个苹果那样，这些主题在各自特殊的角度中限定着无数的艺术家。莫奈、塞尚和雷诺阿都是描绘同一个"苹果"，却展现出迥然不同的风格。自然与种种主题风格相比，是一般的视觉方式，因此"一个主题"可以用无数不同的风格来描绘。同样，圣众来迎的主题之所以可以从不同角度进行欣赏，是因为一个主题分化成两种细节表象。欣赏角度的进步也是作品本身的进步。这是艺术史事实的两个方面。现在人们应该很容易注意到，"自然"并不局限于任何场合，也不只是比其他作风更高层次的存在。正如人们可以从无数的例子看到的那样——两位艺术家在他们独有的风格中，当描绘诸如人物、风景、静物等对象时，高超的视觉方法不在于对象，而在于他们独有的风格。他们应该在风格方面得到认可，应该说，正是风格在背后支撑着每个主题。可是，那时"他看的东西"和"他所描绘的东西"，与作为他们的对象预想出的自然物体并不是一样的，而是更低层次的，是与之相比更有着作为细节意义的东西。沃尔夫林所说的五对"根本概念"也是如此，这一点我在前文中

也提到过。这是因为没有什么理由必须将"自然"作为素材性模仿的一部分排除在艺术史的研究领域之外。

"观察行为"并不单纯意味着视觉性的形式，而是在无限的各种各样的作风中，创造出无限多的主题，即创造自然。从视觉性的立场出发的自然，无论怎样，都意味着是纯粹从视觉上产生的。从更高的立场出发的自然，并不能被称作包含了视觉性表象在内的其他各种性质的自然。一方面，为了避免像沃尔夫林那样不去思考"观察行为"；另一方面，为了不将其他领域的文化史混入艺术史，人们需要清楚地将其区分开。

由于这个世界被划分为时代、民族、流派、个人等各种不同的阶段，不同艺术作品的产生也就意味着，依据艺术性这种深刻的意志，于各种不同的、不同阶段中的作风之下，产生出描绘无限自然的艺术作品。艺术史就是厘清这种产出的过程。

康拉德·费德勒将"充分欣赏艺术作品并能够从中获得满足感的人们"与"将关注点放在描写的对象和思想内容的人们"对立看待。他认为，艺术作品中的内容并不是艺术性的内容，对于艺术的关注始于人们对艺术作品的思想内核关注消失的那个瞬间。艺术作品中的概念性表达内容不是产生于艺术家自身的艺术能力，而是在艺术作品被表现之前就已经存在了。艺术家并非创造了它，而是发现了它。无论艺术家艺术能力大小，他们都可以按照自己的想法，用各类不同领域的素材进行创作。即使是艺术家在讲述着自己独创的思想，这也并不等于是他的艺术能力产生了这种思想。即使是从一部伟大的作品中所解读出来的思想，也可能不会给人带来任何经验上的增长。即使在解读质量低劣的作品，也可能不会受到任何的精神上的损伤。因此，他在书中说："依据素材性内容的价值对艺

术作品进行评价，只能导致错误的结果。"（康拉德·费德勒，《论对造型艺术作品的评价》）这部分论述指出，艺术作品的素材性内容不是艺术家自己创作出来的，而是艺术家为了达到艺术创作的目的而发现的东西。既然是由"艺术家"所发现的，那么它就成为"艺术描绘的对象"，就必须是纯粹的艺术性的东西。它必须是通过艺术活动才能首次发现的东西，必须是"通过艺术家自身的艺术能力"产生的东西。当然，这并不是费德勒对描绘对象的全部看法；相反，他进一步说明了如下观点。"要想模仿事物，首先，这个被模仿之物必须是存在的。"然而，为什么作为艺术描绘对象的自然必须先于描绘之前存在呢？对于任何事物，都不能说它在进入人们的意识之前就存在了。艺术性创作活动始于艺术家被内在的必然力量驱使，用他们的精神把握世界上大多数混乱的视觉性现象，从而构成现存之物并在此基础上进行发展。因此，艺术先于艺术创作活动而存在，且与艺术创作相独立存在的物体形态无关。这种艺术活动始终基于现存的所有物体形态。艺术活动所创造的，并不是不经由这种活动产生的，在世界的侧面存在的、第二世界中的东西，而是经由艺术性意识，且为了这种意识才初次产出了（一个新的）世界。唤起这种活动的是人类精神现在还无法触及的东西。因为无论以何种方式，它都不存在于人类的精神之中，所以艺术创造了形式，并通过这种形式，艺术本身也促进人类的精神，它才得以存在。正因为艺术从未有形式、形态，所以它追求形式、形态上的提升。

　　在某种意义上，艺术家看似在认识自然，或者是受自然启发，但他们（艺术家）并非在意识到他们独立于艺术活动前提下受到启发的。他们的活动是具有产出性的，在艺术性的产

出中，人类的其他意识为了艺术的实现，作为绝对的视觉性现象创造着世界。除此之外，不代表任何意义。

艺术作品不是先于存在的某种单一的表现，不是存在于艺术性意识中对形体的描写；相反，它是艺术意识本身。艺术家的精神现象，与在艺术作品中加入视觉现象的素材之外的任何事物都没有关系。在艺术作品中，正是这种创作活动找出了其外部终结，艺术作品的内容正是在本身形成过程中成为自己。

艺术在这种艺术活动之前，与那个独立存在的形体没有任何关系。艺术正是通过艺术性的意识，才第一次产生一个新的世界。艺术作品的内容，正是在生成的过程中塑造自身——这是十分精辟的论断。只是这后半部分的论述与前半部分的"关于艺术描写的内容，只能在其中发现"的这种观点是否一致呢？

从一幅宗教绘画作品中解读出的教理上的含义与从优秀之作或是泛泛之作中解读出来的，可以说都没有区别。但是，"被画出来的东西"即"被发现的东西"并不是教理，而是有助于解读教理的特殊的色彩和形状。作为描写的对象，艺术家"只是发现了它"，我想强调的是这一点。

的确，无论是优秀的艺术家，还是普通的艺术家，都会按照最初规定的主题来进行绘画，而不是随意创造。艺术性内容只是他们所发现的，而不是被创作出来的。如果有人认为这不是艺术性的内容，那么也许会招致认为"艺术本身就不存在"的这种结果。那么无论如何描写对象，都只能作为艺术家以外的东西被发现。

艺术家的活动完全是产出性的，视觉性的现象世界正是通过这种活动产生的，人们十分认同这种观点。唯独艺术作品，

经常是由"一个艺术家"的创作而产生，而不是由单纯的"艺术家"这样一般的概念而产生的。如前所述，艺术家不过是艺术性的一小部分。作为艺术性的一个侧面/方面，"描写的对象"不只是艺术家独有的，而是作为"被给予的东西""与他对立的自然"而"被发现"的，是外界投射后形成的。所谓"他"更无须重复，是以他命名的"艺术性"。

这个人也说过，艺术作品的内容就是形成本身。那么究竟形成是指什么东西呢？我想，并不是形成模糊不清的东西。如果想要形成某些东西，它必须具有某种形状或色彩。因此，根据意识的本质，人们只能发现在他们的创作之前就已经存在的东西。这才是作为视觉的对象的世界。

无须害怕，这种说法并非否认艺术是对经由艺术家而产生的这种论断。所谓发现，其实也就是创造。然而，"艺术家所产出的，是在他们的艺术活动之前就已经存在的东西，是与他们对立的，是全部是艺术活动以外的东西"。这种论断恐怕使费德勒这样优秀的思想家都陷入了混乱。作为"发现的"产出，实际上并非真正实现产出的过程，也就是说，并不是产出生产性本身。我在欣赏一朵花时，是我的眼睛为我产出这朵花的形状和色彩。而且，除了我以外的其他人也必须同样把它看作一朵花。像这样"所有人都能看到的事物"，通过我个人的眼睛是无法产生出来的，反而是我的眼睛被"所有人都能看到的事"（即视觉性本身）所规定着，作为其中的一部分而发挥着作用。我赏花并通过眼睛看到此花的形状和色彩，是因为这朵花的视觉性，这朵花被看见、出现在无限多的人们面前，我只是这个事实的一部分而已。除了我以外，这朵花能够展现在人们的眼中，就必须对其进行无限预想。这个预想是在艺术

家的活动之前，或在艺术活动之外，在正确意义上预想"描绘的对象"，那是对于艺术家来说，作为与"形成本身"所对立的东西而考虑的"主题"的意义。艺术活动单纯局限于形成的一面，所谓艺术内容即形成本身，其实无视了十分重要的另外一面。

德拉克洛瓦说："所有的主题都是在创作者技巧的推动下不断成熟的。年轻的艺术家啊，你还在等待主题吗？这世间的所有都能成为你的主题。主题就是你自己，你在大自然面前的印象，你的感受力。必须审视的是你自己，而不是盯着你的周围。"真正"审视周围"或者"审视看到的东西"，才是真正意义上的审视自己。主题是艺术家自身的影子。

对艺术来说，艺术创作的主题不是任意一种都行得通的。而且无限多样的主题之所以成立，是从艺术性本身的产生来考虑，无论在哪里，形成这些主题的色彩和形状都不是单纯地存在着的，而是被存在于外界的山川、土地、气候、周边的人、社会、历史事件这样的"环境"所规定的。能够说并非艺术家自身的主观作用才得以使其产生吗？

在一个国家或某地到处可见的植物，在其他国家或其他地方完全看不到的例子比比皆是。这取决于气候和地质是否适合这些植物的生长，或者只是单纯因为种子没有传播到而已。艺术家只能画在他们周围能够看到的东西，画不出看不到的东西。从这个意义上来说，艺术家受到了环境的影响。这也是人们普遍的想法。

但是，艺术家描绘存在于他们身边的某种自然物体，而不去描绘不存在的物体，这件事的本质是什么呢？恐怕有人会给出这样的回答：正因为存在这种东西，艺术家才能看见它，才

能将其描绘下来。但是，所谓因为存在所以看得见是什么意思呢？在艺术家面前的那朵花，无论盛开得多美，若是他发现不了它的美，那么对他来讲这朵花等同于不存在。无须多言，艺术家之所以能看到这朵花，并不是他不经意间的行为，而是因为他的眼睛发挥着视觉性的作用。

一朵花从存在到能够被人们发现，是因为它具有人类用眼睛能观察到的性质。拥有健全眼睛的人们，无法想象没有亲眼见过的花的性质。作为玫瑰花这种植物之所以成立的不可缺少的一面，就是由于它特殊的色彩和形状的成立，即必须预想到视觉性的意志。试想，当人们想到玫瑰花时，没有了视觉性的参与，那么人们印象中的玫瑰花将会是何种奇妙的存在呢？它将是没有任何形状和色彩，只保留了其触感和芬芳的一种花吗？人们无法想象这样的玫瑰花。

的确，玫瑰树从生根到发芽，它有颜色、形状、香气、手感等各种性质。先是产生了色彩和形状，再是产生了香味，这些特殊性质并非能互相结合。但是，即便如此，人们可以说玫瑰花的生命与它的形状和色彩是完全无关的吗？孕育出玫瑰花特殊形状和色彩的潜在因素，一定存在于玫瑰花的树根中。视觉性的意志必定存在于玫瑰花意志的一部分中。玫瑰花的意志必须通过"花的形状和色彩"的视觉性的意志表现出来。同样，也必须通过玫瑰花特有的香气、触感等其他表象性展现出来。在所有这些表象性的背后，蕴含着玫瑰花的整体的意志。除了这些表象性以外，还存在"具有特殊作用的玫瑰花的意志"，这种意志并不是从外部驱使这些表象性，而是将这些表象性进行分化。各自的表象性又根据各自的意志，产生各自的表象。玫瑰花的形状和色彩具有那样的特征，而不具有其他特

征，仅仅源于玫瑰花的视觉性意志的一个方面，不是根据除此之外的任何一种表象性的意志所规定。就像视觉的作用不能产出香味和硬度一样，香味和手感也不能产出色彩和形状。山川、平原、港口、城市，无论地域多么宽广、种类多么多样，视觉中映照出的"环境"，只能产出视觉性。视觉性意志的无限性决定了其表象的无限性。

以水果为题材的静物画，只有先存在天然的水果，才能将其画下来。为了真正理解这幅画，就必须放弃艺术世界中那种把水果看作模型的想法。即使在今天，一名艺术家能够将现实的水果与他的画作进行比较，但这种比较对于那些想要去正确理解他绘画意义的人们来说，又有什么贡献呢？在这幅画中，人们能够知道这种水果在现实中是有原型的。但是，艺术家画它并非仅仅因为它存在于世，而是因为见过它之后，又对它有新的理解。即使我现在看到的水果和他的画完全一致或有很大区别，但这对于充分理解他的画也没有任何影响。他只是画出了这种水果的事实是不会被动摇的。

一幅水果画所画的和我看到的很不一样。关于这一点，我想，这位艺术家也许是故意将我所看到的水果画成完全不同的样子。不用说，他是故意这么创作的。这是因为无论从外界看到了什么样的水果，在那幅画中，也必须看成画家所设定的那样特殊形状和色彩的水果。

不过，这是一个重要的事实。在这幅画中，画家做出了如此显著的变形，这与用写实手法描绘出来的自然有很大的不同。但是这难道不是看法——也就是风格上存在着很大的问题吗？人们之所以知晓这一点，是因为已经事先认识了这种水果。如果两幅画中分别画着人们不认识的水果，那么很难知道

哪一幅画更真实地描绘了自然。因此，人们无法辨别出哪一幅更具有写实主义倾向。了解艺术对象相关的知识背景，是把握艺术作品不可或缺的前提。

的确，这是一个有意思的论点。话说回来，用来表达艺术作风的词语之一——"写实主义"，如果是指植物学意义上与真实相吻合的描绘，那么这种观点或许是正确的。然而，正确意义上的现实主义并非如此（若只用最突出的特征来说），它是一种强调对素描和色彩方面进行细节刻画的风格。换句话说，这并非指用作品以外的东西作为标准、表明其是否达到与真实保持一致这种知识性判断的概念，而是指这部作品能否直接表达其本质特征。

一幅画无论素描多么明晰，色彩、明暗的变化多么细致，若是画着一个与自然中的水果形状和色彩完全不一样的水果，毋庸置疑，这幅画并不能被称为写实作品。之所以这么说，是人们脑海里预设了写实就是忠实地反映自然的这种设想。但这只是对于创作作品的艺术家来说的设想，而并非对于欣赏它、研究它的人来说的预想。这一点必须要特别注意。当艺术家忠实地画出了他所看到的自然，画出了素描和有着清晰色彩细节的画时，人们并没有把那幅画同自然进行一一比较，而是立刻称之为写实主义的画作。这是因为，正如大自然的对象那样，这幅画是建立在人眼接受真实统一作用的基础上而创作出来的。

艺术家并不总是忠实地复制自然，他们的艺术眼光总是异于常人。如果是这样，也许埃尔·格列柯的眼光像一部分人所说的那样，会出现把物体的形状看得异常长的情况。虽然他坚信自己是在忠实地描绘自然，但其实是在画一些并不贴近自然

的东西。只要信赖他，人们或许就会陷入认为这就是写实主义画作的困境吧。只要物体过长，人们大概都会认为它是不自然的。人们不仅知道这是不自然的，而且知道自己是在欣赏不自然的东西。人们不是通过与自然进行比较来判断它是不自然的，而是在观察各个部分的关系时，看到了一些不自然的因素。在知识层面上，只要具有不自然因素的作品将素描与色彩的细节清晰地统一起来，就可以说它是一幅写实主义的画作。

所谓写实主义，单单指的是具备了这些条件的东西。另外，即使将一部作品与自然进行比较，充分认可了其在自然科学层面上的真实，那也只不过是对观赏艺术品毫无贡献的一项知识性工作。为了命名一些知识性的对象，即使使用了"写实主义"这样的词语，在艺术世界里也只不过是不得已而用之罢了。

人们观赏的角度，就如刚才所说，是有本质差异的。不能说哪一个是正确的观点，它们都是真实的。因此，想要找到一个评价科学的、真实客观的标准是很困难的。杜博斯曾说："天才与普通人，以不同的眼光看待艺术家在艺术中模仿的自然，即使面对着相同之物，天才也会从中发现无限的差异。"（杜博斯，《诗与绘画的批判性思考》）如果大多数人都将自然的真实作为绝对标准，而具有深邃、敏锐洞察力的大艺术家所发现的东西，反而被视为不自然之物受到批评，那将是巨大的不幸。如果我们认为眼睛的作用是正确地看待自然，那么同样——事实上——艺术家的眼睛通常能更敏锐地观察到自然的真实。对艺术史来说，艺术家的风格之所以构成问题，是因为它与现实对象、与其他艺术家的不同风格产生了关系。

同样，针对"画面中忽视了远近法"这样的批评，并非

单纯的知识上的抗议，而是对人类眼睛的自然性本身的抗议，即只要是针对作为眼睛所作用的先验性方式的直接抗议，这种抗议就是正当的。

无论古今东西，"远近法"被忽视的例子非常多。或者说，很多古代绘画都没有充分注意到这一点。但是在某些方面，比如表现派的绘画中，人们通常都意识到这一点，但无视了它。在以上情况下，人们只是抱着"无所谓"的态度而已，并不将其视作问题。换而言之，就是未将对象的大小、色彩的浓淡与"是否符合远近法"视作某种特殊的关联，并故意将这种关联置于某种突出的背景中。这就像是对于将某一风景作为纯粹的素描写生的人来说，与他在那幅素描上"看不见色彩"是一样的。此外，就像一个人用粗糙的笔触绘制一幅人像草图，但没有注意到人像的细节一样。一般来说，人们也很容易理解只顾描绘自然而忽视自然科学知识的种种情况。

潘诺夫斯基以一幅人们无法确定画中主人公究竟是朱迪斯还是莎乐美的作品为例，精准地说明了人们根据对美的不同理解，肯定会做出非常不一样的判断的情况（潘诺夫斯基，《论造型艺术的描述与阐释问题》）。前文已提及，对画作中所描绘内容的理解，是理解艺术家思想或者概念性目的所必不可少的，但是，知道这些并不意味着立刻能明白画作本身的意义。潘诺夫斯基也注意到，艺术家没有明确地使用自然的表现手法也是有意义的。但必须要注意到艺术家的意图和画作内容不一致的现象，很多情况都会导致这种结果。作品如果没有表达出创作者的本来意图，是比较遗憾的。

对于观赏绘画本身和研究绘画的人来说，问题在于画作以何种形态和色彩创作，包含了何种情感。艺术作品的主题对于

艺术史来说是很重要的，并不是因为凭借主题，就能够直接表达出色彩和形状所无法表达出的思想，这种思想并非"能够言传"。实际上，是通过其特殊的主题，发现了特殊的视觉性的东西，是因为画出了这种视觉性的东西。并非画作被初次创作出来之后就能发现创作的意义，而是这幅画作被人欣赏之后，才能领会画作蕴藏的含义。只有这样，才能说这幅画真正地被创作出来了。最初可以通过知识掌握的事物，不是画出来的东西。绘画中表现的"人""天空"之类的东西，并不是潘诺夫斯基所说的"被描写的事物的象征"，也不是从"纯粹的、形式的范畴成长到意义的范畴"，而是画作本身的色彩和形状作为内在统一的意义，即视觉性本身。这不是单纯的抽象概念，而是显而易见的、眼睛能够观察到的客观存在。只是，之所以称为"人"或"天空"，仅仅是为了方便而将其作为视觉参与构图的"事物"的名称，并不是试图通过色彩和形状的记忆来谈论"事物"。

人们欣赏一幅玫瑰花的画，一般来说，都是为了知道那幅画的意义，而不是想学习关于玫瑰花的植物学知识。并不是说如果想知道艺术作品的意义，就需要预想关于主题的知识。人们不要去管一朵花与宗教、历史或是文艺哪一个领域有关联，也并不需要在此意义上构想所具备的知识。

但人们也不能忽略这些知识被正确地预想的情况，一幅风景画，完全不知道是在哪里，由谁画的。然而，画中画了一棵柏树。人们也许可以推断出，这幅画作创作于意大利或者法国南部。这时，了解这种树的生长环境，对理解这幅画会有很大帮助。类似的例子还有很多。只是，一旦被这样推断，恐怕不是将柏树看作美术作品中的柏树了，而是将其解读为一种植物

了。

从某种意义上说，艺术作品受它所处环境的"影响"。也就是说，自然环境规定或影响了艺术家。如果"自然环境影响了艺术家"的这种说法，仅意味着艺术家在自己身边的自然中寻找创作对象，那么上述观点无疑也是正确的。然而，在这种情况下，使用这种说法容易让人产生一种错觉——艺术家在自己身边发现的事物，是作为他观赏自然所呈现出来的艺术性表象本身的事实，艺术家面对独立存在的自然，只不过是单纯的"摹写"。为了避免出现这种误解，人们应该有意回避。

只要艺术家所居住的社会、时代、周边人群，人们特有的服装、态度，当时的历史事件，都成为他创作的对象，那么就应该将这些视为与自然环境等同的因素。艺术家在环境中看到的，全部是他所创造的艺术性的源泉。但是，如果追问艺术家所处的时代或所属的民族，是否不但对他描写的对象，还更深层次地对他的世界观，特别是对他的艺术态度产生了特殊影响，我无法对这个问题进行直接回答。

但是，这样的思考方式，在自然环境中也同样存在。可以这样说：开阔的自然会培养出开朗活泼的艺术家；反之，则会培养出性格阴郁的艺术家。按照这样的思路，受这些因素影响的"作风"和"创作主题"的选择，恐怕不会通过"艺术家的作品"而体现出来吧。

在这里，必须注意的是，艺术家看到明朗、开阔的自然时，心情是明亮的；而看到荒凉的自然时，心情是昏暗的。利用观察到的自然从而形成明亮或是昏暗的经验，唤起了他作品的风格及他描绘的对象，使他在之后的作品刻画方面有了很大的进展。但是，如果没有艺术家的亲身观察，唤起这些明亮或

者昏暗风格的自然本身，仍是处于独立的环境中而无法产生影响。这一点我已经进行了充分的说明。艺术家所观察到的明亮或者昏暗的自然，为何会在他眼中这样呈现呢？

整理一下思路，人们是不会以同样的方式去考虑社会或时代的问题吧？即使考虑到对艺术家的创作态度有影响的特殊精神，那么这种精神又是如何产生影响的呢？实际上，人们可以为这种影响预想出多种情景。其中一个非常重要的例子是艺术家受到宗教兴盛的影响，创作了宗教性的绘画作品。因为那个时代精神是华美而优雅的，人们可以说那个时代的艺术也受到了这种优雅精神的影响。但是，无论"时代精神"如何，都必须表现在人与事件的精神上。这些事物以时代精神作为自身内涵，必须被置于时代精神中去理解。一位"艺术家"所感受到的时代精神，是他带着"艺术家的眼睛"，去看待在周围所发现的，同代人和他们的态度、服装以及在他们身上所发生的事件。无须赘述的是，艺术家所看到的只是视觉性本身的产出。但是，这不是他的眼睛独立产出的东西，事实已经在外部呈现了。不仅他看到了，其他人也都看到了。当然，与他同时代的人也看到了"事实"。那是理所当然的。关于艺术家周围被预想的艺术性环境，我们已经注意到了。一位艺术家看到的历史事实，只要它被人们的眼睛所捕捉，就是视觉的表象，在此之上，与所有视觉性对象一样，都理所当然地是"所有人都必须看到的东西"。在艺术家周围发生的历史事件的背后（对他们周围的自然也一样），作为所有人的经验而表现出来的根据，即包含表现欲的艺术性意志的预想，意味着在任何时代，这都被称为环境的"影响"吗？那么，谁会否定这种所谓"影响"呢？但是，如果那样的话，将其称为"影响"就

是不谨慎的说法。这不是为一种生产提供外力的问题，而是指生产的本质。当然，一个历史事实并不能构成视觉表象的形成原因，视觉表象的形成是多重意义的统一。但是，无论有多少意义，在这种意义上的任何东西都不是那个视觉性情景成立的理由。能够使这种情景成立的，只能是视觉性。一个历史性事件发生之后，艺术家看到了该事件的发生，这个事件就是他创作的原因，这是人们一般的思路。但是，事件发生后，接下来艺术家所"看到的情景"并没有马上出现。他也并不是了解了历史事件的各种意义，并从中受教和根据这些来看其中的情景，而是看到了该历史事件之所以能够使预想成立、成为不可或缺的契机，是看到了这样的光景。可以说，包括那情景在内的"历史性事件"当中，包含着或者说是支配着这样的情景。可以说，那位艺术家所见的情景就是历史事件的一面。只是如果没有他所看到东西的辅助，艺术家就不能将所看到的描绘下来。他看到的事实是他自己的产出。若是换作另外一个人，即使从完全一致的观点出发，也不会在面对同一时刻的"同一历史事实"产生与其一致的看法。

艺术家的自由意志是大多数艺术作品诞生的原因。1500年前后的意大利，也有像乔尔乔涅这样，自由地画出自己感兴趣的东西并将画作赠予感兴趣的人（路德维希·贾斯蒂，《乔尔乔涅》）。但实际上，更多的是依照寺院或某些指示而进行的创作。据说，即使是像提香·韦切利奥那样的巨匠，也是按照主题、构想和人物的服装、姿态、表情等方面精密的指示进行创作（克罗和卡瓦尔卡塞莱，《提香的生平与时代》）。达·芬奇和米开朗琪罗在佛罗伦萨接受了为旧宫的五百人大厅创作壁画的委托，众所周知，除了创作的主题要符合佛罗伦萨

的光辉历史这点外，其余完全交给艺术家自由发挥。

考察这些创作的缘起的过程中，我产生了一个疑问，当一个市民为了观赏美术作品而询问其创作由来时，这种行为具有美术史的意义吗？

但是，人们也必须意识到像这样以观赏为目的的美术的委托有各种各样的形式。以其中两种情况为例：一种是随意地委托绘画或者雕刻的情况；另一种是对主题和其他方面有某种特别的要求。在第一种情况下，对一个研究艺术史的人来说，能够得知的是艺术家对艺术的某一方面有一定的兴趣。在第二种情况下，接受了这种委托的艺术家对于他身边的世界已经有了某种自己的感悟。这些事实是否是艺术史的问题呢？

正如前面提到的，艺术史的问题在于探究艺术的产生。一位公民或当时的人们了解一位艺术家的作品，这不是艺术史事实。单从这个事实来看，不可能知道艺术家创作了什么样的作品。艺术创作可能来自艺术家自由的构思或委托者的要求，艺术家可能多少带有对主题的不满而接受了这项委托。通过这些，人们可以了解委托人的喜好，也能从中了解到美术精神的表现。但是，委托的理由不止一个，人们可以通过事实得知各种外部原因。即便是真的在为了与艺术家的作品形成对比而委托，人们首先也要了解被委托的是什么样的画，这是必须清楚的美术史上的事实。

确实，艺术家依照委托进行创作与根据自己的意志创作在事实上是不同的。根据委托创作的一部作品，在美术史上越是重要，市民或者寺院的委托就越具有重要的意义。若仅仅是这个理由，这能否成为艺术史的问题呢？在这种情况下，是否应该说寺庙和其他委托人对艺术家有影响呢？是否能从中了解这

种"影响"呢？

　　寺院委托艺术家创作一幅祭坛上的画。委托人大概会以曾经见过的某些宗教画为标准，寻求与之相似或相反、具有某种特色的东西。那么，他就像某位艺术家受到其他艺术家作品的刺激而尝试创作新的作品一样，在那一幅已完成的作品和艺术家之间，在制作的初期阶段，是其中重要的一环。从这个意义上来说，委托人与被委托的艺术家之间的关系，是在一幅画创作的最初阶段和较高阶段之间的关系，是一个视觉性的表象性处于表现状态的过程。艺术家站在其上，在那里发挥自己的视觉性作用的、有助于展现委托者要求的东西，即使只是一些只言片语，但只要是视觉性的东西、只要是普遍存在的，艺术家就会将其当作自己的东西加以吸收。这与他周围的自然、人物及其他视觉对象一起，构成了作为"被赋予外界的东西"的视觉性本身。也就意味着，委托人对他产生了影响。

　　关于这一点，人们已经不允许将这些需要长篇阐述的理论加以省略了。因为人们之前只知道艺术家创作的仅是该作品的色彩和形状，除此之外，别无其他。在着手创作那幅画之前，艺术家已经作为艺术家而存在了。画了一幅"抱着幼儿基督坐着的圣母"的画作的艺术家，连施主的构图也考虑进去了，这是按照委托人的意思画的，还是根据他自己想法画的呢？无论是按照哪种意思所画，假如艺术家只是凭借他的"艺术家的眼光"把主题画出来，而不能把这样画的理由在画面上表现出来，人们也可以想象画面呈现出的创作理由。一般来说，当画出来的东西与他惯于描绘的东西有显著的不同时，就可以说其中一定加入了外部的要求。但就算这样，实际上艺术家的

创作也只是不同于他平时的风格或是尝试了新的主题，也不能说这幅画就是为了迎合外部的要求。这位艺术家所做的或者说感动他的，只是他在那幅作品中创作的东西。只有作品背后的视觉性才驱使他创作这幅画，或者说是他通过这幅画想要展现的。寺院派了一个权威的僧侣，向艺术家传达了其委托。当时，他作为艺术家所倾听的不仅是那个人的声音，而是一边听着僧侣的描述，一边在心里想象着这幅画的模样，那便是一幅小小的画稿。他想象中的这幅小画稿，不是委托者的声音，而是作为图案的特殊视觉性。口授图案的人，又被艺术家这个视觉性所规定，叙说自己所看到的东西。如果只是在一边听着这样的口授，艺术家也许不会对那个图案产生兴趣。

据传，米开朗琪罗对朱利欧二世想要在梵蒂冈西斯廷教堂的天花板上画使徒画的要求提出了异议。那幅画就像现在保留的一样，描绘了《圣经》中记录的世界与人类的史诗。但是，为了不让委托者失望，艺术家也会按照指定的构图来画。那么，完成创作的艺术家实际上并不是完成了一幅供他人观赏的画作，而是完成了一幅供自己观赏的画作。只要艺术家画出寺院要求的画作，委托人的要求就必须蕴含其中。假定一种罕见的情况，即拥有绘画才能的委托人亲自画出草稿配好了注解，并将它留下，那么将委托者"托付给"艺术家的草稿与艺术家自己的见解结合，就能够把握一部作品从最初构想到完成的整个过程。显然，从中能够看出绘画史的一个事实。在二者中，一个是委托人，另一个是艺术家，通过他们的作品，完成了一种特殊的视觉性的进展。这种委托人不止从外部对作品施加了影响，也会通过他自身或是后来的人们，作为视觉性的一

环影响其后面的作品。正是因为想要厘清这种关系，委托人给艺术家的指示——这种被人们称为影响的因素——成为人们探讨的问题。委托人与艺术家，在什么场合，穿什么衣服，用什么样的态度交流，甚至他们以何种方式来进行这场对话，都是能够预想出的事实。但即使人们有兴趣，这件事本身也并不能构成艺术史问题。无论委托人会对艺术家自身的创作自由造成多大影响，但只要那足以作为证明的小画稿未被保存，就不可能在作品中看到它的痕迹。但是，如果留下了能够证实委托人的要求约束了艺术家的证据，是否足以说明其对艺术家施加了某种外部影响呢？如果没有外部要求，他也许不会画出那样的画作。我认为，人应该警惕"外部影响"对艺术史的价值产生了基础性的影响这种假设。这就好比，因为假设没有那样的要求，就不会诞生这样的画作，并由此推断一定是外部施加了影响一样，这是一种先入为主的判断。即使委托人的强烈意愿影响了艺术家，阻碍了他的创作自由，画作也与艺术家实际想要的作品存在很大不同，但"他想要的作品"到底是什么样的，因为没有画出来，所以人们永远无法知晓。人们只能了解到曾经发生过这件传记性的事实。知道了委托人所指示的东西是什么样的，却无法知道艺术家是怎样将其完成的。这一点无法通过这种传记性的事实了解到，因此人们无法重视所谓受关注的"影响"，即委托人对艺术家的创作所产生的"影响"。

艺术家接受了这一委托，或许意味着完成了一幅足以在他创作生涯占据重要地位的作品。但是，他接受了这个委托，并不是为了传承信念或是技巧，只是因为能得到一些报酬罢了。他也许在优越的生活条件中，带着愉快的心情完成了创作。但

是外界究竟是怎样影响他创作的，人们也已经无从知晓了。创作某部作品是要基于某种情景的。只是由于经费不同，不可能创作出完全相同的作品。与其说报酬丰厚的情况能够促进他的创作，人们更倾向于认为这会阻碍他的创作。

第七章 艺术史和文化史

　　艺术作品是根据寺院或者富裕市民的委托而创作出来的这种说法，可以从两个方面进行分析。首先是这些委托者的使用目的。例如，寺院想要装饰新建的食堂墙壁，富裕的市民想要在宅子里欣赏艺术，这时，他们就会委托画家创作艺术作品。但除此之外，还存在其他原因——从理论上讲，通过下述两种情况便能推理得出。这些理由，每个都可以从两个方面进行深层次的思考。第一，艺术作品是寺院自己支付创作报酬，还是某个施主的捐赠？市民为什么能负担起如此昂贵的费用？第二，为什么这些委托者能让人画这些画？针对这些问题，人们可能会找到这样的答案——因为寺院受到了虔诚的施主的捐赠。由此，在寺院信仰方面，人们便知道了一个值得被关注的宗教史事实。人们也可能会发现这样的记录——寺院本身就很富裕，足以自筹经费支付报酬。由此人们能略知当时的经济史事实。追寻根源，人们或许可以了解到当时的民众拥有着富裕的财力和深厚的信仰。这些就是从寺院委托人（画家）创作艺术作品这件事中所能得知的宗教史和经济史的事实。寺院绘制壁画以此来教化民众，也是宗教史的事实。人们通常认为，艺术作品是作为宣传信仰的工具或是财富的象征而诞生的。讲述这些事实的记录和传说，对文化史而言，也许的确提供了一份重要的史料。但是，关于艺术作品创作来源的疑问，人们从

宗教史、经济史、文化史等方面得到了答案，所以关于艺术性本身的发展便给不出什么答案了。

当寺院委托画家创作一幅祭坛画时，理所当然会要求画家正确描写关于宗教传说或者宗教象征的主题。画家自己可能也会不断地进行这方面的研究。因此，有一种普遍的想法认为这种绘画是根据宗教意识直接创作的。但果真是这样吗？

在这些委托者看来，作为参拜对象的佛像画，如高野的《圣众来迎图》、大原的往生极乐院中的佛像画，佛的左手两指相捻放在膝盖上，右手同样两指相捻支撑在胸的高度，这不仅是为了制作出端正的姿势和形体的变化，还意味着佛祖拯救众生的本愿。在这两种手势的形状和色彩，或是线条和表面的纯粹的视觉表象中，还附着着宗教意味。用"由外"这个词可能会使一部分人不悦。心怀恐惧的他们也许追求的是一种非外部赋予的、内在浑然一体的宗教含义。但这是错误的。佛像只不过是外在的皮相罢了。在这里无须多言，因为只要理解表象性的本质就会一目了然。

敬仰佛像的人若是通晓佛教教义，就不会只观察佛像的色彩和形状，还会体味其中的宗教含义。如此一来，这已经不是站在纯粹观照的立场（即艺术的立场）上了。但是，仅仅拥有这些知识还没有真正地具备宗教性。没有无信仰的宗教。若是真正有信仰的人，他会相信附加在手势上的宗教含义具有实在性。正是因为拥有实在的信仰，他得以正确欣赏祭坛画。这也是佛像的手势被画成那般的理由。在祭坛画里发现的这种含义，意味着人们在寺院的委托中发现了一种宗教史的事实。

但是，对于具有宗教含义的一只手，接受委托的画家是以怎样的线条、尺寸把它画在胸周围的具体位置呢？除了严格规

定尺寸和色调等特殊情况外，这些位置的差异不会使宗教含义有任何的增减。并且，在画面构造上，那幅画最重要的部分，只有比较过两幅佛画的人才能轻松地理解吧。刚刚所说的高野的《圣众来迎图》和知恩院的《早来迎》的差别也适用于这种情况吧？在讲述来迎的含义这点上，不同于安静的、充满对净土的喜悦的高野的《圣众来迎图》，知恩院的《早来迎》，包括来迎的景象、自然的气氛，都极富戏剧性。所有的构图、色彩和线条等，只是"艺术家的视力"发现的东西。被寺院的文书或口头指定的东西，或者在宗教典籍中发现的记述，通过艺术家的想象得以浮现到纸和丝绸上，因此，可以说它们完全是由"艺术家的视力"发现的东西，不是作为在那些经典之中"被给予之物"而被发现的。仅凭教义的知识和信仰的深度，无法对艺术家发现视觉性的东西产生影响。他仅仅是凭借天生的艺术家之眼在观察那些东西，然后继续创作名为祭坛画的绘画作品。

的确，选择东方或西方宗教、历史、文艺等主题的艺术家——如普桑，他阅读过希腊、罗马的历史和文艺，据说，他曾调查研究圣徒们的传记（安德烈·米歇尔，《艺术史》），将他们的主题全部用某种形式来表示，并预期其会被公众理解。或者更进一步讲，艺术家希望观赏他们作品的公众，能够基于各种知识，认可他们选择的景象、构图，以及人物表情的独创性。但是，艺术家又该如何预期公众的知识呢？除了把自身的艺术创造表象在公众和作品上，没有其他方法。他们对公众的预期态度，实际上就是他们投射到公众身上的自己创作的态度。所有的一切，都是艺术家在追求主题，并把他们自身"艺术家之眼"的表象之物作为"阅读之物"或者"调查之

物"画出来。

在这些画中，根据教义规定的服装、人物态度，特别是手、足的表达，各种象征、附属物等都有固定的宗教意义。而艺术家在创作的时候，被要求忠实地遵循这些原则，这当然是为了阐释教义。但是，即使从纯粹的艺术立场来看，也有应该忠实遵循这个要求的理由。就如同人类、动物、植物或者一个特定场所的风景有各自特殊的形状和色彩一样，画其中某样东西时，需要捕捉到它的特殊性。一朵花有其他任何花不可取代的形状和色彩之美，而这就是艺术家写生的主题。

在众多的宗教艺术中，高僧因为自己没有艺术才能，或者拥有卓越才能但因为某种理由而不创作艺术作品。这时，他们就会给某个艺术家一些指示，让他们去创作艺术作品。因此，或许可以说完全是宗教意识指引着作品的创作。尽管如此，人们能通过想象种种情况来观察作品。比如说揭示粉本或经典，由此来绘制佛像或佛传是其一。用某种方法对艺术家所作之画加以批评并让其改正是其二。第二点又可进一步分为两种情况。一是被画之物在教理上的真实，比如关于佛像印咒、持物等的探讨。二是关于被画之物的精神内容，比如它缺少作为佛的尊贵、没有慈悲相貌等诸如此类的批评。除此之外，其他能被预想到的情况也能通过这两种情况类推出来。像这样受到指示创作出来的绘画和雕刻是否表达了委托者的宗教精神？

有关教理真实的东西属于纯粹的知识领域。若仅仅把它看作观照对象，就是纯粹的教理知识。这是一种宗教学的对象，不但没有艺术内涵，而且就连它自身也不具有宗教意味。能说它是一种宗教象征吗？这仅仅对想探究教理知识的人才有意义。它并没有直接表达宗教的含义。若把特殊的教理规定当作

特殊的形象来观看，主题就会被涵盖到关于艺术的内涵中，这样主题就只成为像前文所说的某种制作上的"建议（指示）"。

与此相反，对于被画之物的精神内涵，只有通过虔诚的委托者的提示才能使其内在层面展现出来，画出来的东西会是宗教意识本身的表现吗？那不是艺术家想创作的东西。艺术家只是按照人们的要求进行机械创作而已。经过这样的过程，即使艺术家最终画出了委托者要求的作品，那也只是"歪打正着"。看了这种画后，人们能说感化了一个时代的宗教精神在美术家身上有所体现吗？不管艺术家是否拥有信仰，他仅凭一己之力没法完成作品。艺术家只是按照委托者的要求不断改正作品，如果不能直接明了地表现委托者的想法，那么最终呈现的只是色彩和线条的结合，恐怕对艺术家来说也是如此。艺术家的笔只是受委托者深厚的信仰精神所驱使而绘制图画，难道这就足以说明这种绘制具有深厚的宗教意识吗？委托者不会自己执笔作画，如果他连平庸的艺术家的笔都不能"驱使"，就不得不依靠他人。他只是否定艺术家的画作展示给他看的东西，而他自己并不能把宗教意识表现出来给人们看。被画之物即使是"歪打正着"，那也是艺术家自己创作的。委托者即使是得道高僧，拥有无比崇高的信仰，也做不到把信仰对象——佛菩萨或基督教——以艺术作品的形式展现出来。那些"深厚的信仰"最终也无法转化为"艺术作品"的水平。"信仰"和"艺术"之间没有必然的联系，由此也能给出证据。

确实，委托者如果最终认可菩萨像具有作为杰出作品的价值，那么在这之中表现出的是人类杰出的道德精神及深厚的信仰。他只要一看使他心服口服膜拜的菩萨的模样，便会相信

了。那幅作品表现了委托者虔诚的宗教生活中视觉性的一面。他比那幅作品的创作者更具有卓越的艺术的洞察力。但必须注意的是，这是片面的，艺术作品并非宗教生活本身。单就视觉性一面来说，它始终属于视觉性和艺术领域。这是作为艺术作品的"宗教性的东西"，并不是直接的宗教经验。

很多出类拔萃的艺术家创作出充满深意的宗教艺术作品，是因为他们对宗教有深厚的信仰。要了解作品的内涵就要预想他们的信仰生活，这种想法引起了很多的好奇。

穆瑟在讨论伦勃朗时说："在妻子莎斯姬亚死后，他创作的《圣经》题材的画作发生了变化。以前他通过《旧约圣经》中的故事来展现其高超的光影及明暗对比的绘画技法，现在则更注重对精神境界的塑造。相对于旧约，新约中类似的情况更为普遍。"（理查德·穆瑟，《绘画史》）但是穆瑟没有明确说明这种变化的原因。伦勃朗的传记会解释这个原因吗？伦勃朗失去夫人，受到无知公众和债权者的压迫，在极度失意之时，又再一次失去忠诚的"夫人"。此外，他年老之后失去了爱子，到了只能依靠对神的信仰生活下去的境地。在这位伟大画家的宗教画中，我们能感受到其中深厚的精神吗？

我也知道一些明确否定这种推断的人所持有的观点。魏斯巴赫曾说，伦勃朗宗教画中厌世的特色并不是从晚年开始的，传记不能解释这种特色。在他以前还幸福时的作品中就已经有了这种厌世色彩。同时，布劳恩说："只要伦勃朗的艺术能够作为一种我们对其考察的依据，那么就不能说他是由于妻子的去世、名声的衰弱和同等名声之人交往的减少，以及钱财上的窘迫而变得自暴自弃、混乱不堪。一些传记作者想在伦勃朗的艺术中对他的外部生活进行解读，实际上这基本是在做无用

功。"研究者根据事实得出来的结论，我们应该怀着敬意去倾听。但是在此之前，伦勃朗陷入的"不幸的境遇"，能否成为他创作宗教画的本质原因呢？

若是如此，那么伦勃朗信仰着神的存在，并且想要跟从神的指示从而忘却现实的悲痛或者逃避未来的苦楚。更不用说，他证明了神的慈悲和《圣经》里记载的神的无限力量。他通过众多的奇迹景象坚定了信仰，并透过想象之眼来看奇迹的景象和充满慈爱的神的模样。但是"看神"并非"向神祈祷"。对于祈祷之人、虔信之人来说，观看画作时，《圣经》里记载的景象和基督的形象就会浮上心头吧。但这只不过是视觉的想象与信仰的外在结合而已。使其得以结合的，不是信仰之心，也不是用以观看的眼睛，而是使两者存在差异的心。不同的立场背后，使这两者得以结合的，并非这两者中的其一，而是包含两者的无限意志。换句话说，那个"祈祷之人"实际就是伦勃朗的性格。

这种性格体现在伦勃朗的宗教意识中，就成就了信仰；表现在视觉的意识中，就成就了一幅伟大的绘画作品。正是因为有此信仰的存在，伦勃朗的画作才不是宗教作品，但是也并非与之相反，是全然非宗教的东西。只是像"荷兰人"心中无限的意志，分成了"看"和"信奉"。沉睡在伦勃朗心底深厚的信仰，因为生活中的不幸被唤醒，隐藏在他心中对神的恩宠的渴望，驱使他默默思考着奇迹景象。这就自然地成为他想亲眼观看神的姿态和奇迹景象的契机。他不仅是笃信之人，还是世界上最伟大的艺术家之一。因此，视觉的想象延伸到了绘画。他正因为得到了信仰，所以看见了那幅景象。如果认为信仰才是那幅画诞生的原因，这是由不充分考察引发的误解。不

是因为信奉才看见，信奉和看见是同时的，信奉的人才会看见。当然，信奉之心，祈祷之心，不是看之心。对神的恩宠不断聚焦在自己内心的期间，身为艺术家的他的眼睛，恐怕几乎没有发挥作用吧。只有脱离了那个时期、站在看见神明的立场之上，艺术家的眼睛才能发挥作用，但我不是在讨论时间的先后。如果讨论那样的事实，对像伦勃朗那样的画家来说，也许真是看了神的姿态和奇迹景象后才得到了信仰。我考虑的是，即使在信奉之时看到了，人们也不能说是因为信奉才能看到。唯一肯定的是，他因为信奉，才会作画。

若能明白花和其色彩之间的关系，就能很容易理解宗教体验和宗教艺术作品之间的关系了吧。

宗教事件中的"圣众来迎"作为眼睛能看见的"景象"，就相当于一朵花拥有一种色彩。这是神圣事件的视觉性的一面，是那件事发生后初次展现的景象，就如同一朵花绽放后，那朵花的色彩和形状就呈现出来了。一朵花的色彩和形状，以及通过特殊的视觉性呈现出来的东西，是作为花自身的一部分涵盖在其中的。与此类似，"圣众来迎"的景象也是作为那件神圣之事把自身的一部分涵盖在其中，这很容易理解。换言之，"圣众来迎"的事件涵盖了自身的景象。视觉性把它作为那种景象来表象，脱离了"圣众来迎"，就不是宗教性事件，这也是容易理解的。宗教性事件本身作为那种景象被观察，仅凭事件产生不了视觉性这种东西，这就如同一朵花生产不出色彩性。无论想创作多么富有价值、深度的对象，只要它表现为眼睛所看见的色彩和形状，那么除了视觉性，其他任何东西都不能使之成立。

"富有价值、深度的对象"这样特殊的东西无法像一朵

花、一个水果、一处风景那样存在于自然界并被人们所发现。从这个意义上讲，这些特别之物能够作为人、动物、静物及其他各种事物的持有物而存在。与此同时，有时一幅作品即使表现了一个宗教人物，却仍然缺乏价值和深度，这种情况也很常见。这些精神性的东西不是一种外在的知觉对象，而是知觉对象所表达的东西，或者说是附着于知觉对象之上的东西，它们以知觉对象为立脚点而呈现其自身。广义上讲，自然所表现的感情经验都是这样的对象。作为知觉的对象所表达的精神（即作为深厚、高尚的对象），初次被外界发现。画家将富有高雅品格的人物或花鸟画下来，与怀着高尚的情操画某个人物和花鸟是相同的。在现实世界和其他艺术领域中，"表达宗教情感的东西"作为这样一种视觉性，以各种各样的精神而呈现。宗教生活预想这种视觉性为自身视觉性的一面。认为宗教体验的深刻程度决定宗教艺术的深度的观点，与认为一簇淡红色的凤仙花产出"淡红色"的想法同样是错误的。拥有深刻的宗教体验，不一定能创作出深刻的宗教艺术。假如是这样的话，所有伟大的宗教家都应该是伟大的艺术家，历史并没有给出证明以上的证据。无论是满腔热情，还是沉着冷静地信奉神及向神祈祷，并没有直接把神和神迹当作艺术对象来看待。对于相信神是存在的人来说，他确实看见了神的姿态。但是这样对人显露真身的神，对日本天平时代或是欧洲中世纪的雕刻家来说，是多么遥不可及啊。正是因为艺术家放弃了祈祷之心，才能以艺术家的眼光来看神。

所谓宗教艺术，一般被认为是用来表达崇高的，特别是"深刻""高尚"的东西，这种观点导致了可怕的结果，宗教和艺术被混淆了。但是，像"深刻""高尚"这种特殊的表象

性，不仅存在于宗教体验或者宗教艺术之中，也存在于历史、自然界、日常生活及各种各样的艺术中，到达一定的阶段才能被发现。在绘画、雕刻、文艺和音乐等艺术中，它们拥有自己特有的方式来表现特殊的表象性。

众所周知，就像卓越的宗教艺术拥有特殊的深度和珍贵的价值一样，所谓拥有"宗教性的东西"，不管在绘画、雕刻还是其他艺术中都有表达。在音乐里表现为声音的序列，在绘画里表现为色彩和形状，在雕刻里表现为表面和线条。在艺术领域里，只要像这种带有情感的东西，都不能孤立地表现自身，而一定表现为某种对象。在音乐里，它必须与声音结合。在绘画和雕刻中，它通常表现为人物的姿态、行为和感情表露。它表现在描绘这些东西的线条、表面和色彩上。一个对象的眼睛、嘴巴或者态度，表现出高贵、深度、慈悲，这个对象一般通过绘画、雕刻及其他艺术方式而表现出来。即使这些东西在历史和自然中存在，只要通过艺术描绘出来，纯粹作为观照的对象，就一定表现美。表达崇高性的东西，或者在艺术中能看见的"宗教性内涵"，如果拘泥于它们是否属于宗教范畴，那么不仅是不懂美的含义，连宗教的含义都没搞清楚。对于了解宗教的人来说，不单是观照，更要拥有信仰。神圣之物不单是崇高之物。艺术中的"神圣之物"并不直接等同为宗教意识，不过是拥有某种共通性的东西罢了。

戴维·韦斯说伦勃朗的宗教艺术作品有深刻的内涵。在近代著名的艺术理论家中，有说伦勃朗的作品是非宗教性的人；也有与之相反，认为他的作品富含宗教性的人。举他们的例子，是为了说明这完全是凭感觉的问题，人只能依靠自己的体验。在伦勃朗的艺术中，"宗教性的东西"是"作为现象被包

含在其中"的。

戴维·韦斯说伦勃朗的作品具有宗教性，这是什么意思呢？他回答了这个问题：为了说一种艺术具有宗教性，人们一般会预想有一种能唤醒宗教情感的艺术存在，并把它当作根本的事实。人们把这种宗教情感视作一种原始的现象。但是，不管怎样，人们不需要过多解释是否会产生把宗教的价值转化为美的价值的艺术。"神圣之物"作为宗教性的主要象征，这是人们普遍认同的事实。鲁道尔夫·奥托赋予了"绝对的神圣之物"一种"奇幻神秘"的意义。我认为人们也要继承这种想法。

伦勃朗作为基督教的艺术家，有多种赋予神圣之物以外形的方法。例如，天主教的教会艺术中普遍使用的，通过把神和圣徒的姿态用云、光轮、光等围绕，来表现他们生活在天上。在早期，伦勃朗仅仅是使用这种方法，就赋予基督教的传说和理念以全新的可能性。通过距离的计算法、拉开法、深奥的间隔法等特殊方法，他把于自然法则约束下的人物形体和事件等世俗之物，当作彼岸或神圣之物而赋予个性。对他来说，光是使其神圣化，构建绘画基础的本质之物，对于宗教性绘画来说就具有特别的含义。暗也成了他绘画世界中观照的因素。明和暗对他来说，是烘托神圣之物的象征。他完全以这种特殊的方法，把礼拜事件作为神圣之物再现在世人眼前。虽然他也吸取了在天主教、犹太人的礼拜中的技法，但整体而言，是他个人构思的产物。

从狭义的角度来讲，真正意义的宗教艺术，继承了宗教的、艺术家创作的线索，把内容和对象当作烘托神圣之物的象征加以利用。宗教的感性世界存在于它的传说之中，可以从中

捕捉到艺术性。在自然、自由的宗教世界中，无论是做礼拜还是信奉教义，如果没有确定的神的信仰，就如只拥有神圣之物的表象一般，没有体现信仰的内容和对象，艺术作品拥有一种能唤醒宗教情感的力量（戴维·韦斯，《我，伦勃朗》）。

戴维·韦斯认为，伦勃朗的绘画具有宗教性，并非因为读了有关所画对象的宗教传说，理解了宗教象征，而是因为在伦勃朗的绘画中，这些作为世俗景象被绘制的、拥有宗教内涵的事件中，人的动作、表情、明暗的对比，以及其他种种纯粹的视觉性的东西——色彩和形状——直接唤醒了"一种宗教情感"。毋庸置疑，伦勃朗的宗教画富含了像宗教情感一般深刻的精神内涵。但是为何称之为"一种宗教情感"呢？恐怕除此之外，没有其他词汇能更好地表达吧。但是，拥有这种情感不意味着拥有宗教经验。理由刚才已经陈述。戴维·韦斯认为，即使没有从教义上确定的对神的信仰，神圣之物也能够有所表象。只是如果无法被确定为教义，失去了神的信仰的支撑，神圣之物的意识便不算真正意义上的宗教意识。真正的宗教立场上的神圣之物，无论是在敬畏、皈依、礼拜，还是在其他种种经验中，都表现出超人类的"实在性"。缺乏这种经验的"神圣之物"，不过是一种美的经验，或是"艺术世界里的宗教性的东西"罢了。戴维·韦斯是如何将宗教价值转变为美的价值呢？如何创造一种能够唤起宗教情感的艺术呢？此处不再说明，也无法说明。青色能变为红色吗？就算能变，结果也是红色而非青色了。如此一来，就算转换成了拥有美的价值的东西，那也绝不会有宗教价值了。

由珍贵、深刻和慈爱的情感而初次引发的深刻的宗教体验，是否有人认为其无法通过视觉性进行表达呢？认为视觉性

无法表达的人，是以什么为根据的呢？即使有人认为不能，实际上在观赏浩如烟海的宗教艺术的过程中，他也是通过色彩和形状（而非其他东西）看到这些感情的。对拥有深刻宗教体验的人来说，即使第一次就能在脑海中表象这样的景象，把它作为眼睛的对象来表象的也不是其他能力，而是他运转的视觉性的力量。宗教体验赋予的深厚的心灵情感，人们恐怕只能通过亲身体验才会接触到吧。如果说仅凭观看画面的色彩和形状，无法真正观照到这种情感，那么颜色和形态的存在也毫无必要了吧。很多古老的宗教艺术，是根据深刻的宗教体验表现出深厚、高尚的精神的。虽然很多人都喜爱这种情感力量，但为什么只有一些人能发现这种深刻、珍贵之物呢？是因为这些人与绘画、雕刻作品的作者一样，拥有深刻的宗教体验吗？他们当中又有谁如惠心僧都、安吉利科一般呢？我们仅有微不足道的宗教经验，尽管如此，我们实际发现的东西即使缺乏深刻的宗教体验也必定能够理解。就如同不管视力多么差，艺术家也要进行创作一样，即使预想到和眼睛的转动达到一致的、敏感的特殊身体运动，人们发现的东西也不过是自身拥有的视力能发现的东西。纯粹地把一幅宗教画当作艺术作品来看，画中做礼拜的教徒的表情、态度会被教徒指责轻佻、浮薄、庸俗。单纯站在绘画的立场上，这种指责不是因为画中没有表现宗教的虔诚，而是因为没有表现出做礼拜的教徒的表情和态度的真实情态。本来艺术家选择这样的主题，就是想表现出做礼拜之人的特殊情态，如安静的、深厚的精神世界，画出约定俗成的、秉持"虔诚的态度"的形状和色彩。若是打算画诸如大笑之类的表情，那么从一开始就应该选择"道化役者（喜剧丑角）"的主题。

也许人们又会这么说："我们难道不是通过看祭坛画，而自然去信奉宗教吗？如果这种观点错误，那么宗教艺术应该描绘哪种生活呢？描写这种主题的艺术，难道不应该刻画美之外的事物吗？那难道不是关于风景、静物的宗教艺术的特质吗？思考其中的宗教思想，对以宗教艺术为对象的艺术史来说，难道不是课题本质的一部分吗？"

人们在这些宗教艺术中，能从纯粹的观照立场转换到信仰的立场，然后对它产生欲望，这种观点我应该持反对态度吗？美的态度（即艺术的态度）与宗教的生活是根据更高层次的生活态度结合在一起的，是生活的一种方式。人们对它产生欲望是人的自由。我只是反对把它直接当作艺术领域里的事实。它确实是一种生活方式。但是，艺术并不是生活的全部，我在这里不用反复强调说明。只要提及艺术，那么它就是作为艺术作品成立的。怎样的宗教信仰才会直接作为作品成立呢？一幅佛画能被看见，佛像能被绘画、雕刻出来，视觉世界拥有的各种各样的情感也能直接在色彩和形状中表达出来。但是信仰这种东西，在只是看了佛像的人的心中，只能停留在作为现实的信仰上。只是看到在树上嫁接竹子，竹子就变成了树，有这样的魔术吗？

从信仰的立场到艺术创作的立场，是一个向全新世界的飞跃。不管怎样精通教义、信仰多么深厚，仅凭此是不能画出优秀的祭坛画的。

寺院委托创作一幅宗教画，把它放在祭坛上供奉，或者把它放在公众能够看见的壁画中，是为了推广、加深信仰。

我希望人们不要直接认为寺院委托本身就是宗教的事实本身。寺院确实是从宗教的立场委托作品。但是，真正的宗教立

场是对于神佛的信奉。委托绘画这件事本身就不是供奉神佛。这两者之间已经举过例子，犹如艺术家需要做选择一样，仅拥有信仰是不能做到考虑周全的。更进一步地，寺院委托之事和艺术家受委托之事，是两个完全不同文化领域的事实。二者分别与"寺院委托祭坛画"这一事实相联系。人们需要考虑使联系得以成立之物，也需要考虑隐藏在它们背后的、关于宗教世界和艺术世界的联系。同时，也要关注使这两个历史事实相联系之物，即使它们如此关联的更高层次的文化意志。

一位艺术家、一个流派、一个时代、一个国家的艺术都有各自的特质。对于明白艺术性的意志可以无限延伸创造新事物的人来说，几乎都把它当作不言自明的事实。新事物反对既存的其他事物，使自己带有特征和个性。一位艺术家的作品的特征，是在与其他作品的差异中被发现的。这是理解艺术家特征的唯一途径。同样，一个流派、一个时代或者一个国家的艺术的特征，也是通过这种方法被理解的。日本艺术相对于欧洲、印度、中国艺术等的特征，也是通过这种方法被发现的。日本艺术的特征，相对于中国、印度，甚至更远的欧洲艺术来说的种种差异，意味着它是在世界范围内完全自发的创造，并有一种独特的、其他任何国家的艺术都不能取代的特质。

我希望大家把最后一章中要注意的内容作为艺术史研究的重点。为了强调这份重要性，我再重复一遍，一个国家、一个时代、一个流派、一位艺术家等的特质，是艺术性在各个阶段中形成的。日本艺术的特质，是日本的艺术性的一种独特的产物。比如绘画和雕刻等日本艺术，作为在世界范围内拥有显著特质的一种艺术被发现时，对此能预想的背后之物，必然是高层次的艺术性或者是日本艺术精神。日本艺术是一般艺术还是

狭义的东洋艺术？根据考察的立场，在每个阶段会有不同的答案。但是不管站在哪个立场，人们都能预想到各种日本艺术作品背后的日本艺术性或者日本艺术精神。

同时，日本艺术背后的东西，是与所有日本文化相通的、作为日本文化根源的日本精神。在意大利、法国的艺术中，恐怕也应该预想到它们各自拥有自己国家特有的精神吧。只是即使是这样，人们也有必要做好准备，避免再犯过去的一些错误。

日本艺术和日本文学、日本音乐、日本宗教及其他种种的日本文化，在它们背后产生的所有领域的日本文化精神，是日本民族的本质，也就是日本精神。所以日本艺术在艺术这一领域，是与其他国家不同的"日本式的东西"，这是无须再讨论的。只是，并不是所有的"日本式的东西"都等同于"日本艺术"。因为和艺术领域一样，"日本式的东西"在文学、学问、宗教及其他所有文化领域都能被广泛发现。日本精神（即"日本式的东西"）并不只体现为日本艺术，在其他文化领域中也是一样。日本的建筑、雕刻、绘画、书、工艺、插花等表现在色彩和形状上，可以当作产出日本精神的东西。比如天平时代、藤原时代对于同一佛祖菩萨的雕刻表现与印度、中国的雕刻表现有着不同的特质。此外，在藤原时代的绘画和四条丸山派的绘画中共通的东西也有着迥然不同于世界其他地方的特质。日本美术尽管和法国美术有着众多相似之处，但二者又有明显区别。基于本书的研究水平，在此很难简单儿句就说清楚。但是我认为可以提取出日本艺术特质中最重要的因素，也就是包含澄明性（如优美和高雅）的东西。通过尽可能多的例子，人们能亲眼看到这种因素直接表现在作品的形状和色

彩中（当然，并不是要忽视崇高、洒脱等其他因素，只是把它当作最重要的因素来关注而已）。包含着这种独特之美的日本艺术，在"日本艺术"的名义下，相对于世界其他艺术而言，有一种能确保自己独立位置的艺术性的独特表象。我们应该把它叫作"日本艺术精神"的表象。

人们仍旧站在认为这种日本艺术是日本艺术精神的体现的立场上，但能直接说这就是日本精神的表现吗？为了判定这是日本精神在艺术领域里的表现，只要我不考虑日本艺术精神，就一定会暂时从观照日本艺术或者研究日本艺术的立场上离开，然后进入日本文化的其他领域，与日本艺术相关联并进行研究。在这里我们为避免混乱，从各种各样的文化领域中，以佛教为例来尝试思考这个问题。

若说作为日本艺术精神表象的澄明之美是日本精神的表现，那么人们在日本佛教史中也能发现某种如澄明之美一样的东西。例如，可以举在藤原时代，惠心僧都倡导的净土教中的圣众来迎思想等例子。相传，惠心僧都在比睿山、横川的山间，看见了阿弥陀如来带着观音、势至两个菩萨出现在两座山峰之间。人们不能辨别这则故事的真伪。惠心是亲自执笔阐明佛的来迎思想的人。对于常年一心一意专注于此事，积累念佛功德的人来说，临终时见到此等情景自然会生出极大的喜悦。那是阿弥陀如来根据本愿，和各位菩萨、众多比丘（出家受具足戒的二十岁以上的男子）一起大放光彩出现在惠心眼前的景象。那时，观音菩萨会托着莲花台座来到他的跟前，势至菩萨和无量的圣众会一起赞叹、伸手来接引他。他看见这番情景，内心会充满喜悦，感到身心安乐，仿佛进入禅定状态。然后就跟随阿弥陀如来，仿佛置身菩萨们之间，不久便在西方极

乐世界重生。在观音菩萨的掌中，只要置身于莲花台座，就能永久脱离苦海，往生净土（往生要集卷上之本，大日本佛教全书，二四—五页）。正如这位高僧所言，祖先在高野的圣众来迎和金戒光明寺的山越阿弥陀被描绘的时代，不一定把被佛迎往净土重生这件事当作自然科学的真实，而是把它当作宗教的实际存在来信仰、祈祷。

在必要范围内，人们能区别净土信仰中的两个重要因素。一个是来迎景象的视觉性想象，另一个是根据这种来迎思想祈求在净土生存下去的人们，通过阿弥陀如来的救赎能得到未来永世的信仰。祈求在净土生存，于是就诵经，积累现世的善行，端正身心，保持寂静。其中最重要的修行是通过念佛，相信这个恳求会得到实现。不用多说，这两个因素最初就是所有人运转的视觉性或是艺术精神的直接表现。如刚刚所说，当这种想象充分展开时，绘画和雕刻就会被创作出来。这种想象和艺术制作的不同之处在于，它仅仅停留在艺术活动的初级阶段。其中一个因素是净土教思想并不仅是思想，更是宗教信仰极其重要的契机。缺少了这种信仰，就没有宗教，不存在不预想着对神或者佛的"深厚信赖的皈依"之心的宗教。即使像净土教思想一样，不祈望来世的喜悦，也没有宗教对于达到超人类的存在的感触。

那么我们考虑一下这种净土教思想和日本艺术，如藤原时代的绘画之间的关系，人们能发现这两者的相通之处，以及包含这两者的东西和它们背后隐藏的东西吗？其中一个因素，可以说来迎的想象的确是最精密的，与藤原时代的绘画相一致。但仅仅因此就说净土的信仰和藤原时代的绘画中展现着一种共通的精神，我希望大家重新思考。那只关注到了从所谓净土信

仰经验中抽取出的艺术想象的一面，而这一面与藤原时代的绘画一致罢了。但是两者都是艺术精神的体现。藤原时代的艺术精神，不过是作为宗教事实的一面被观察到、被发现。但是，并没有直接据此发现人们所信仰的、隐藏在日本艺术精神背后的日本精神。

另一个因素是，通过阿弥陀如来的救助能在净土生存下去的信仰，如果可以说是皈依之心、深深信仰委托的心、向往平和和宁静之物的心，那么其中的确有与藤原时代的艺术的澄明之美相一致的东西。当然信仰之事并非作画之事，这是无须多言的。这两者互为不同生活的精神层面，皈依的心和澄明之美本不是精密的、一致的。如果考虑其共通的背后之物，就如刚刚所说的向往平和、宁静之物的心，是能更广泛包容的心。若预想它是背后的精神，不管是净土信仰的完全皈依之心，还是藤原时代绘画中的明澄之美，都可以把它们当作向往平和、宁静之物的心的两个不同的发展方向。当这种关联真正变得清晰的时候，日本艺术精神背后的日本精神也就显而易见了。日本艺术精神则作为日本精神的一种表现得到注释。

认为藤原时代的艺术与宗教之间存在相通之物，并想把它当作这个时代在种种文化背后的高层次精神来考虑的人，自然而然地通过这种方法来审视自己的观点。除此之外，别无他法。但是他这么思考，不会和我一样产生疑惑吗？被认为是一个时代特有的精神，在艺术和宗教领域中各自发展为不同的东西。这又意味着什么呢？关于这点，难道没有任何疑问吗？向往平和、宁静之物的心既不是直接的皈依之心，也不是直接的澄明之美，而是由最初之物分化、发展后形成的两种东西，或者是创造它们的东西。一种精神作为两种东西刻画自己的细节

部分。既然皈依之心不直接表现为绘画精神的澄明之美，那么这两种特殊的文化精神加上它们背后隐藏的精神，从这三种精神中的任何一种出发，都不能直接推断出另外两种。世间所有的东西都有自己的特点，所以各不相同。藤原时代的艺术究竟是怎样的东西？无论怎样正确理解当代佛教，人们仅从知识出发无法找到正确的答案。即使是能基于藤原时代艺术以外的、以佛教为首的各种历史事实，归纳出当时的时代精神，也无法通过它理解那个时代的艺术。那究竟是怎样的艺术？藤原时代精神孕育了怎样的艺术？了解这两个问题，除了观赏这些艺术，别无他法。首先要理解艺术精神，然后才能明白被认为是藤原时代艺术精神背后的高层次精神。但并不是直接地了解，而是一种准备。正如刚刚所说，只有深入思考时代精神和其他各种历史事实的关系，才能够理解时代精神在艺术领域的展现情况。向往平和、宁静之物的心，被认为在宗教意识中以完全皈依之心展现，在艺术领域中以澄明之美展现的时候，澄明之美已经不是它自身了，而被认为是在以这种精神为对象的立场上作为向往平和、宁静之物的心的一种分化。在观察藤原时代的全精神立场上，即在一般文化史的立场上思考作为藤原时代精神史或精神所展现的东西。

的确，能够预想到的时代的美术精神背后所蕴藏的更高层次的东西便是时代精神。时代精神本身并不是美术精神，美术精神是时代精神的某种进步，也就是时代精神通过创造某种细节上的变化而使美术精神得以产生并成立。毫无疑问，美术精神也并不是在时代精神产生之后才存在的，这一点人们通过理解一部作品与其他发展阶段的作品的风格便可知晓。

一个时代的艺术、宗教和其他种种历史事实，都是时代精

神的表现。精神和这些文化现象相通。但是此处说的相通，不仅是精神作为这些事实的细节部分被包含其中，还是精神包含这些东西，这样才能称为背后的精神。从这个意义上讲，一种时代精神当然不是当代艺术精神的一面，而是孕育艺术精神的东西。换句话说，在一个时代的艺术中，时代精神不仅是作为给予某种特质的东西，也是孕育当代艺术的一种精神。在这里，我希望大家特别注意的是，孕育艺术和给予艺术以某种特质即使关乎于同一事实，也不是处于同一立场的思考方法。换言之，在整个时代精神的立场上和在艺术精神的立场上思考一个时代的艺术，并不是同一件事，这是在考虑两个不同层次的事实。一个站在艺术史的立场上，把藤原时代的艺术当作日本艺术精神拥有藤原时代的东西的特质中的一节来理解。另一个与此相反，站在文化史或者精神史的立场上，把藤原时代的艺术当作藤原时代日本精神，即藤原时代精神所创造的精神表现的一面来理解。无论观点和立场怎样改变，这一点是不会改变的。

通过了解日本藤原时代的美术作品，除了能看到日本的美术精神，还能看到具有藤原时代显著特性的东西在一起发展着。此时，在这些美术作品背后，美术精神被赋予了一种更高层次的意义。与此相对，在被认为是日本精神产物的立场上，造就藤原时代艺术特征的东西，不仅是日本艺术的藤原时代的特质，还是拥有这般特质的、被创作出来的藤原时代的艺术。这样的艺术是如何根据文化史、精神史的理由被创作出来的呢？换言之，它与藤原时代的宗教、学问、经济和其他各种历史事实有怎样的关联，然后怎样构成当代文化的呢？人们通常认为，将日本文化的所有历史事实整合起来，便是日本精神诞

生的契机。对于这点，我们需要注意，日本艺术在藤原时代的特质相对于天平时代、镰仓时代及其他时代的艺术，具有纯艺术的特质。实际上，在艺术史的研究中，必须清楚理解它们的区别。在艺术史立场的研究中，使日本艺术独具特色的艺术精神，是如何追赶时代的脚步发展的呢？藤原时代的艺术在前代的艺术之上添加了怎样的新事物呢？相对于镰仓时代的艺术，又出现了怎样的萌芽？这需要掌握它与其他艺术事实的关联。针对这一点，我们要将日本艺术作为日本精神史或日本文化史的一面来研究，并且必须探究日本艺术的真实性及与其他历史事实（如宗教、文艺、学问、经济等事实）之间的关联。

第一立场无须再提，第二立场毋庸置疑是"理解艺术"。但这不是理解艺术的"出发点"，而是理解艺术的"落脚点"。不是以此为依据来理解艺术的历史，而是把艺术的历史当作资料来理解。美学拥有不可思议的准确度，这证明人们在面对一部艺术作品的时候，无一例外，需要预想其背后拥有先验性的东西。但是背后的东西是以怎样的形式展现的，这只能通过展现出来的事实来理解。整体只能通过细部来理解。

"乔托所画老人背部的轮廓"同时被马萨乔和米开朗琪罗所画，这二者是对"乔托所画老人背部的轮廓"这一共通之物的发展，虽说如此，"乔托所画老人背部的轮廓"也不过是对两种不同之物的共通之处的一种抽象化表现，也只不过是从两个现实人物的背部线条中产出的一种思维性的东西。我认为应该这样回答这两个问题：两位画家的老人背部曲线的相通之处是格外地向外突出，而格外突出的地方作为人体的一部分成就了画作。无论是马萨乔的作品，还是米开朗琪罗的作品，都有这种视觉性的表象，即表象性的一些不同的表象。在这层意

思上，"乔托所绘背的轮廓"被认为是涵盖前两位画家风格，隐藏在他们作品背后的一个整体。此处所说的"乔托所绘背的轮廓"并不只是在说乔托所画的作品，还有作为轮廓展现出来的视觉性。整体通常"创造"细部，而通过细部才能"理解"整体。理解就是反省，站在细部的立场上反省整体。整体就是背后之物，它只能创造细部。认为能通过整体来理解细部的想法是无意义的。因为离开细部，整体也就不复存在。整体只有在细部中才初次看见自身形态。在理解细部之前理解整体是不可能的。理解即反省背后的隐藏之物，但无法反省整体的背后之物。脱离一个时代的宗教、艺术及其他种种文化事实，人们是不能理解那个时代的精神的。它是作为包含这些的东西，以及与这些文化相通的东西被理解的。各种文化都同样通过时代精神（即作为生产方的整体）产生。

这说的是一种特殊领域的文化并不会直接产生其他东西。所以，理解艺术并不产生宗教，就像宗教并不产生艺术是十分重要的。

在所画的菩萨、基督，以及其他种种奇迹的景象中，只能发现它们各自的色彩、形状和这些东西的本质内涵，即特殊的生命或者精神。其他宗教传说的内容，是无法从那幅画中观察出来的。关于文艺、历史及其他各种事实的绘画也同样如此。为了避免出现先前众多的关于艺术史研究的重大误解，我们有必要注意这点。先前的众多误解指的是认为艺术作品能表达出道德层面、知识层面、宗教层面和其他各种文化价值。有一种观点认为，作为艺术作品的内容所展现的文化现象都是创作作品的艺术家自身的生活、造就作品的民族及时代中的文化现象，即那个民族和时代精神的反映。基于这样的误解，人们认

为如果想要充分理解作品的含义，就必须理解创作作品的艺术家的生平和那个民族与时代中的种种文化，以及处于根基地位的时代精神。

丹纳在讲授意大利绘画史的开头，就其准备采取的方法做了如下阐述："这种方法的出发点在于需要知道艺术作品不是孤立存在的，因而需要研究并说明作品所从属的整体范围。各个艺术家都有一种在所有作品里都体现的风格。因为需要综合考虑所有的作品，所以艺术家自身不是孤立的。他被一个整体包裹着。那个整体比他自身大得多，是他所属的同国同时代的流派，即艺术家流派。一个流派的艺术家，被一个更广大的整体，即社会所包裹着。对公众和艺术家来说，风俗习惯和精神的状态是相同的，他们不是孤立的人。实际上，人们听到的是跨越几个世纪而来的那个时代的艺术家中的一种声音，并在这种响彻大地的、使我们震颤的巨响之下，辨别出广泛且嘈杂的低吟声，以及在周围合唱的大众们混杂的响声。以 16 世纪以后到 17 世纪中叶西班牙艺术史壮丽时期的画家、诗人们为例，如果人们认为艺术家的趣味和才能是使他们选择某种种类的绘画和戏剧，选择某种类型和色彩，表达某种情感的理由，那么就得从当时的风俗习惯和大众精神的一般状态中进行探究。为了理解一部艺术作品、一位艺术家、艺术家群体，就必须联想到他们所属时代的精神和风俗习惯的一般状态。"（丹纳，《艺术哲学》）

艺术作品是艺术家诞生的民族和时代的反映，作为艺术史的一个问题，我不否认这一点，反倒对其最为重视。但是我重视它，是因为它是一位艺术家和艺术家所属民族、时代的东西的艺术精神的表现，而不是那个时代或者民族的宗教、道德及

其他种种文化现象的反映。这件事我认为已无须多言。当然，这不是否认艺术作品是这些文化现象的形象的记录，对研究这些历史的人来说能派上用场。确实，不管是像安吉利科这样虔诚的人画《新约圣经》里记载的事迹，还是像传说过着放荡生活的弗拉·菲利普·利皮这样的人画《新约圣经》里记载的事迹，哪个都拥有证明 15 世纪的意大利存在基督教信仰的记载价值。

实际上，13 世纪到 16 世纪，意大利艺术史中的名匠都同样受到寺院和其他施主的委托，创造了持续 4 个世纪之久的欧洲绘画史上最壮丽的时代。这个壮丽的绘画史的事实，为宗教史做出的记录性贡献，大概只是证明 13 世纪到 16 世纪的 4 个世纪，在意大利以基督教信仰为核心的一些事实。这也许是非常有价值的贡献。但是反过来，根据用简单言语表述的宗教史，人们就能理解绘画史吗？如果仅获得这些记录性的知识就能理解绘画的真正内容，以及绘画史的正确含义，那么应该可以说，这 4 个世纪的意大利绘画史几乎没有值得特别强调的进展。仅观察刚刚列举出的身负盛名的艺术家，果真和人们所熟知的意大利绘画史一致吗？当人们意识到此前所提及的宗教史的知识几乎对理解绘画史的事实没有什么帮助的时候，人们自然而然会自觉地寻找在"宗教史的事实"以外的、对绘画史的形成具有真正意义的最主要的东西。

若根据一般的想法——认为这些大美术家同样受到了寺院和其他施主为了表象信仰对象的委托，那就不是美术家根据具有反映时代宗教精神意义的事实而进行创造，而是他们将被委托的宗教主题通过绘画表现出来。这就成了属于宗教史的事实，这些艺术家各自从中能发现很多不同的东西。一件宗教史

的事迹，在宗教世界和绘画世界里，着实拥有非常不同的特质。

布吕纳介也是这样认为的。他说的"艺术作品中和我们息息相关的东西毋庸置疑就是作品本身。再往上就是关于作者、时代、人性的历史提供给我们的情报"，不用说，这是正确的（布吕纳介，《法国文学史的批判性研究》）。但是，"在生理学或心理学上，协助造就一个人物特质的所有事实，确实对理解和说明他的作品来说是必要的。我们和时代同思考，时代和我们同书写。为了正确地说明和理解作品，我们就要尽可能地研究作品和时代精神之间的关系"。布吕纳介的观点与丹纳相同，都认为这对于艺术史研究者来说是一份不合适的工作。脱离艺术作品，怎么能够理解"作品的作者（艺术家）"呢？"艺术家"一般通过自己的作品才能纯粹地被人们理解。对一部优秀作品的叹赏，会时常刺激人们，使人们疑惑为什么他能创作出这样的作品，他有怎样的性格，生活在怎样的地理位置或者时代环境中，受到什么人的影响。在这些问题推动下，人们首先急于阅读他的传记。于是，通过传记，人们不仅能知道这些问题的答案，也能知道艺术性在一位艺术家身上有着怎样特殊的表现方式。具体地考虑，艺术性一方面作为创造的对象，使艺术家发现了怎样的艺术环境呢？另一方面又让艺术家用怎样的画风将其展现出来的呢？作为艺术史家，必须始终潜心探求于这些事实。即使在艺术家的传记中发现许多像刚刚说的那样，是人类应该学习的东西，可以作为确认艺术作品成立的三条制约的记录，无须再说明真正能派上用场的东西。

为了了解艺术家的生活，就要把他的信仰、品行、经济状况，以及其他种种言行都放在一个重要的关联中。但是，不能

认为了解他的生活就是了解他艺术的起源。艺术的起源，除了让他发挥机能的艺术性以外，并没有其他东西。这样才能从他的作品了解他的生活。

不管他的性格有多么丰富，这种丰富也不过是他的性格在各种意义方式中的展现。"他"实际上是种种让他发挥机能的表象性的整体。当然，不是这些东西的简单组合，而是由他在生活中展现出来的东西背后之物所决定的，这背后之物就是他的整体性格。人们经常说艺术就是艺术家性格的表现。或许可以这么说吧。但是，在艺术领域，如果脱离绘画的起源（即视觉性），那么艺术家的性格也不会独立存在。在视觉性中可以观察艺术家的姿态。性格不存在于视觉的旁边，而存在于它的背后。不是通过性格理解视觉，而是通过视觉理解性格。

同样，只要认为一个时代是关于艺术史的，那么通过了解当代的艺术就能了解这个时代。关于民族的性格也是如此。所有这些"艺术背后的东西"，不管以怎样的形式展现，只要以此为根据，通过艺术事实就能理解。

1920年夏天，德沃夏克在以《关于艺术的观察》为题的演讲中提到，"艺术不只是在形式的课题和问题解决、发展中产生的，它通常是支配人性种种理念的表现。它的历史等于宗教、哲学、诗等的历史，为一般精神史的一部分"。这虽然是在德沃夏克去世后，同僚在所编辑的《作为精神史的美术史》的序言部分说的，但正是这些人整理了他的作品。在1915年到1921年的各种论文中，虽然他捕住了古代末期以后西欧艺术发展的最重要的转折点，并把艺术变化的根本放在一般精神史中来说明，但是因为早逝，他并没有完成这项工作（马克思·德沃夏克，《作为精神史的美术史》）。

　　我希望大家不要诬蔑应该被人尊敬的艺术史家德沃夏克。这并不是说艺术史就是精神史，而是说艺术史是精神史的一部分，当然也可以那样说吧。只是这始终都要站在精神史的立场上来考虑，而不应该站在艺术史的立场上。艺术史是艺术的历史，所以不是精神史。艺术史是艺术性的历史。正如上文所述，艺术性是作为艺术作品和艺术精神的对立展现出来的。相对于艺术史，艺术精神的历史才得以成立。但是，艺术精神的历史并不直接是一般精神史。精神史实际上是把艺术性都当作自己的细部生产的东西，是无限精神的历史，是高层次的东西，是在那个范围内，拥有不同含义的东西的历史。精神史不只是艺术、宗教、学问及其他种种文化的各自的历史的总和。这些东西仅是作为史料起到了作用，而在它们背后发现的东西才是历史。

　　德沃夏克的艺术史难道没有说明这种关系吗？例如，他在讨论意大利艺术史中达·芬奇的《岩间圣母》时，阐述了以下想法。达·芬奇初次到米兰的时候，意大利的绘画正处在剧烈变化的阶段。当时绘画中出现了很多不同的特殊领域。在那之前也存在几个流派。但是，其中一个流派涌动着一种崭新的"生命"。这确实是近代世界的强烈的精神运动，并显著区别于其他文化。

　　这种精神的强烈运动的根源在于基督教。基督教把古代的研究精神和文化与所有相对的东西结合起来（即把一个强有力的文明同精神运动性及以上所有自然存在力和主观精神生活的要求、发展的可能性，例如，精神的无限性结合在一起），由此便成立了在其他文化中观察不到的紧张、深刻对立和许多交叉。虽然在中世纪受宗教理论的束缚并不显眼，但就像思想

解放后，对现世的地位和合法性的认识也同步发展一样，对于精神生活二元论认识的丰富，必须与形成的所有领域相嵌合。艺术经过最初的自然主义（即合理的感觉训练后），在一定的领域内产生了怎样的结果，正是 15 世纪最后二三十年的意大利的艺术发展展现给我们的。

在达·芬奇之前，对神圣家族或者圣徒集体的相同描写，也经常充满着能唤醒信仰的情感、信仰深厚的静思、浓厚的亲和、可爱的优美和远离世俗的精神化。但是在达·芬奇的《岩间圣母》中，不是单纯地表现人物精神状态中的同一性、被动性，而是注重在人物主动的内心事件与性格的描写中体现人物个人的差异。玩伴之间是像孩子一般的活泼的关系，一半认真，一半戏谑。既是格斗者，又是保护者的天使，把通晓事情的认真加到这种关系上，圣母如母亲一般的思虑，同时被提升到精神性范围，从某种意义上来说，所有的这些都是精神意识的发展阶段。虽然由乔托和乔凡尼·贝里尼把这些引导到意大利艺术中，但是遭到自然主义和复古思潮的排挤，直到很久之后，进入巴洛克时代，经过不断的发展，个人内心的能动性才起到支配作用。在乔托之后，注重描写的是紧急事件和附加事件的表现；而在达·芬奇时代，注重描写的是人物的内心性格和主观的精神生活。在精神生活中，普通的精神内容反映到种种事物上。于是，古老的写实描写与达·芬奇的作品相比，是空虚的，就像没有生命一样。

换言之，根据德沃夏克的观点，《岩间圣母》中所画的四个神圣人物表现为姿势、运动、表情中的运动性，是支配当时意大利艺术的精神运动性的一种表现。那种运动性的根源在于基督教，也就是说，也许运动性是基于把古代的研究精神、文

化、自然存在力和主观精神的无限性结合起来的基督教精神。也许是这样吧。我在这里并不打算讨论这种说法的正确与否。为了理解达·芬奇的《岩间圣母》这部作品的艺术史意义，就会想知道德沃夏克的观点有怎样的含义。即使他关于精神史的解释阐述着事实，但我还是想讨论能否真正地解释说明这部作品的艺术史意义。

　　如果认为《岩间圣母》中德沃夏克所言的"运动性"是基于基督教精神，那么就要在基督教的历史事实中找出运动性根源。我不清楚德沃夏克在这里所阐述的关于基督教精神史的解释是基于怎样的文献和历史事实研究出来的。不用说，肯定是基于各种基督教及其他事实。但是唯一确定的是，达·芬奇画的这幅《岩间圣母》并没有被添加到史料中。这是因为这件事应该根据基督教的含义来解释说明，而不可能根据史料来说明。当然，基于除此之外的种种事实，基督教精神史的含义本应该被阐述出来。的确，画中四个人物瞬间的姿势和表情在此之前未曾被画出过。运动性一旦跃于画纸上，就会有足够的说服力。但是能直接说它和德沃夏克所说的基督教精神中作为表达精神史意义的运动性相同吗？四个人物中特别具有瞬间性的是圣母上半身的倾斜状态和脸部（尤其是眼睛和嘴巴）的表情。但是，这种"运动性"的内容，无法在德沃夏克思考的资料——基督教事实中被直接发现。当然，这些事实所说的运动性，与这幅画的运动性内容不同。例如，把古代文化、精神和与之相对的东西结合在一起，由此产生了紧张、对立、交叉等表现。所以达·芬奇的《岩间圣母》画中人物的上半身、脸的姿态完全是另外的东西。

　　尽管如此，我还是发现它们之间有共通的东西。在那些不

同的事实中，不管所谓运动性这个词语的内容怎么变化，只要能认可它是这个词语的含义的内容，那么在那些事实中的运动性就是共通的。换句话说，运动性一方面作为基督教精神的特殊内容，另一方面作为 15 世纪后期的意大利艺术的精神进行分化，在不同的形式中作为文化现象展现出来，这确实是一种精神史的事实。我们在这里把它看作一幅底稿，一方面是基于各种基督教事实，另一方面根据达·芬奇的绘画，即从宗教史的事实和艺术史的事实进行理解。《岩间圣母》的艺术史内涵是理解它的一种资料。

明白德沃夏克在这幅画中发现的运动性和当时的基督教精神紧密相连，就是理解一种精神史事实，就是把这幅画的艺术史知识当作史料的精神史知识。但这幅画的艺术史知识并没有因此有任何的增减。对德沃夏克来说，在构成这幅画的因素中，最应该关注的是意义的运动性，应该也可以说是绘画的运动性。这就是这幅画的艺术史内涵。除此之外，任何其他意义上的运动性，都不能创作出这幅画。被创作出来的是艺术史的对象。德沃夏克发现的精神史知识，并不是艺术史"能知道"或"应该知道"的。

艺术性以艺术作品展现。艺术的历史通过艺术作品才能被理解。与此相反，一部艺术作品是通过寺院的委托还是市民的委托创作出来的？这并不能根据作品的主题和风格而知晓，而只能根据某个记录、传记（即文字）才能知道。而述说这些的文字，是在艺术家创作活动以外的文字。它阐述的不是一种创作活动，而是在创作活动以外，即关于使艺术活动得以产生的背后之物的知识。

那既不单单是艺术史的知识，也不单单是宗教史的知识，

而是在这些东西背后的精神（意志）表现的知识，即一般文化史的知识。

为了使最后的观点不引起人们的困惑，知道一部艺术作品的成立是来自寺院还是来自市民，也就是通过记录和传说知道作品成立的年代、场所和艺术家，这难道不是艺术史的知识吗？关于作品年代、场所和艺术家的记录，只要在理解这些事实的立场上，那么就完全是在讲述艺术性领域的事实，也就是艺术史的内在知识。与此相对，讲述艺术品成立的由来，即使记录是相同的，那也是讲述艺术作品的成立和其他历史事实之间的关系的知识。

通过各种艺术作品，人们才了解艺术史是隐藏在其背后的艺术性的进展。其中，人们思考的每个阶段都展现不同形态的艺术史。人们在艺术作品背后最为熟知的是作为其中一个阶段的"美术史"，也就是所有美术根源的美术性。但是，我认为预想存在于美术性背后的包含了美术、文艺、音乐及其他一切艺术的艺术性，并且由此预想存在于艺术性背后的、知晓其进展的"艺术史"便不再是一件困难的事情。预想孕育宗教、道德、学问和其他一切文化的是无限的精神或者意志。"文化史"是使这种精神实现之物的历史。而作为实现文化史的意志的历史应称作"精神史"。艺术史，即艺术性产生艺术作品的过程。对于艺术性的历史意义和孕育艺术性之物的历史，即对于精神史或者文化史的关系，通过以上考察，大致能够清晰地予以理解。

作者简介

译丛主编

王秋菊，女，哲学博士，东北大学教授，东亚研究院执行院长，博士生导师。长期从事东方艺术史论、艺术与技术哲学、文化传播、比较文化领域的教学与研究工作。

张燕楠，男，文学博士，东北大学教授，艺术学院院长，博士生导师，艺术批评方向学术带头人。长期从事艺术美学、艺术批评与西方艺术批评理论的教学与研究工作。

著　者

植田寿藏（1886—1973），日本美学家、美术史家。主要从事欧洲近代美学史的研究，其美学思想以"表象性"为核心，注重人的感官在审美活动中的重要作用；注重事实和直接经验，努力阐明这些经验的基本结构。他把艺术的科学研究方向确定为感性的科学。著作涵盖西洋美术、日本美术、文艺等方面。著有《艺术哲学》《近代绘画史论》《艺术史的课题》《视觉构造》《美之极致》《美的批判》《日本美术》《西洋美术史》《文艺存在》等。

译　者

王秋菊，女，哲学博士，东北大学教授，东亚研究院执行院长，博士生导师。长期从事东方艺术史论、艺术与技术哲学、文化传播、比较文化领域的教学与研究工作。

王丹青，女，建筑师，毕业于中央美术学院和日本东京艺术大学yokomizo环境设计研究室。"WWAT"创始人，日本建筑学会会员。主要研究方向为日本建筑设计。

吴婧涵，女，东北大学艺术学博士研究生。主要研究方向为日本美学。